한스 울리히 오브리스트의 큐레이터 되기

Ways
of
Curating

한스 울리히 오브리스트의 큐레이터 되기

hans ulrich obrist

with Asad Raza

한스 울리히 오브리스트, 아사드 라자 지음
양지윤 옮김

ART
BOOK
PRESS

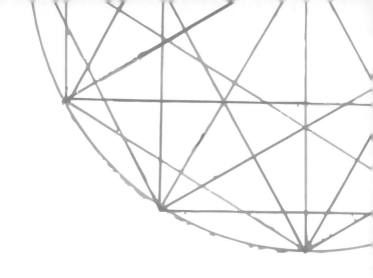

다비드 바이스(1946-2012)를 기리며, 이 책을 바칩니다.
This book is dedicated to the memory of David Weiss(1946-2012)

차례

프롤로그: 사물들이 가는 방식

　스위스는 내륙국이다. 알프스 산맥으로 둘러싸여 바다로의 접근이 어렵고, 주변 국가들과도 지리적 장애물이 존재한다. 스위스가 배타적인 국가인 데는 이러한 지리적인 이유가 있다. 그러나 스위스는 또한 대륙의 중심에 위치한 교차점이기도 하다. 이런 사실들은 스위스 출신의 큐레이터가 많다는 사실을 부분적으로 설명한다. 스위스는 주변을 둘러싼 세 나라의 언어 – 프랑스어, 독일어, 이탈리아어 – 를 모두 사용하는 다중 언어문화 국가이며, 새로운 문화를 받아들이고 영향력을 인정하는 데 선택의 과정을 거친다. 이것은 큐레이팅이라는 행위와 근본적으로 흡사하다. 큐레이팅의 기본은 독립된 각각의 요소들을 연결하고, 서로 만날 수 있도록 네트워킹하는 것이다. 큐레이팅은 문화의 교류를 시도하는 것이다. 큐레이팅은 도시, 사람 그리고 세계를 통해 새로운 길을 여는 지도를 제작하는 것이다.

　예술 역사가 파울 니종Paul Nizon은 1970년 스위스를 떠나며 작별 인사로 「협소함의 담론」이라는 책 한 권 분량의 비평을 통해 스위스를 비판했다. 보수주의, 역동성의 부족, 메트로폴리탄 브리콜라주 혹은 혼합의 불충분을 언급하며 스위스를 <위험한 자급자족 국가>라고 비난했다. 니종의 비평문에 따르면, 스위스에서 아름다움은 부자들을 위한 것이며, 사치는 거짓된 겸손의 형태로 숨어 있다. 그가 이 나라에 대해 이렇게 묘사한 때는 1968년이며, 내가 태어난 해이기도 하다. 그러나 그렇게 비판했던 니종 역시 극복해야 하는 이러한 상황에서 자극과 에너지를 얻었다. 한계와 제약들은 종종 자원을 만들어 내며 만족스럽지 않은 조건은 새로운 가능성을 향한 상상력을 자극한다. 세계에 대한 감각을 넓히기 위해 나도 결국은 니종처럼 스위스를 떠났다. 하지만 유년기를 되돌아보면, 거의 모든 나의 관심사와 주제, 집념은 스위스 안에서 만났던 일련의 장소와 사람들을 통해 전체 궤적을 그려

왔다. 그것은 미술관과 도서관, 전시, 큐레이터, 시인, 극작가 그리고 가장 중요한 존재인 예술가를 말한다.

1985년, 나는 바젤 쿤스트할레에서 페터 피술리와 다비드 바이스 Peter Fischli & David Weiss의 전시를 보고 큰 충격을 받았다. 그때 내 나이는 열여섯이었다. 몇 주 후, 나는 두 예술가의 『또는 갑작스럽게 이 개요』라는 책을 찾아보았다. 이 책에는 손으로 빚은, 아직 굽기 전 상태의 점토 조각들과 매우 다양하고 종종 건조하게 웃음을 자아내는 비네트, <크고 작은>이라고 표시되어 있지만 같은 크기의 점토 쥐와 점토 코끼리, <밤의 낯선 사람들, 눈길 교환>이라고 라벨링된 코트를 입고 쓸쓸해 보이는 두 사람, 세 개의 덩어리로 코믹하게 변신한 일본식 바위 정원 등의 사진을 담고 있었다. 이 작업들은 역사의 상서로운 순간과 깊고 불길한 순간을 똑같이 무모한 스타일로 표현했다. 이는 삶의 시나리오를 탐색하고 지도를 그리며 수집하려는 갈망을 대형 스케일과 미니어처 크기의 조합으로 보여 준다. 이 책을 나는 매일같이 보았다. 그리고 몇 달 후 용기를 내어 취리히에 있는 피술리와 바이스의 스튜디오에 전화를 걸어 방문하고 싶다고 요청했다. 그들은 환영한다고 말했다.

그들은 당시 「사물들이 가는 방식」이라는 필름 프로젝트를 진행 중이었고, 이 작품은 이후 그들의 대표작 중 하나가 되었다. 이 필름은 일상의 물건들과 기계들이 굴러가고 전복되며, 불에 타고 쏟아지며, 계속해서 앞으로 나아가며 원인과 결과의 경이로운 확장된 연쇄 반응을 만들어 낸다. 피술리와 바이스의 우스꽝스러운 유머와 놀랍도록 창조적인 실험주의를 보는 듯, 이 화학적이고 물리적인 시퀀스는 우연성과 엔트로피를 비유하면서 불가사의하게도 그 물체가 인간의 통제에서 벗어나 독립적이라는 착각을 불러일으킨다. 「사물들이 가는 방식」은 예술이 제작되는 과정, 사물을 분리하고 조합하는 과정, 포즈의 정확성과 붕괴의 해체에 대한 예술가들의 즐거움에 강

렬한 감각을 부여한다.

필름 속 모든 물건들이 앞으로 나아가는 순간마다 시청자는 그 연속성에 대해 걱정하지만, 결국 사물들은 굴러간다. 중요한 에너지 전달이 불가능해 보이는 많은 순간이 있지만 말이다. 이렇듯, 항상 붕괴와 혼란이 임박한 것 같아도 시스템이 정지하는 것을 방지하기 위한 불규칙과 예외는 때때로 존재한다. 이 필름은 진부한 물건이 국면을 전환시키면서 앞으로 나아가는 여정이다. 이는 명확하게 정의된 목표 없이 시작된 끝이 없는 여행이기도 하다. 필름 속 상황들은 부분적으로 존재할 수 없으며, 진짜로 거쳐 간 거리를 알 수는 없다. 「사물들이 가는 방식」은 우리를 어딘가로 인도하는 여행이다. 폴 비릴리오Paul Virilio가 썼듯이, 여행은 발생하지 않는 도착을 기다린다.

그 무렵 피슐리와 바이스는 또 다른 프로젝트 「가시적인 세계」를 시작했고, 이후 14년 동안 이를 진행한다. 특수 제작된 약 27미터 길이의 라이트테이블에 3천 장의 소형 사진 컬렉션이 배열되고 전시된다. 그 속에서 집단적이고 가시적인 우리 세계의 요소들은 일상의 디테일을 구성하는 거대한 컬렉션으로 그려진다. 세계 속 4개의 코너로부터 비롯된 이미지들은 자연적이고 인공적인 수많은 환경들 ― 장소와 비장소 ― 에서 도출되었고, 그 안에서 현대적 존재가 펼쳐진다. 이는 정글, 정원, 사막, 산과 해변에서부터 도시, 사무실, 아파트, 공항, 에펠탑과 금문교와 같은 명소 그리고 그 사이에 있는 모든 것을 포함한다. 그 장소에 가는 이들은 작품 속에서 자신만의 세계를 발견할 것이다. 불교도는 불교를 발견할 것이고, 농부는 농업을 발견할 것이며, 자주 여행을 다니는 이는 비행기를 발견할 것이다. 하지만 세상 그 자체처럼 「가시적인 세계」는 절대 전체를 볼 수 없다. 이것은 통합적인 전경을 부인한다.

그 두 예술가는 늘 질문을 던지기를 좋아했고, 종종 대답할 수 없

는 질문을 했다. 내가 그들을 만난 바로 그해, 그들은 또한 <질문 통>을 만들었다. 다양한 질문들을 보여 주는 커다란 그릇들이었다. 거의 20년을 통해 「질문들」이라는 작업이 만들어졌다. 1천 개 이상의 존재론적 주제들로 구성된, 손으로 쓴 질문들을 보여 주는 프로젝션 작업이었다. 이 작업은 2003년 베니스 비엔날레에서 전시되었다. 그해에 출간된 그들의 책 『행복은 나를 찾을 것인가?』는 진부함과 지혜 사이를 끊임없이 진동하는 모든 종류의 크고 작은 질문들로 구성된다.

쉴 새 없이, 끝없이 놀랍도록, 각광을 받지 않으려고 노력하면서 (그들은 인터뷰를 거의 하지 않았다) 피슐리와 바이스는 연속적으로 예술 세계를 발명했다. 사진, 영화, 조각, 출판과 설치에서 그들은 일상적 기능에서 해방된 일상적 사물들을 기록했고, 새로운 배치를 통해 서로의 관계를 바꾸었다. 두 사람은 지난 30년 동안 가장 풍부하고 가장 기억에 남으며, 깊이 있고 인간적인 작업들을 함께 창작했다. 프레드릭 제임슨Fredric Jameson은 우리의 포스트모던 시대는 <정서의 쇠퇴>, 진실성과 정통의 상실, 전체를 대체한 아이러니라고 관찰한 바 있다. 그러나 피슐리와 바이스는 아이러니와 진실성이 서로 불가분의 관계임을 증명했다. 사실, 아이러니만 한 진실은 없다.

그들의 스튜디오를 처음 방문한 것은 내게 유레카의 순간이었다. 나는 피슐리와 바이스의 스튜디오에서 새로 태어났다. 내 청소년기의 대부분을 미술 작업, 컬렉션과 전시들을 보며 지냈고, 나는 그들의 스튜디오에서 큐레이터가 되기로 결심했다. 질문의 대가인 피슐리와 바이스는 그들답게 내가 무엇을 봤는지, 그것을 어떻게 생각하는지를 가장 먼저 물었고, 나는 비평적 의식, 즉 예술에 대한 나의 반응을 설명하고 정당화하려는 의지를 발전시켰다. 이는 주로 대화로 이어졌다. 그들의 작품이 다루는 놀라운 다양성 덕분에 나 역시 발상과 의식을 놀랍도록 확장시킬 수 있었다. 피슐리와 바이스는 작업을

통해 예술에 대한 나의 정의를 확장시켰다. 그리고 이는 예술에 대한 최고의 정의, 즉 예술의 정의 자체를 확장시키는 것을 가능하게 했다. 그들의 우정과 예술에 관한 나의 관심은 멈추지 않는 연쇄 반응을 시작했다.

그들은 또한 내가 봐야 할 작업과 만나야 할 사람들에 대해 말해 주었다. 피슐리와 바이스와 만난 그다음 달, 나는 독일 예술가 한스 페터 펠트만Hans-Peter Feldmann의 스튜디오를 방문했다. 펠트만의 작업은 일상생활에서 짧게 사라지는 물건들이나 사진 앨범 같은 일상적이고 과소평가된 매체를 예술의 소재로 사용한다. 그는 이 물건들을 수수께끼 같은 집합체들 또는 개념 예술과 팝 아트의 경계를 맴도는 일련의 사물들로 치환한다. 대부분의 개념적 전통과 마찬가지로 이런 조합들은 연속적이고 반복적이며, 주제적 의미로 폐기물을 복구시키거나 재사용한다. 반복과 차이는 그의 작업을 이끄는 맥락이 된다. 참신함과 진부함이 충돌하는 우리 사회의 끊임없는 생산과 소비의 교차점에서 그 발판을 찾는다. 그는 또한 예술가의 출판을 예술적 실천을 위한 주요 형태로 자리 잡게 한 주된 인물 중 하나이다.

펠트만의 많은 프로젝트는 사진 컬렉션을 포함한다. 이는 예술가가 종합적 감각을 생산하는 또 다른 예로서 내게 영감을 주었다. 특히 펠트만의 「1백 년」은 101개의 흑백 사진의 시리즈로 인간이 성장하는 그림을 완성한다. 작가의 가족, 친구 지인들 중에서 작가가 촬영한 101명의 다른 인물들을 다룬다. 첫 번째는 1999년에 태어난 8개월 된 아기, 두 번째 아이는 한 살짜리 아이, 세 번째는 두 살짜리 아이 등등이다. 1백 살 된 여성의 이미지로 작업은 끝이 난다. 호기심과 수집 본능이 모두에게 기본적으로 잠재된 것임을 일깨워 주면서 말이다.

이는 내가 예술가를 처음 만난 순간을 떠올리게 한다. 나는 어린

시절을 시골에서 보냈고, 유일한 대도시는 취리히였다. 한 달에 한 번 부모님과 취리히를 가곤 했는데, 11살이었던 내게는 호화로운 쇼핑 거리인 반호프슈트라세에서 꽃과 예술품을 파는 남자에 대한 강렬한 기억이 있다. 그의 이름은 한스 크뤼시Hans Krüsi였다. 그 또한 장크트갈렌 지역 출신이지만, 다른 미술관이나 갤러리에서 그의 작업을 인정받지 못했기 때문에 정기적으로 취리히를 방문하곤 했다. 그는 어떤 일이 닥쳐도 포기하지 않는다는 원칙을 가지고 종이, 캔버스, 메모지 등 손에 잡히는 것은 무엇이든 끝없이 그리는 작업 방식으로 일했다. 크뤼시는 어린 나이에 고아가 되었고 대부분 혼자였다. 그는 양부모가 소유한 농장에서 자랐고, 이후 장크트갈렌 등지의 경계에서 살았다. 그는 이상한 직업들을 거쳐서 결국 반호프슈트라세의 은행과 상점들 사이에서 꽃을 팔기 위해 취리히로 통근했다. 1970년대 중반 그는 엽서 크기의 그림도 팔았는데, 목가적인 풍경과 동물을 모티브로 한 그림을 그렸다. 길거리에서 열린 그의 초기 전시 이후 갤러리들은 크뤼시의 작업을 인정하기 시작했다. 10대였던 나는 그의 전시를 몇 편 보았고, 예술가의 이상한 작업에 대해 더 많은 것을 알고 싶었다. 그와 연락하는 것은 쉽지 않았다. 하지만 나는 마침내 그의 스튜디오를 방문했다.

　크뤼시를 방문한 것은 놀라운 경험 그 자체였다. 그의 스튜디오는 수만 개의 그림, 스케치, 스텐실 그리고 주로 소에 관한 모티브로 가득했다. 스위스식 독일어로 알프아우프추크Alpaufzug라는 단어가 있다. 소들이 알프스로 돌아와 여름 목장을 위해 언덕으로 올라가는 의식을 말한다. 크뤼시는 알프아우프추크 장면을 정말 많이 그렸다. 그는 종이와 판지 위에 대형 장면을 그리기 위해 주택용 페인트, 펠트 펜, 스프레이 페인트를 사용했다. 소 외에도 농장, 산을 비롯해 많은 고양이, 토끼, 새들을 마치 야생 동물처럼 묘사했다. 크뤼시에게는 항상 수십 개의 스텐실이 있었는데, 종잇조각들로 겉모양을 뜨곤

했다. 그는 작품에 쿤스트말러Kunstmdler(예술 화가)로 사인하고, 날짜와 주소를 적었다. 나중에는 주소란을 소의 이미지로 바꾸었다. 그는 항상 날짜를 추가했다. 마치 예술 작업이 그날의 일기에 불과하다는 듯이. 나는 후에 많은 개념 예술가들이 스텐실을 연속성, 반복성, 차이를 만들어 내는 방법 중 하나로 사용한다는 것을 알게 되었다.

강박적인 그리기 활동은 그가 「소 기계Cow Machines」라고 부르는 작업으로 이어졌는데, 이는 알프아우프추크의 무빙 이미지 버전이었다. 언덕 위로 수백 마리의 소들이 점진적으로 이동하기 때문에, 알프아우프추크의 합성 이미지를 만드는 것은 불가능하다. 그래서 어느 순간 크뤼시는 드로잉을 스스로 움직이게 만들기로 결정했다. 그는 손잡이가 두 개 달린 상자를 디자인했다. 상자 안에는 소를 채색한 두루마리를 놓았다. 크뤼시는 스튜디오에서 여러 차례 손잡이를 돌려 두루마리가 돌아가는 시연을 했다. 마치 소 마라톤 같았다. 그의 대부분의 작품과 마찬가지로 「소 기계」들은 ─ 종종 같은 소가 약간의 차이로 반복하는 것을 다루며 ─ 항상 연속성을 가지고 있었다. 예를 들어 네 개의 초록색 다리를 가진 노란 소, 그리곤 다른 색상을 갖는 동일한 이미지가 연속적으로 이어졌다. 크뤼시의 「소 기계」들은 당연히 영화와의 연관성을 증명하는 작업이었다. 시인 체스와프 미워시Czesław Miłosz가 훗날 내게 말했듯이 20세기의 시, 문학과 건축은 모두 영화의 영향을 받았다. 크뤼시 자신은 항상 영화나 TV가 화가인 자신의 작업에 큰 영향을 미친다고 말했다.

모든 것을 강박적으로 기록했던 크뤼시에게는 앤디 워홀Andy Warhol 같은 측면이 있었다. 그의 스튜디오는 낡은 카메라와 구식 녹음기들로 가득했다. 그는 강박적으로 새소리를 녹음했고, 소를 그렸고, 소의 소리를 수백 시간 동안 녹음했다. 그의 작품은 거의 동물 타임캡슐이 되었다. 이제는 현대 미술에서 흔히 보는 이런 사운드 기

록물들이 어떻게 되었는지 그 행방을 나는 알지 못한다. 크뤼시는 또한 종소리를 좋아했는데, 종소리가 도시를 매핑하는 방법이었기 때문이다. 그는 장크트갈렌에서 울리는 모든 종소리를 녹음했다. 그의 스튜디오에 가는 것은 마치 어떤 구분과 제약 없이 예술 작업을 경험하는 것과 같았다. 그는 드로잉을 하고 채색을 한 후 소리를 입히고 건축을 만드는 사람이 아니었다. 크뤼시의 스튜디오에서는 모든 감각과 예술이 동시다발적으로 이루어졌다.

알리기에로 보에티와 함께

1986년 로마 수학여행 중, 나는 홀로 이탈하여 나만의 길로 가기로 했다. 피슐리와 바이스가 영웅으로 꼽은 사람을 방문하기로 결정했다. 알리기에로 보에티Alighiero Boetti. 내가 그를 처음 방문했을 때, 그는 지도와 지도 제작에 관한 아이디어를 연구 중이었다. 보에티는 1971년 지도에 대한 현현을 받았고, 이후 세계를 수놓아 만든 지도「마파Mappa」를 만들며 광범위하고 노동 집약적인 프로젝트를 시작했다. 그는 아프가니스탄과 파키스탄의 자수업자들과 협업하여 놀라운 작품들을 제작했다. 그들과 장거리 협업을 했으며 특히 1979년 소련의 아프가니스탄 점령 이후 이 작업은 더욱더 의미가 있었다. 이 협업은 미학적이고 정치적인 관심 및 장인 정신과 예술가의 노동 여정, 언어적, 물리적인 국경의 협상 등이 복합적으로 얽혀 있었다. 1989년 세계의 재편과 격돌 중간에서 보에티의 세계 지도는 완벽한 타이밍에 등장했다.

1986년 보에티와의 만남은 하루 만에 내 인생을 바꿔 놓았다. 그는 예술가와 대화할 때 가장 먼저 <실현되지 않은 프로젝트에 대해 물어보라>고 조언했다. 이후 나는 예술가들에게 늘 그 질문을 해왔다. 보에티는 말과 행동이 굉장히 빨랐다. 이 특성은 내게 용기를 주었다. 나는 스위스에서 말이 너무 빠르다고 종종 비난을 받았기 때문이다. 그러나 그는 내가 따라가기 위해 안간힘을 써야 하는 사람이었다. 그의 스튜디오에서 그는 특유의 스피드로 나의 목표를 물어봤다. 나는 전시를 큐레이팅하고 싶지만 피슐리와 바이스와의 최근 경험 때문에 어떻게 시작해야 할지 확신이 서지 않는다고 답했다.

전시를 큐레이팅하고 싶다면, 어떤 상황에서도 다른 사람들이 하는 것 — 그저 예술가들에게 일정한 공간을 주고 그곳을 채울 것을 제안하는 것 — 을 해서는 안 된다고 보에티는 말했다. 더 중요한 것은

예술가들과 대화하고, 기존 조건으로는 실현할 수 없었던 프로젝트가 무엇인지 묻는 것이라고 충언했다. 이후로 나는 이 질문을 계속 해왔다. 나는 큐레이터의 창의성을 믿지 않는다. 나는 전시 기획자가 예술가들의 작업에 꼭 들어맞아야 할 훌륭한 아이디어를 가져야 한다고 생각하지 않는다. 전시 제작자는 늘 대화로 시작하며, 예술가들에게 그들의 실현되지 않은 프로젝트가 무엇인지를 묻고, 그것을 실현하기 위한 수단을 찾아야 한다. 첫 만남에서 보에티는, 큐레이팅은 불가능한 것들을 가능하게 할 수 있다고 말했다.

보에티는 또한 내게 가장 중요한 이론적 영향력을 끼친 에두아르 글리상Édouard Ghssant의 작품을 읽도록 권유한 첫 번째 사람이었다. 지도는 관점을 전체주의화시킬 수 있고, 때때로 제국주의적 야망에 오염될 수 있으며, 늘 수정이 필요할 수 있다는 사실에서는 보에티는 동질성보다는 차이들을 선호하는 글리상의 관점에 매료되었다. 따라서 보에티는 그의 지도들이 일시적인 세계정세를 기록했을 뿐이고 시간이 지나면 정확하지 않을 수 있다고 생각했다. 그의 파트너인 안마리 소조Annemarie Sauzeau는 내게 다음과 같이 설명한다. <전쟁이 끝나면 깃발들의 디자인과 색깔을 바꾼다. 그 시점에서 알리기에로의 지도는 다시 디자인되어야 한다.> 지도는 현존하는 것과 아직 남아 있는 것 둘 다를 포괄한다. 이것이 지도 제작의 변형의 본질이다. 지도는 항상 미래의 문이다. 보에티의 「마파」는 (이탈리아어 또는 페르시아어로 쓰인 국경에 놓인 텍스트로 상징되는) 다른 문화 간의 교류와 대화를 예견했고, 이는 곧 급격하게 세계화되는 미술계에서 일반적인 것이 되었다.

보에티의 또 다른 집착은 질서와 무질서라는 상극의 개념으로 이어진다. 그는 자신의 작업에서 질서와 무질서의 체계를 개념화했고, 이는 둘 중 하나가 동시에 다른 하나를 늘 암시한다는 것을 의미한다. 보에티는 세계에서 가장 긴 강들에 대한 1천 개의 리스트를 작성

해 1977년 책으로 출판한 적이 있다. 각 페이지마다 강의 자원에 대한 자세한 출처와 자료를 담은, 1천 페이지 분량의 매우 두꺼운 책이다. 그러나 강은 구불구불하고 강물의 흐름은 바뀌기 때문에, 절대로 정확한 길이를 측정할 수 없다. 따라서 이 책에서 설명하는 것은 강의 절대적 길이가 아니며, 신뢰 있는 자료도 아니다. 오히려 다원적이고 다양한 관점이 담긴 자료이다. 이 프로젝트는 지리적이고 과학적인 방대한 연구를 포함하지만, 그 결과에는 이미 예견된 모호함이 있었다. 설계된 질서는 동시에 무질서이다.

보에티의 문 앞에 도착하자마자, 우리는 그의 차를 타고 로마 거리를 질주했다. 그는 다른 예술가들을 소개했다. 젊은 큐레이터는 미술관, 갤러리 또는 비엔날레에서 일할 뿐만 아니라, 예술가의 꿈을 실현시키는 것에서도 큰 가치를 발견할 수 있다며 말이다. 그것이 그가 내게 심어 준 가장 중요한 임무였다고 생각한다. 보에티는 <지루한 큐레이터가 되지 말라>고 계속 말했다. 그는 실현되지 않은 자신의 주요한 프로젝트 중 하나를 언급했다. 그것은 한 항공사의 모든 비행기에서 1년 동안 전시를 하는 것이었다. 매일 비행기가 전 세계를 돌며 전시를 하고, 어떤 경우에는 저녁마다 돌아오는 플랜이었다. 그는 이런 맥락에서 항공기라는 특징을 다루는 연작을 전시하길 원했다. 첫 번째 이미지에서 하나의 비행기를 보고, 캔버스 속 하늘이 비행기들로 가득 찰 때까지 점점 더 많은 비행기들을 보게 되는 것이다.

보에티가 자신의 야망을 실현시키는 것을 돕기에 당시의 나는 너무 어렸다. 하지만 몇 년 후 나는 비엔나에서 기획하던 (항상 소문자로 쓰인)<미술관 진행 중>에 이 기획서를 전했고, 우리는 오스트리아 항공과 연락이 닿았다. 항공사는 1년간 (2달에 1번씩 발행되는) 항공사 잡지의 각 호마다 보에티의 비행기 이미지를 두 페이지에 걸쳐 싣기로 했다. 보에티의 프로젝트는 6개의 이슈로 구성되었다. 첫 번째 이슈가 인쇄되기 1주일 전, 대형 청동 조각 작업을 진행하던 보

에티는 밀라노에서 전보를 보냈다. 잡지에 실린 이미지로는 충분치 않다고 말이다. 단순한 잡지 페이지보다 좀 더 물리적인 것을 더하고 싶다며, 그는 퍼즐 그림 맞추기를 만들어야만 한다고 했다. 하늘에 떠 있는 많은 수의 비행기를 인쇄한 퍼즐을 맞추기는 쉽지만, 파란색 단색으로 된 하늘에 떠 있는 단 한 대의 비행기를 인쇄한 퍼즐은 맞추는 데에 많은 시간이 걸릴 터였다.

그래서 우리는 다양한 항공기 모티브의 조각 퍼즐을 제작했고, 난이도는 높아졌다. 퍼즐은 정확히 항공기의 좌석 등받이 테이블 크기였고, 오스트리아 항공의 모든 비행기에서 1년간 무료로 배포되었다. 항공사는 4만 장의 에디션으로 시작했고, 이후 퍼즐을 추가로 제작했다. 광대한 하늘에 비행기 한 대의 이미지 퍼즐을 마침내 받았을 때, 그들은 이것이 비행에 대한 두려움이나 반감을 불러일으킬지도 모른다고 생각했다. 왜냐하면 승객들 중 누구도 퍼즐을 풀 수 없을 것이기 때문이다. 여러 승객이 함께 풀어 보려 했던 장거리 비행에서도 퍼즐은 완성되지 못했다. 하지만 때는 이미 너무 늦었고, 퍼즐은 이미 상관없이 여러 비행기에 배포되었다. 이 실험 이후, 보에티는 내게 예술이나 전시 기획이 다른 종류의 전시 공간뿐만 아니라 다른 청중들에게도 다다를 수 있고, 보통은 예술이 없는 공간에 예술을 넣을 수 있는 아이디어를 고안할 수 있음을 일깨워 주었다. 일례로, 오스트리아 항공사를 위해 만든 퍼즐은 예술 서점과 이베이, 그리고 벼룩시장에서도 만날 수 있다.

보에티와의 대화에는 새로운 형식으로 기존의 미술 전시를 보완해 보려는 내 첫 시도가 숨어 있었다. 물론 그런 프로젝트들은 향후에 진행되었지만, 예술가들과 함께 일하는 데 아직도 발굴되지 않은 미지의 영역이 많다는 것을 느꼈기 때문에 보에티와의 첫 만남은 하나의 깨달음이었다. 그의 추진력과 영감을 통해 나는 큐레이터가 되었고 새로운 것을 만드는 방법들을 맛보고 있다. 그는 긴급함에 대한

필요성뿐만 아니라 아직도 긴급히 해야 할 일들을 나에게 새겨 넣었
다.

글리상의 세계성

1928년 마르티니크에서 태어나 2011년 2월 3일 파리에서 세상을 떠난 에두아르 글리상Édouard Ghssant은 우리 시대의 가장 중요한 저자이자 철학자 중 한 사람이다. 그는 문화가 균질화되지 않고 새로운 것이 생겨날 수 있는 차이를 만드는 데에는 <세계성>이 필요하다고 생각했다. 안드레이 타르콥스키Andrei Tarkovsky는 우리의 시대가 언젠가는 의식 상실로 기억될 테지만, 그렇기 때문에 정체성을 회복하기 위해서 규칙적인 의식을 가지는 것이 중요하다고 말한 바 있다. 나는 매일 아침 15분 동안 글리상의 책을 읽는 의식을 치른다. 그의 시, 소설, 연극, 이론 에세이는 내가 매일 사용하는 도구이다.

글리상의 사고방식이 출발하는 지점은 앤틸리스 제도의 역사와 풍경이다. 그를 사로잡은 첫 번째 쟁점은 식민지 역사의 관점에서 바라본 국가 정체성이었다. 이것은 그의 첫 소설인 『레자르드 강』의 주제가 되고, 그는 언어와 문화의 혼종이 앤틸리스 제도의 정체성을 결정짓는 특징이라고 생각했다. 그의 모국어 크레올어는 프랑스 식민 통치자의 언어와 아프리카 노예 언어가 결합해 형성되었다. 크레올어는 두 언어의 요소를 모두 포함하지만, 그 자체는 독립적이고 새롭다. 글리상은 이런 통찰에 근거하여 전 세계에서 유사한 문화 융합이 존재한다는 사실을 발견했다. 1980년대 『카리브해 담론』[a]과 같은 에세이 모음집에서 그는 전 세계에 걸친 반복된 융합의 과정에 크레올화의 개념을 확대하여 적용하였다. 그는 <크레올화>는 결코 멈추지 않는 과정이라고 말했다.

> 미국의 섬들에는 문화의 혼합인 크레올화라는 개념이 존재하고, 이 개념이 가장 훌륭하게 성취되었기에 매우 중요하다. 대륙적 사

고는 혼합을 거부하는 반면, 군도적 사고는 각 개인의 정체성이나 집단적 정체성이 고정되거나 확립되지 않는다. 스스로의 감각을 잃어버리거나 속이지 않고 다른 사람과의 교류를 통해 나 자신을 변화할 수 있다.

글리상은 각기 다른 섬과 문화를 일렬로 연결하는 대신, 중심이 없는 군도의 지형을 중요하게 생각했다. 세계의 다양성을 정의하려 노력하는 <군도적 사고>는 대륙적 사고와는 반대의 양상을 띤다. 대륙적 사고는 절대성을 주장하고 다른 사람들에게 제 유일무이한 세계관을 강요한다. 모든 것을 균질화하려는 세계화의 힘에 대항하여 글리상은 다양성과 크레올화를 인식하고 보존하는 전 세계적 교환의 형태를 일컫는 <세계성>이라는 용어를 만들었다.

내 전시 중 상당수는 이 개념에 바탕을 둔다. 특히 세계 순회 전시의 경우, 전시가 각각의 다른 장소성에서 떨림을 만들어 내기를 원했다. 전시는 장소를 바꿔 가며 진행하지만, 각각의 장소 역시 전시를 바꾸었다. 지역과 세계 사이에는 지속적인 <피드백 효과>가 있었다. 우리가 동화되기보다는, 차이를 만드는 방식 속에 각각의 상황에 대응하는 방법을 묻는 질문이 존재한다. 이 질문에 대해 탐구하기 위해 글리상의 글을 읽었고, 마침내 그와 대화를 나누며 영감을 받았다. <나의 자아를 잃어버리거나 속이지 않고 상대방과 교류하며 변화하라>는 그의 이상은 큐레이팅이 우리에게 도움이 될 수 있는 지점이라고 생각한다.

두 잇do it[1]

　1993년 봄 어느 늦은 아침, 파리의 한 카페에서 나는 예술가 크리스티앙 볼탄스키Christian Boltanski, 베르트랑 라비에Bertrand Lavier와 함께 이야기를 나누고 있었다. 나는 당시 스물네 살이었다. 우리는 지난 세기에 걸쳐 크게 성장한 특정한 종류의 예술에 대해 토론 중이었다. 그것은 배치된 오브제를 포함해 실행해야 하는 행위까지 적힌 지시문을 기반으로 하는 예술이었다. 우리 모두 동의하기를 이것은 창의성, 원작, 해석에 대한 전통적인 이해에 도전하는 것이었다. 1970년대 초반부터 볼탄스키와 라비에르는 그런 실천들에 관심을 가졌다. 두 작가 모두 작업의 퍼포머이자 관찰자가 된 관객에게 행동 방향을 제시하는 작품을 많이 만들었다. 라비에가 주목하길, 이런 종류의 예술은 작업을 만드는 데에 있어 관객이 권력을 행사하게 했다. 그는 이런 지시문 또한 그의 작업에 매우 실재적인 의미에서 생명을 불어넣었다고 덧붙였다. 조용히 묵상하는 것이 아니라, 전시 중인 미술관이나 갤러리를 방문하는 사람들 사이에서 움직임과 행동을 불러일으켰다. 볼탄스키는 설치를 위한 지시문을 악보와 유사하다고 보았다. 사람들은 악보를 해석하고 연주하고, 이는 수없이 반복된다.

　마르셀 뒤샹Marcel Duchamp을 시작으로, 우리는 위에서 언급한 지시문에 기반한 예술 작업 리스트를 만들었다. 1919년 아르헨티나에서 뒤샹은 파리에 있는 누이들에게 「불행한 레디메이드」를 창작하기 위한 지시문을 보냈다. <백과사전을 구입하고, 지울 수 있는 모든 단어를 줄을 그어 지워라> 같은 것이었다. 라슬로 모호이너지László Moholy-Nagy는 간판장이들에게 지시문을 주고 예술 작업을 만들었다. 또한 다양한 방식으로 해석할 수 있는 지시문 형식

1 <do it 2017, 서울>, 구민자 외 22인(서울: 일민 미술관, 2017.4.28.~2017.7.9.); 2017년 서울에서도 전시가 이루어졌다. 이후의 각주는 옮긴이의 주이다.

25

의 악보인 존 케이지John Cage의 「변화의 음악」이 있었다. 1960
년대 오노 요코Yoko Ono는 예술과 삶을 위한 획기적인 지시문
인 「그레이프프루트」를 책으로 출판했다. 조지 브레히트George
Brecht는 신문에 악보를 게재하여 누구나 연주하게 하자고 제안
한 반면, 앨리슨 놀스Alison Knowles는 「이벤트 악보」라고 부
르는 작업을 만들었다. 그리고 더글러스 휴블러Douglas Huebler
의 「세상은 사물들로 가득 차 있다. 나는 더 이상 추가하고 싶지 않
다」 같은 명제를 포함한 소책자 형식의 1969년 세스 시겔럽Seth
Siegelaub의 전시 <1월 쇼>가 있었다. 우리가 기억하는 많은 문학
운동들 역시 1920년대부터 초현실주의자들이 했던 <유명한 게임,
우아한 시체(詩體)> 같은 지시문을 사용했는데, 이 게임에서는 한
그룹의 사람들이 차례로 문장을 추가하면서 시를 짓는 것이 규칙이
었다. 1950년대와 1960년대 초에 프랭크 오하라Frank O'Hara의
「해야 할 일」이라는 시가 그랬던 것처럼 자동 기술법 또한 지시문
을 활용했다. 1960년대 기 드보르Guy Debord가 이끈 급진적인 프
랑스 단체, 상황주의자들은 풍자적인 「작전 지시」를 만들어 내곤
했다.

　우리가 계속 열거하고, 반복적으로 리스트를 작성해 나가면서 아
이디어가 모였다. <스스로 하기> 식의, 설명과 과정에 대한 지시로
만 구성된 전시를 만들 것이라고, 다양한 배경의 참여자와 학문 연구
자들을 데려오는 국제적인 전시를 만들 것이라고 우리는 서서히 예
측했다. 우리는 냅킨 위에 매혹적인 지시문을 전해 줄 예술가들의 이
름을 적었다. 매번 새롭게 해석되고 재연될 장소가 발견될 때까지 우
리가 완전히 통제할 수 없고 단지 악보로만, 종이 위에만, 우리들 기
억 속에만 존재하는 전시를 만들어 가는 중이었다.

　전시 <두 잇>은 1993년에 12개의 짧은 텍스트로 시작되었다. 그
해 후반 우리는 그 전시를 8개의 언어로 번역했고, 오렌지색 노트 같

은 형태의 도록도 만들었다. 1994년 오스트리아 클라겐푸르트의 리터 쿤스트할레에서 예술가 프란츠 에르하르트 발터Franz Erhard Walther가 디자인한 최초의 <두 잇> 전시가 열렸다. 곧이어 글래스고, 낭트, 브리즈번, 레이캬비크, 시에나, 보고타, 헬싱키, 제네바, 방콕, 웁살라, 탈린, 코펜하겐, 에드먼턴, 퍼스, 류블랴나, 파리, 멕시코시티 그리고 북아메리카의 25개 도시로 순회 전시를 시작했다. 새로운 아티스트들이 참여하고 기여하도록 초대되었고, 지시문의 아카이브는 계속 확장되었다. 각 장소마다 <두 잇>의 아이디어와 결과가 바뀌었기 때문에, 전시는 다양한 지역적 차이를 가진 복잡하고 역동적인 학습 시스템이 되었다. 그럼에도 불구하고 전시는 일정한 연속성을 보장하는 몇 가지 <게임의 규칙>을 중심으로 조직되어 있었다. 그중 하나는 각 미술관이 30점의 잠재적인 예술 작업 중에서 최소 15점을 만들어야 한다는 것이다. 지시문의 과정을 각각의 기관에 맡기면서, 전시가 열릴 때마다 새로운 그룹의 성좌가 출현하는 것을 보장하게 되었다.

 지시문을 실제로 실행한다는 의미에서 예술 작업을 실현시키는 것은 대중이나 미술관의 스태프에게 맡겨졌다. 지시문을 발명한 예술가들이 관여하는 것은 허락되지 않았다. 즉 <올바른> 버전으로 여겨질 예술가가 제작한 <원본>은 없을 것이고, 예술가의 전통적인 서명도 없을 것이었다. 펑크스러운 용어를 사용하기 위해, DIY(스스로 하기)라는 접근 방식이 사용되었다. <두 잇> 작업들은 정적인 성격이 아니며, 각각이 새롭게 제정되면서 변화할 것이다. 또한, 전시가 끝나면 작업을 만든 요소들은, 원래의 맥락으로 돌아간다. 이는 <두 잇>을 완전히 되돌릴 수 있거나, 또는 재활용하게 할 것이었다. 평범한 것은 흔치 않은 것으로 변형되었다가 다시 일상으로 전환되었다.

 각각의 <두 잇> 전시가 끝날 때마다, 전시를 개최하는 기관은 예술 작업뿐만 아니라 창작된 지시문까지 해체하거나 파괴할 의무가

있었는데, 이것은 예술 작업이 영구적인 컬렉션이 될 가능성을 원천 봉쇄했다. <두 잇>은 사라지기 위해서만 존재했다. (하지만, 참여한 개별 예술가들은 작업을 잘 보여 주는 사진 자료를 받았다.) 게임에 대한 우리의 규칙은 개방적이고, 진행 중인 전시 모델을 만들기 위한 것이었고, <두 잇>이 행해진 각각의 새로운 도시는 반드시 예술 작업의 맥락을 만들고 그만의 개별적인 흔적이나 특징을 각인시킨다. <두 잇>은 <서명된 원본>이라는 개념과는 무관했고, 그 반대로 재생산이나 복제라는 생각은 다른 해석들에 집중하는 것이었다. 이런 이유로, 전통적인 순회 전시에서와 같이 어떤 예술 작업이나 자료도 전시 장소로 보내지 않았다. 대신 각 현장에서 예술 작업을 재생하는 출발점은 일상의 행위와 소재였다. <두 잇>의 모든 실현은 일시적이었다. 공간을 배치하고, 시간을 움직일 것.

　<접촉 구역>은 볼탄스키, 라비에르와 만들려 했던 내가 작업 중인 문구였다. 이는 인류학자인 제임스 클리포드James Clifford로부터 가져온 것으로, 그는 이런 박물관에 의해 <대표>되는 문화를 가진 사람들이 스스로를 전시하고 컬렉팅하는 대안적 형태를 제안하는 새로운 민족학 박물관 모델에 대해 썼다. 그들은 자신에 대한 자신만의 이야기를 회상하고 내부로부터 자신의 역사를 만들어 가고 있었다. 이는 주로 한 문화가 다른 문화에 대한 이야기를 들려주는 공간이었던 민족학 박물관의 역사적인 내러티브를 바꿨다. 물론 그런 박물관은 스토리텔링을 구축하려 했다는 비판을 받을 수 있으므로, 전시되는 것을 제작하는 데 관객을 포함시키는 반권위주의적인 행위는 매우 중요했다. 마찬가지로, <두 잇>은 그 장소와의 관계를 구축하고, 다른 지역적 조건에 따라 끊임없이 변화하며, 피드백 고리를 가진 역동적이고 복잡한 시스템을 만들었다. 전시는 장소들을 바꾸어 놓았고, 장소는 전시를 바꾸어 놓았다.

　따라서 <두 잇>은 일반적으로 현대 미술 전시가 유통되는 방식을

지배하는 규칙들을 어기며 구상되었다. 지배적인 생각은 한 도시에서 전시를 올린 후 철수하고, 가능한 한 첫 번째 도시와 다소 가까운 다른 도시에서 다시 올리는 것이다. <두 잇>은 차이와 복잡함을 증가시키고, 더 이상 진실을 발견하고 화석화하는 것이 목적이 아니며, 시간이라는 개념의 또 다른 모델을 제안하고자 고안되었다. 같은 지시문 세트에 대해 두 개의 동일한 해석은 절대 있을 수 없다. <두 잇>은 이 단순한 사실을 분명하게 했다.

영국 철학자인 존 랭쇼 오스틴John Langshaw Austin은 1955년 있었던 일련의 강의들에 기반한 책 『말로써 행동하는 방법』에서 단순히 묘사하거나 알리는 것이 아니라, 행동을 수행하는 발화로서 정의되는 <수행적 언어 행위>라는 그의 이론을 명료하게 설명한다. 언어학과 언어 철학에서 일반적인 이해는 언어가 사실적 주장을 하고 현실을 묘사하는 방법이라는 것이었다. 오스틴과 그의 영향을 받은 존 설John Searle과 같은 후대 학자들은 우리에게 일상의 활동에서 사용되는 작업 언어의 종류에 주목하라고 알려 준다. 이는 단순히 기존의 의미 그 자체를 반영하는 것이 아니라, 의미를 생산하여 현실을 만드는 방법이다. <두 잇>은 이런 리서치를 발전시켰다. 명령적인 형식을 갖는 전시의 제목 그 자체는 관객에게 단지 관찰하라는 것이 아니라 행동하라고 요구한다. <두 잇>은 20세기 예술의 장을 확장한다는 점에서 큐레이팅의 영역을 확장하려는 예민한 시도였고, 이 시도는 지금까지도 이어지고 있다.

큐레이팅, 전시, 종합 예술

뉴욕의 한 주요 신문의 음식 섹션 기사에 최근 다음과 같은 구절이 실렸다. <만약 당신이 광동식 게 요리나 바닷가재 요리를 먹으려 워합 식당이나 합기 식당처럼 지하에 있는 린텔 밑으로 몸을 구부려 들어갈 때면, 차이나타운이 종종 박물관 같다는 느낌을 받는다. 이 박물관은 가끔 가족이 운영하는 놈와티팔러 식당에서 차슈바오와 청편 누들 같이 딤섬의 새로운 기준을 만들었던 윌슨 탕 같은 활기 넘치는 새로운 큐레이터를 얻는다.>

· 어떤 의류 소매점은 <큐레이터 팬츠>라고 불리는 밝은색 바지를 판매하고, <큐레이티드>라고 불리는 브랜드는 <소매 디자인의 새로운 경험>을 약속한다.

· 미술관 브로슈어는 <당신만의 멤버십을 큐레이팅하라>며 멤버들을 초대한다. 뮤지션과 DJ는 음악 축제, 라디오 쇼와 플레이리스트를 큐레이팅하라는 요청을 받는다. 호텔의 장식 계획과 도서 컬렉션은 스타일리스트가 큐레이팅한 대로 만들어진다. 유명 셰프는 뉴욕 하이라인 파크에서 <푸드 트럭의 큐레이터>로 묘사된다.

· 소셜 미디어 전략가들은 <큐레이팅하고 집계한 콘텐츠>에 대해 말한다.

· 인간과 컴퓨터 알고리즘의 장점을 비교하는 패널 토론은 <인간 대 기계의 전쟁이 어떻게 온라인 비디오 큐레이션의 전장을 강타했는가>를 말한다.

· <콘텐츠 큐레이션으로 당신의 커뮤니티를 구축하는 방법>이라는 제목의 블로그 포스팅은 기업 소유자들에게 비즈니스를 위한 콘텐츠 큐레이팅에 대해 사업주에게 조언한다.

· 사회학자 마이크 데이비스Mike Davis는 버락 오바마Barack

Obama를 <부시 유산의 수석 큐레이터>라고 표현하며 비판했다.

· 가정용품 체인점의 대표는 <《세계에서 가장 좋은 상품》이라고 불릴 것을 찾기 위해 우리는 큐레이터로 행동한다>라고 말한다.

· 소설가 콜슨 화이트헤드Colson Whitehead는 그의 포커 트라베일에 대해 글을 쓰면서, <나는 우울하지 않았고, 절망감을 큐레이팅하고 있었다>라고 적는다.

옛 거장의 프린트물 전시부터 부티크 와인 가게의 상품에 이르기까지 모든 것에 대한 레퍼런스로 <큐레이팅>이 그 어느 때보다 다양한 맥락에서 사용된다는 것은 꽤 분명하다. 심지어 오늘날에는 매우 흔하게 사용되는 <큐레이팅하기>라는 동사 형태와 그 변형(큐레이팅, 큐레이티드)은 20세기의 조어다. 사람(큐레이터)에서 기업(큐레이팅)으로, 현재 주체로서가 아닌 행위로 그 이해의 변화를 기록한다. 현재 큐레이팅이라는 개념과 창의적 주체라는 현대적 개념 사이에는 공명이 있다. 이는 어디를 가고, 무엇을 먹고, 입을지에 대한 미적 선택 영역을 자유롭게 떠다닌다.

현대적 삶의 특징 중 하나인 큐레이팅이라는 개념이 현재 유행한다는 것은 부인하기 어렵다. 큐레이팅의 유행은 오늘날 우리가 목격하는 개념의 재생산, 미가공 데이터, 처리 정보, 이미지, 학문 지식, 재료와 제품의 특징에서 비롯된다. 과대평가할 필요는 없다. 그러나 인터넷의 폭발적 영향력이 분명해진 오늘날, 큐레이팅의 유행은 앞으로 일어날 더 거대한 변화의 시대의 서두에 불과하다.

데이터 양의 기하급수적인 증가는 우리 시대의 기본적 사실이다. 문서, 책, 이미지, 비디오 등 어떤 형태의 정보도 감소하지 않는다. 또한 우리는 이전보다 매년 더 많은 물질 상품을 생산한다. 오늘날, 한 세기 전에는 상상하기조차 어려웠을 정도로 값싼 공산품들이 넘쳐난다. 논쟁의 여지가 있지만, 결과적으로 새로운 물건을 만드는 것

과 이미 존재하는 것 사이에서의 중요도 역시 변화했다.

그러나 이런 현대적 공명은 큐레이팅이라는 개념에 부여된 가치에 일종의 거품을 만들어 낼 위험이 있으므로 삼가야 한다. 나는 여기서 특정한 역사와 함께 하는 직업으로서 큐레이팅에 대해 말할 것이며, 미래를 위한 도구 상자로서 큐레이팅과 전시 제작의 역사적 순간을 다룰 것이다.

예술가와 장소, 관객과 전시 사이의 대화는 세계화의 힘을 받아 짜릿하게 촉진될 수 있다. 오늘날 빠르게 확산되는 아트 센터 사이에는 새로운 만남을 위한 놀라운 잠재력이 존재한다. 그러나 프랑스 예술가 도미니크 곤잘레스포에스터Dominique Gonzalez-Foerster가 지적했듯이, 동질화는 역시 위험하다. 그녀에게 전시는 관객을 예술적 순간 안에 조금 더 머물게 함으로써, 시간과 공간을 획일적으로 경험하는 관습에 저항하는 방식이다.

그러기 위해서 장기간의 프로젝트로서 전시를 만들고 지속 가능성과 전통의 문제를 고려하는 것이 중요하다. 일시적으로 비행기를 타고 전시 장소에 왔다 나가는 큐레이팅은 거의 항상 피상적인 결과를 낳는다. 이는 <큐레이팅>이란 단어를 단순히 선택하는 행위에 관련한 모든 것에 적용하는 유행과 맞아떨어진다. 예술을 만드는 것은 한순간의 문제가 아니며, 전시를 만드는 것도 아니다. 큐레이팅은 예술을 위해 존재한다.

큐레이터는 아직까지 새로운 직업으로 여겨진다. 그러나 하나의 역할로 결합한 큐레이터의 활동은 여전히 라틴어 뿌리인 <쿠라레>라는 <돌보는 것>의 의미로 잘 드러난다. 고대 로마에서 쿠라토레스는 다소 단조로운 기능을 담당하는 공무원이었다. 그들은 제국의 수로와 목욕탕, 하수도를 포함한 공공사업을 감독하는 일을 맡았다. 그러나 중세 시대에는 인간 삶의 보다 형이상학적 측면으로 그 초점이 옮겨졌다. 쿠라투스는 교구의 영혼을 돌보는 신부였다. 18세기 후반

큐레이터는 박물관의 소장품을 돌보는 일을 의미하게 되었다. 여러 세기에 걸쳐 그 어원에 근거하여 돌보는 행위의 다른 방식이 생겨났지만, 현대적 큐레이터의 일은 사람과 그들이 함께 추구하는 콘텍스트를 함양하고 고양하며 다듬고 도움을 주려는 쿠라레의 의미에 놀라울 정도로 근접해 있다.

이와 병행하여 전문 큐레이터의 역할은 네 가지 기능을 중심으로 합쳐진다. 그중 첫 번째는 보존이었다. 예술은 한 나라의 집단화된 이야기를 말해 주는 일련의 유물인 유산의 중요한 부분으로 이해된다. 따라서 이 유산을 보호하는 것은 큐레이터의 주된 책임이다. 두 번째 역할은 새로운 작품의 선정이다. 시간이 지남에 따라 박물관 소장품들은 반드시 추가되어야 하며, 따라서 박물관의 관리인은 박물관을 대표하는 국가적 유산을 관리하는 사람이 된다. 세 번째는 미술사에 기여하는 역할이다. 이미 소장된 작품들에 대한 학문적 연구는 대학 교수가 연구하는 것과 동일한 방식으로 큐레이터가 근대 규율적 방식으로 지식을 전수하게 한다. 마지막으로 벽 위에 그리고 갤러리에서 예술을 전시하고 배치하는 업무, 즉 전시 제작이 있다. 이것이 그 현대적 실천을 정의하기에 가장 근접한 것이다. 누군가는 이 작업을 일컫는 신조어가 필요하다고 주장할 만큼 아우스트룽스마허, 즉 전시 제작자로서의 큐레이터는 관리인으로서의 전통적 역할에서 완전히 벗어나 있다.

그러나 현재 큐레이팅이라는 개념은 우리가 전시라고 부르는 근대 문화적 의식과 점점 더 밀접하게 연관되어 왔다. 전시 그 자체는 새로운 형태이며 이후 드라마, 시, 수사학과 같은 고전적인 형태의 판테온에 추가된다. 소설이 그러했듯이, 전시는 단지 지난 250년간 중요해진 실천이다. 1800년 이전 전시를 보러 가는 것은 매우 드문 일이었다. 21세기에는 수억 명의 사람들이 매년 전시를 방문한다.

특히 미술 전시는, 연도별과 계절별 축제 기간 동안 장인과 같은

공예가가 지나가는 군중들에게 창작품을 보여 주는 기회를 제공했던 중세 후기의 행렬에 그 뿌리를 둔다. 중세 길드에서 수습생들은 이런 방식으로 직접 만든 최상의 물건을 전시할 것을 요청받았다. 그 창작물이 마스터 장인의 검사를 통과하면 이들은 보통 장인의 지위에 오른다. 그래서 전시는 잘 만들어진 유용한 물건들이 희귀하던 시대에 있었던 전문적인 인증의 의식으로 시작되었다. 따라서 전시는 공공 공간에서 사람들이 자유롭게 교환하는 행위에 깊이 뿌리를 내리고 있었으며, 이것은 전시의 결정적인 특징으로 여전히 남아 있다.

한편 현재 우리가 시각 예술로 받아들이는 것은 중세시대에는 일반인들에게 개방되지 않았다. 왕족과 귀족들은 부와 자신의 중요성을 보여 주기 위해 궁정, 성, 저택에서 그림과 조각품을 전시했다. 근대 이전 시대에 예술 작품은 국가는 물론 특정 가계나 혈통으로 인정되었다. 아우구스투스 카이사르와 그의 가족을 기리는 대리석부터 영국 튜더 왕가를 그린 한스 홀바인Hans Holbein의 초상화에 이르기까지 조각과 회화는 중요한 프로파간다적인 기능을 하는 반면, 이 조각들을 보살피는 개인들뿐만 아니라 그 작품들을 만드는 (<예술가>로 알려진) 대부분의 사람들은 사회적으로 지위가 높은 이들의 후원하에 반무명의 상태로 일을 했다.

일반적으로 대중은 중세 시대의 대형 사원, 성당, 모스크에서 예배를 위한 공간에서만 시각 예술을 접했다. 16세기에 플로렌스와 로마에서 공인된 아카데미가 생겨났는데, 이곳은 지역 사회에서 생산된 예술을 평가하고 분류했다. 1648년 프랑스 아카데미는 그것이 개최된 루브르 박물관의 그랜드 살롱의 이름을 딴 살롱 전시를 시작했다. 살롱은 정부가 후원하는 프랑스 미술 전시를 대중에 의해 평가받는 것이었다. 17세기와 18세기에 민주적 국가로 발전하면서 예술은 민중들의 유산으로 보이게 되었는데, 그림을 조용히 감상하기 위해서는 관객 태도의 개선이 필요하다는 생각이 생겨났다. 회화와 조각은

<대중>이라는 새롭고 현세적인 관념에 관심을 가질 필요가 있었다. 그래서 1793년 루브르 박물관을 시작으로 국영 박물관들이 생겨났다.

 박물관에서 전문적인 전시 제작자의 역할을 처음으로 맡은 사람들은 18세기 루브르 박물관의 실내 장식가들이었다. 보통은 예술가였던 실내 장식가들은 아카데미의 연례 전시를 위해 미술품을 정리하고 매다는 일을 맡았다. 그들은 역사적 전개와 주제적 유사성이 잘 드러나도록 박물관의 소장품을 설치하는 관행을 표준화했다. 그리고 18세기 후반 역사적 발전을 드러내기 위해 예술품을 전시한다는 발상이 처음으로 탐구되었다. 그와 관련한 논쟁은 프랑스 혁명과 함께 민족주의적 색채를 띠었고, 주류 양식이 등장했다. 박물관에서 방문객이 한 방에서 다른 방으로 걸어가는 것은 한 나라의 역사적 단계들을 거치는 여행을 의미한다.

 새로운 세기가 도래하면서 박물관의 프레젠테이션 스타일은 큰 변화를 겪었는데, 예술가이자 작가인 브라이언 오도허티Brian O'Doherty가 1970년대에 『아트 포럼』에 쓴 일련의 권위 있는 에세이들은 이에 대해 잘 설명한다. 18세기와 19세기에 회화 작품들은 바닥에서 천장에 이르기까지 빽빽하게 구성되어 가깝게 붙어 걸려 있었는데, 금빛 액자들은 거의 닿을 듯했고, 벽 위에 높게 걸린 작품은 종종 관객에게 보이기 위해 아래쪽으로 기울어져 있었다. 이러한 전시 방법은 아카데믹한 살롱이 시작된 이후 <살롱 스타일>로 알려졌으며, 회화 작품의 분류학적 구분과 주제의 공통점을 강조하면서 관객이 각 벽에서 수십 개의 캔버스를 보게 했다. 루브르 박물관에서 1832년 전시를 그린 유명한 작품인 새뮤얼 모스Samuel Morse의 「루브르 갤러리」에는 20개가 넘는 다른 캔버스들과 「모나리자」가 나란히 걸린 갤러리 벽이 등장한다. 벽에 걸린 그림들 사이의 경계를 분명히 하기 위해 각각의 그림은 두드러진 액자를 사용해야만

했다.

오도허티가 지적하듯, 클로드 모네Claude Monet의 흐릿하고 모호한 그림들은 이미지의 수직적 깊이가 아닌 수평적 표면을 중요시하는 미술사에서의 결정적인 새 시대의 시작을 알린다. 회화 작품은 점점 더 커져서, 벽의 더 많은 부분을 차지하게 되었다. 개별 예술 작품의 고유한 중요성을 새롭게 인식하기 시작하면서, 그림과 그림 사이의 공간이 늘어났다. 관객은 작품들끼리 붙어 있어 느껴지는 산만함에서 벗어나 작품을 감상하게 되었다.

결과적으로 많은 회화 작품은 개별 또는 소수의 작품과 함께 벽에 걸렸고, 액자의 분리 역할은 불필요해졌다. 1960년 큐레이터 윌리엄 세이츠William Seitz는 뉴욕 현대 미술관에서의 전시를 위해 모네의 그림에서 액자를 완전히 제거했다. 갤러리 자체가 액자의 메커니즘이 된 것이다. 이제 모더니즘적 미술 공간에서 관객과 작품 한 점의 만남이 지배적인 경험이 되었다. 이런 이유로 공간 내의 다른 시각적 단서는 최소로 축소되었고, 오늘날 <화이트 큐브>로 알고 있는 깨끗하게 할애된 갤러리 공간이 생겨났다. 오도허티가 썼듯이, <모더니즘의 역사는 그 공간에 의해 상세하게 짜인다 ⋯⋯⋯ 단 하나의 회화 작품보다 하얗고 이상적인 공간의 이미지가 20세기 예술의 전형적인 이미지로 떠오를지 모른다 ⋯⋯⋯ 대성당의 신성함, 궁정의 형식, 실험실의 신비함이 심미적이고 독특한 방의 세련된 디자인과 결합한다.>

갤러리 자체가 시각 예술의 틀로 이해되면서, 예술가들은 확장된 형식 안에서 디스플레이의 기능을 혁신하고 발명하기 시작했다. 특히 마르셀 뒤샹의 두 프로젝트가 여기에서 중추적이며, 각각은 설치 프로젝트와 큐레이터 프로젝트로 기능한다. 1938년에 파리에서 뒤샹은 <국제 초현실주의 전시>를 큐레이팅했다. 이 전시를 위해 그는 복도 천장에 1천 2백 개의 석탄 자루를 매달아 공간을 어둡게 하고

급진적인 디스플레이 기능으로 전시를 지배했다. 1942년에 그는 또 다른 전시 <초현실주의의 1차 서류>를 큐레이팅하면서, 거미줄 같은 실로 전시 공간을 장식했다. 당시 그의 협력자였던 레오노라 캐링턴Leonora Carrington이 내게 말했듯이, 그것은 단순한 형태로 있는 그림과 조각의 진부함에 대한 풍자적인 농담이었다. 「1만2천 개의 석탄 자루」와 「1마일의 끈」 두 작품은 모두 전시 자체를 의미의 적절한 전달체로 다루었다. 그들은 20세기 후반의 갤러리 공간에 대한 이해를 예시했고, 그 공간의 의미를 더욱 확대시켜 예술가들이 한 작품의 문맥으로서 전시실의 세트나 심지어 미술관 전체를 다루게 했다.

1915년에서 1923년 사이에 만들어진 뒤샹의 걸작 「그녀의 독신자들에 의해서조차 벌거벗겨지는 신부, 조차도」(큰 유리)는 당시 14살이던 내가 학교를 탈출할 때마다 보러 갔던 전시의 중앙에 있었다. 이 전시는 <종합적 예술 작업으로의 경향>을 의미하는 <종합 예술의 경향Der Hang zum Gesamtkunstwerk>이었다. 1983년 2월부터 4월까지 하랄트 제만Harald Szeemann이 큐레이팅한 이 전시는 취리히 미술관에서 열렸고, 나는 이 전시를 총 41번 방문했다. 백과사전적인 전시였으며, 제만이 <공간에서의 시>라고 말했듯이, 반설교적인 시도였다. 이 전시는 청소년기에 본 가장 중요한 전시로, 내가 큐레이터가 된 이유 중 하나였다.

전시는 1800년경부터 현재까지 종합 예술을 유토피아적 사고로 찾아갔다. 에티엔루이 불레Étienne-Louis Boullée의 프랑스 혁명적 건축과 필리프 오토 룽게Philipp Otto Runge와 카스파르 다비트 프리드리히Caspar David Friedrich의 독일 낭만주의에서 시작되었다. 이 프로젝트는 모든 것을 포괄하는 예술 작품과 다양한 매체의 작업 문서의 광대한 양을 제공했다. 작곡가 리하르트 바그너Richard Wagner의 「니벨룽겐의 반지」, 신지학자 루돌프 슈타

이너Rudolf Steiner의 체계적인 사고, 예술가이자 안무가인 오스카 슐레머Oskar Schlemmer의 삼부작 발레, 쿠르트 슈비터스Kurt Schwitters의 조각 「관능적 비참을 위한 성당」과 대형 건축 작업 「메르츠바우」, 선지적인 건축가인 안토니 가우디Antoni Gaudí의 계획들, 브루노 타우트Bruno Tout와 동료 건축가들 사이의 연쇄 편지 「유리 체인」, 앙토냉 아르토Antonin Artaud의 글, 아돌프 뵐플리Adolf Wölfli나 「꿈의 궁전」 같은 <아웃사이더> 예술가들의 작업들 그리고 다수 것들이 있었다.

제만은 전시 공간 중앙에 <우리 세기의 주요한 예술적 제스처가 있는 작은 공간>이라고 부르는 공간을 두었다. 뒤샹의 「그녀의 독신자들에 의해서조차 벌거벗겨지는 신부, 조차도」, 바실리 칸딘스키Wassily Kandinsky의 1911년 회화, 피에트 몬드리안Piet Mondrian과 카지미르 말레비치Kazimir Malevich의 작품이 있었다. 이 작은 방은 마치 예배당처럼, 대작들에 대한 명상이었다. 전시는 요제프 보이스Joseph Beuys의 사회적 조각으로 끝났고, 그와 함께 관점을 현재로 열었다. 제만은 이 전시를 <종합 예술의 경향>으로 불렀다. 왜냐하면 그의 말대로 종합 예술 그 자체는 상상 속에서만 존재하기 때문이다. 그것은 결코 실제로 실현될 수 없다. 그는 전시 도록에 <종합 예술> 전시는 전체 그림을 제공하거나 우주 전체를 실현하려는 욕망을 나타낸다고 썼다. 제만이 강조했듯이, 이 전시는 전체주의적인 열망과는 정반대의 의미를 가진다고 강조했다. 그는 <고양되는 양식의 계곡을 걷는 초대. 권력의 다른 형태들에도 불구하고, 위엄 있는 침착의 무엇이 우선한다>라고 쓴다.

전시의 건축은 결과적으로 다른 역사적 지점들에 걸쳐서 매혹적인 연관성을 만들어 내는 위치들의 실제적인 다양성을 포함한다. 「유리 체인」은 룽게와 연결 지을 수 있고, 보이스는 슈타이너와 연결 지을 수 있고, 이러한 연결은 계속된다. 러시아의 마트료시카 인형

처럼, 그 공간은 다른 <세계 안의 세계>를 창조했다. 페르디낭 슈발 Ferdinand Cheval이든, 쿠르트 슈비터스이든, 그들은 세계 안의 세계를 창조했다. 이는 아마 종합 예술의 근본적인 개념, 자아를 담아내는 세계를 만드는 것이다.

<종합 예술의 경향>은 제만이 이전에 큐레이팅한 다른 전시들을 기반으로 만들어졌다. 1975년 그는 베른 쿤스트할레에서 <독신자 기계>를 큐레이팅한다. 제만은 그가 뒤샹의 「그녀의 독신자들에 의해서조차 벌거벗겨지는 신부, 조차도」와 카프카의 단편 소설 「유형지에서」, 레이몽 루셀Raymond Roussel의 「아프리카의 인상」 그리고 알프레드 자리Alfred Jarry의 「초인」에서처럼 유사한 기계들 또는 기계 같은 인간에서 영감을 받았다. 그리고 이는 죽음을 피하는 방법으로, 삶의 에로틱한 것으로, 영원한 에너지 흐름에 대한 믿음과 관련이 있었다. <반란-모델로서, 비생식으로서의 독신자>라고 밝힌다.

두 번째 전신은 1978년 스위스 아스코나에서 있었던 <몬테 베리타: 진실의 봉우리>였다. 1900년경, 그곳은 예술과 사회에서 위대한 유토피아를 위해 노력을 기울인 많은 주체들이 만나는 예술가들의 거주지가 되었다. <청기사파>와 바우하우스의 예술가들, 루돌프 폰 라반 Rudolf von Laban 같은 모던 댄스의 창시자들, 루돌프 슈타이너 주변의 신지론자들, <생활 개혁> 운동의 멤버들, 미하일 바쿠닌 Mikhail Bakunin 같은 아나키스트들이 있었다. 그들은 북쪽에서 왔고, 남쪽에서 태양의 유토피아를 실현하고 싶었다. 제만은 <몬테 베리타>의 후기 역사에 대해 다음과 같이 말했다. <아스코나는 유행하는 관광지가 어떻게 만들어지는지를 보여 주는 사례 연구다. 처음에는 낭만적인 이상주의자들이 오고, 그다음에는 예술가를 끌어모으는 사회적 유토피아가 오며, 이후 회화 작품을 사는 은행가가 와서 예술가들이 있는 공간에서 살기를 원한다. 은행가들이 건축가를 부

를 때 재앙이 시작된다.> 몬테 베리타가 제기하는 예술적, 사회적 유토피아에 대한 질문들은 <종합 예술의 경향>에서 더 자세히 탐구되었다.

<종합 예술의 경향> 같은 전시는 중요하고 이질적인 예술 작품들의 배치였지만 그 안에서 또한 개별적이고 독특한 문화적 목소리를 분명하게 감지한다. 그것으로부터 배울 수 있고, 동의할 수 있으며, 동의하지 않을 수 있고, 변호할 수 있었다. 그 힘은 병렬과 배열의 미묘한 근원에서 나온다. 무엇보다도 그것은 가치 있는 무언가를 혼자 생산할 수 있다는 과시를 하지 않는다. 전시라는 개념은 이곳이 우리가 서로와 함께 사는 세상이라는 것이며 배열, 연대, 접속, 말없는 제스처를 할 수 있고, 그리고 그 모든 것을 이러한 미장센을 통해 말할 수 있다는 것이다.

그러나 우리는 여기서 주의를 기울여야 한다. 대형 그룹 전시는 전시 제작자만의 종합 예술로 보일 수 있다. 1980년대까지 큐레이터는 제 이론을 설명하기 위해 예술 작품을 사용하는 가장 중요한 인물 또는 저자로서, 많은 주제전에서는 이런 식의 위험을 무릅썼다. 하지만 예술가와 그들의 작품은 그들이 종속된 큐레이토리얼 제안이나 전제를 설명하는 데 사용되어서는 안 된다. 전시는 시작부터 그 과정을 이끌어야 하는 예술가들의 참여이고, 예술가들과의 대화와 협업을 통해 가장 잘 만들어진다. 또 다른 긍정적인 발전은 여러 인물들이 함께 전시를 큐레이팅하는 것이다. 제만의 세대에서는 큐레이터가 종종 개별적 존재였지만, 오늘날 많은 전시는 많은 큐레이터들 간의 협업으로 특징지어진다.[b]

큐레이팅과 전시의 실제적인 역사를 말하는 것은 큐레이터가 자신을 예술가로 혼동하는 것을 막는다. 전시의 형식은 더욱 쉽고 대중적이 되었으며, 전시 기획자들이 의미를 창조하는 사람들로 여겨지게 된 것은 사실이다. 예술가들 스스로가 단순한 미술 오브제를 제작하

는 것을 넘어, 전시 공간 전체에 활력을 주는 설치 작품을 만들거나 배열하는 방식으로 변화함에 따라, 많은 경우 예술가의 활동은 오브제를 배열하는 사람으로서의 큐레이터라는 과거 개념과 더욱더 일치하게 되었다.

이런 발전은 큐레이터들이 의미나 미적 가치를 생산하는 데 있어서 예술가들의 지위와 경쟁한다는 인상을 주었다. 일부 이론가들은 큐레이터들이 이제 명칭을 제외한 모든 면에서 속화된 예술가들이라고 주장하지만, 나는 이 주장이 지나치다고 생각한다. 큐레이터들이 예술가들을 뒤따라가는 것이지 그 반대는 아니라고 나는 믿는다. 지난 세기에 걸쳐 예술가의 역할은 크게 변화하였다. 예술가 티노 세갈Tino Sehgal은 <19세기 초 조각가들과 화가들이 예술의 개념을 만들었으며, 이는 1960년대 완전히 설명되고 확립되었고, 21세기 이 개념은 물질적 기원에서 스스로를 분리시켜 다른 영역으로 향해 간다>고 말한다. 전시 제작자의 역할은 차례차례 확대되었다. 큐레이팅은 예술 안에서 변화들과 함께 변화한다.

전시 기획자의 역할은 때때로 창조적인 예술가들에 의해 수행된다. 2006년 장뤼크 고다르Jean-Luc Godard는 파리의 퐁피두 센터의 전시를 큐레이팅했는데, 장프랑수아 리오타르Jean-François Lyotard의 1985년 전시 <비물질성> 이후 이곳에서 소개된 가장 급진적인 실험 중 하나가 되었다. 주인공들이 루브르 박물관을 뛰어다니는 유명한 장면이 나오는 고다르의 영화 「국외자들」 이후 미술관은 고다르의 작업에서 중요한 역할을 했다. 그의 전시는 영화의 역사, 미국 대중문화라는 헤게모니와 이미지들의 헤게모니를 살펴보는 계획이었던 비회고전적인 회고전이었다.

나는 이 전시를 여러 번 방문했는데, 이는 20여 년 전 <종합 예술의 경향>의 경험과 닮아 있었다. 고다르의 전시는 여전히 게임의 규칙을 바꿀 수 있고 대부분의 형식적 관례를 어지럽힐 수 있음을 보여

주었다. 전시는 이것이 모든 관객들에게 적합하지 않다는 일련의 주장과 아이들을 마지막 방에 데려가지 말라는 경고와 함께 시작되었다. 고다르가 부분적으로 손으로 수정한 월 텍스트들은 그가 큐레이팅하고 싶었던 전시의 원래 개념은 실현되지 않은 채로 남아 있다는 것을 분명히 했다. 최초의 제목은 <프랑스의 콜라주(들): 영화의 고고학>이었다. 전시는 기술적이고 재정적 어려움 때문에 개최되지 않았고, 고다르는 이를 <유토피아에서 이 여행 JLG 1946~2006: 잃어버린 시간을 찾아서>로 대체했다.

개막을 약 6개월 앞두고 고다르는 그와 함께 전시를 준비하던 큐레이터를 해고했다고 공표했다. 이 순간부터 그는 퐁피두 센터와는 자필 팩스를 제외한 다른 모든 대화를 거부했다. 고다르는 보도 자료를 배포하는 것도 허락하지 않았다. 전시 기간 동안 전시는 계속 바뀌었기 때문에, 최종 전시는 결코 최종 전시가 아니었다. 전시가 영원히 끝나지 않은 것처럼 보이도록 케이블과 다른 설치 장치들이 늘어져 있었다. 관객들은 무거운 플라스틱 커튼을 가르며 들어오게 된다. 끊임없이 변화하는 환경에서 삼투 작용의 경험을 뜻하는 펠릭스 가타리Félix Guattari의 말을 인용한 것은 혼란스러운 일이었고, 영화의 역사는 그렇지 않다면 아무것도 아니다.

고다르의 전시는 앙리 마티스Henri Matisse부터 니콜라 드 스탈Nicolas de Staël까지 미술관의 소장품인 원작 회화들, 베개가 있는 침대 같은 상황들, 실현되지 못했던 전시와 실현된 전시의 모형, 쓰레기와 포스터들, 많은 영화 포스터 그리고 그의 영화와 다른 영화들의 장면들을 보여 주는 많은 평면 플라스마 스크린들이 포함되었다. 고다르는 한 전시실을 <어제 이전>로 이름 지었고, 이곳에는 실현되지 못한 원래 전시인 <프랑스의 콜라주(들)>의 버려진 축소 모형이 놓여 있었다. <어제> 전시실에서 그는 자신의 영화와 다른 영화들의 수많은 영화 장면들을 보여 주었다. 그리고 <오늘>이라는 이름의 전

시실에는 스포츠, 포르노그래피, 침대와 같은 상황을 보여 주는 플라스마 스크린이 포함되었다. 여느 전시가 해야 하는 것처럼 그 전시는 과거와 현재가 합쳐지는 상상 속의 공간이었다.

쿠르베, 마네와 휘슬러

　19세기 후반에는 예술가들 스스로가 전시 형식을 변화하는 데 가장 중요한 역할을 했다. 귀스타브 쿠르베Gustave Courbet는 1855년 살롱에 전시하기 위해 9점의 회화 작품을 아카데미에 제출했다. 살롱 전시는 프랑스 화가들이 작품을 발표하고 전시하는 가장 중요한 장소가 되었고, 예술 비평을 꽃피웠다. 1759년에서 1781년 사이 드니 디드로Denis Diderot는 살롱 전시를 리뷰하는 뉴스레터를 출간했다. 뉴스레터에 실린 글은 전시가 공적인 것으로 수용되는 행사로 이해하는 출발점이 되었고 새로움, 독창성과 생명력이라는 기준으로 전시를 평가했다. 19세기에 이르러 샤를 보들레르Charles Baudelaire, 에밀 졸라Émile Zola와 같은 인물들은 그곳에서 본 화가들에 대한 글을 쓰면서 살롱의 중요성을 강조했다.

　쿠르베는 19세기 프랑스에서 예술가가 신뢰를 얻는 유일한 방법이던 아카데미로부터 인정을 받지 못해 좌절했다. 아카데미가 선호하는 스타일은 대형 캔버스에 역사적이고 신화적인 장면과 같은 <중요한> 주제를 담는 것이었다. 쿠르베는 이러한 가치 체계를 지키지 않았다. 그의 대형 회화 「오르낭의 장례식」은 사회 엘리트들을 위해 관습적으로 행해지던 방식으로 고향의 초라한 거주자들을 묘사함으로써 1851년 관객들에게 충격을 주었다. 1855년 그는 우화적인 초상화이자 급진적 회화 작업인 「화가의 작업실」을 제출했다.

　「화가의 작업실」은 아카데미로부터 거절당했다. 이에 쿠르베는 스스로 해결책을 마련했다. 그는 살롱 근처에 임시 구조물을 세우고 그 안에 자신의 회화 44점을 설치하고, 제 전시를 <사실주의 파빌리온>이라고 불렀다. 쿠르베가 혼자 만든 전시는 회화의 근대기를 열었는데, 이때 예술가는 비로소 후원자로부터 벗어나 예술의 주인공이 되었다. 동시에 중요한 것은, 그가 국가라는 당시 유일한 권위로

부터 벗어나 공공 전시를 여는 데 기여했다는 점이다.

이후 10년 안에 아카데미의 헤게모니에 대한 반란이 일어났다. 예술가들의 시위에 시달린 나폴레옹 3세는 거절당한 예술가들이 공식 전시장의 반대편 끝에서 전시하는 것을 허락했다. 이는 1863년 <낙선전>으로 이어졌고, 여기에서는 그해의 공식 전시에서 거절당한 폴 세잔Paul Cézanne, 피에르오귀스트 르누아르Pierre-Auguste Renoir, 카미유 피사로Camille Pissarro 그리고 에두아르 마네Edouard Manet를 포함한 예술가들의 작품들이 전시되었다. 이 전시에는 마네의 「풀밭 위의 점심식사」를 포함한 그 세기의 가장 유명한 작품들이 소개되었다.

<전시하는 것은 투쟁을 위한 우군을 찾는 것이다>라고 마네는 말했다. 살롱의 전통적인 형식은 회화 작품들을 바닥부터 천장까지 벽 전체를 덮은 채 거는 것이었지만, 마네는 회화 작품들은 한 줄이나 많아봐야 두 줄로 걸려 있어야 하며 그 사이에 남은 공간을 통해 여러 작품이 뒤섞인 집합으로가 아닌, 개별 작품을 집중적으로 관람할 수 있어야 한다고 믿었다. 쿠르베와 마네가 스스로 조직한 전시는 <권위>에 기대기보다는, 예술로 중요한 것을 둘러싼 대화에 직접적으로 개입했다. 쿠르베와 마네는 큐레이터로서 역할을 했다. 이는 오늘날의 많은 예술가들이 운영하는 아티스트 런 스페이스의 전신이다.

19세기에 예술의 영역을 확장한 세 번째 예술가는 제임스 애벗 맥닐 휘슬러James Abbott McNeill Whistler였다. 부유한 선주인 프레더릭 레이랜드Frederick Leyland와 그의 인테리어 건축가 토마스 제킬Thomas Jekyll이 휘슬러에게 레이랜드의 중국 도자기 컬렉션이 걸린 런던의 다이닝 룸의 장식 컨설팅을 의뢰하면서, 또한 「도자기 땅의 공주」라는 신작을 휘슬러에게 의뢰했다.

휘슬러는 여기서 훨씬 더 나아가서, 벽을 노란색으로 다시 칠한 다음 방을 물결무늬로 장식했다. 레이랜드가 리버풀로 여행을 떠난 후, 휘슬러는 모조 금 잎 천장을 설치한 다음 공작 깃털 패턴으로 칠했

다. 레이랜드가 돌아와서 휘슬러가 방 전체를 하나의 예술 작업으로 대했다는 것 – 일종의 초기 종합 예술 – 을 발견하고, 지불에 대한 예측 가능한 논쟁을 시작했다. 휘슬러는 바로 나아가 그 자신과 레이랜드로 대표되는 싸우는 한 쌍의 공작을 그려 「예술과 돈, 또는 방에 관한 이야기」라는 벽화를 포함시켰다. 휘슬러는 경계를 넘나들면서 그의 유명한 예술적 노력 중 하나인 「피콕 룸」을 만들었다. 한 점의 회화나 조각 작품으로 단순히 한 부분을 장식하는 것이 아니라, 예술가가 공간의 전체 환경을 다루는 설치 미술이 기획되었다.

쿠르베, 마네와 휘슬러는 각각 전시와 설치라는 새롭게 떠오르는 분야에서 중요한 역할을 수행하여 아티스트 런 스페이스, 예술 작업을 거는 현대적 개념, 예술가의 통제하에 있는 전체 단위로서의 전시실이라는 개념을 위한 토대를 마련하였다. 그렇게 함으로써 그들은 예술 작품의 디스플레이를 개별 기관의 영역으로 가져와서, 미적으로 통일된 공간 내에서 예술 작품의 그룹을 전체적으로 배치하고 소개할 책임이 있는 예술가의 역할과 구별되는 역할을 개념화하는 것을 가능케 했다. 20세기의 예술과 디스플레이에 대한 재고는 현대화하려는 그들의 노력에 깊은 영향을 받았다.

지식을 컬렉션하기

컬렉션을 만드는 것은 집, 방, 도서관, 박물관 또는 창고에서 아이템을 찾고, 구매하고, 정리하고, 저장하는 것이다. 그것은 또한 필연적으로 세상에 대해 생각하는 방법과 맞닿아 있다. 컬렉션을 생산하는 교섭들과 원칙들은 가정, 병렬, 발견, 실험적 가능성과 연관성을 포함한다. 컬렉션을 만드는 것은 지식을 생산하는 방식이다.

르네상스 시대에, 시민 개개인들은 자신의 집에서, 혹은 분더캄머[2] 또는 호기심의 방으로 알려진 특별히 지정된 방에서 종종 주목할 만한 아이템들을 수집했다. 귀족, 수도사, 학자, 학술원 회원, 자연 과학자 그리고 부유한 민간 시민들 등 잡다한 그룹이 최초의 근대적 공공 영역을 구성한 주인공들이었다. 컬렉팅에 대한 그들의 강박적인 관심은 중요한 물건들을 수집하고 이해하는 원동력이 되었다. 이는 세계에 대한 우리의 지식과 이론의 산물인 화석, 광물, 표본, 도구와 장인적 공예물이었다. 그리고 근대적 국가 기관들 – 런던에 있는 영국 도서관이나 자연사 박물관, 또는 워싱턴에 있는 미국 의회 도서관도 없었다 – 이 없는 시대에 컬렉터는 자발적으로 역할을 떠안았다.

컬렉팅이 증거를 수집하는 목적이었다고 하면 다소 과학적인 방법처럼 들릴지 모르지만, 과학과 예술 사이의 명확한 구분이 16세기가 될 때까지 뚜렷하지 않았다는 사실은 기억할 필요가 있다. 예술과 인문학의 분리는 한편으론 근대적 삶의 기본적 특징이지만, 이는 손실이기도 하다.

르네상스 시대를 되돌아보는 것은 다음의 관점에서 유용하다. 모더니즘 시대 이전의 학자들은 오늘날 우리보다 인간의 삶에 대한 더 전체적이고 포괄적인 그림을 가지고 있었다. 모더니티를 규정하는 합리성과 비합리성 사이의 강력한 구분은 과학과 예술이 어떻게 서

2 wunderkammer. <놀라운 것들의 방>이라는 독일어로, 박물관과 미술관의 시초가 되는 개념이다.

로 연관되어 있는지 — 어떻게 서로 다른 것의 은밀한 일부가 되는지 — 를 모호하게 만들었다. 유물, 회화, 표본, 조각과 지질 샘플을 한 공간에 컬렉션한 분더캄머의 역사는 설명, 사실 그리고 과학적 방법이 처음으로 정교하게 다듬어진 역사적 산물이기도 하다. 르네상스를 공부하는 것은 역사에 의해 뒤섞인 예술과 과학을 재연결하는 모델을 발견하는 것이다.

분더캄머는 하나의 방이나 몇 개의 연결된 방에서 신비롭거나 이상한 물건들, 호기심의 집합체를 보여 주었다. 최근의 한 전시 텍스트는 그들의 전형적인 내용을 다음과 같이 묘사했다. <동물, 채소, 광물 표본, 해부학적으로 특이한 것, 의학적 다이어그램, 멀리 떨어진 풍경을 묘사한 그림과 원고, 이상한 형상과 동물 혹은 우화와 신화에서 나오는 괴물, 불가능한 건물과 기계에 대한 계획.>

모든 형태의 지식을 수집한 초기 컬렉션은 우리라는 현대적이고 전문화된 주체들에게는 놀라울 정도로 광범위하게 보인다. 르네상스 시대 학자, 과학자 그리고 분더캄머의 설립자인 아타나시우스 키르허Athanasius Kircher는 이런 광범위함의 두드러진 예다. 나는 어린 시절 장크트갈렌의 수도원 도서관에서 키르허의 작품을 처음 접하게 되었는데, 다른 많은 연구 분야에 대한 그의 지식은 나를 매혹시켰다. 1602년에 태어난 키르허는 지질학, 광학, 천문학, 영구 운동 기계, 중국의 문화와 역사, 시계 디자인, 의학, 수학, 고대 이집트의 문명, 그리고 놀랍게 나열되는 다른 주제들을 연구했고 이해하는 데 기여했다. 다른 무엇보다도 그는 바벨탑이 달에 도달할 수 없다는 것을 증명하는 다이어그램을 제작했고, 화산 활동을 더 잘 이해하기 위해 우르릉거리며 곧 폭발할 베수비오산 분화구 속으로 내려갔다.

키르허는 키르키아눔 박물관으로 알려진 로마 외부의 광대한 호기심 컬렉션을 모았다. 그곳에 그의 개인 침실과 전시실을 연결하는 통화관을 설치했고, 방문객이 오면 그에게 전달이 되었다. 박물관이 대

중들에게 오픈되기 이전 시대에, 키르허의 시스템은 개인과 공공 그리고 개인 주인과 공공 박물관 직원의 역할이 한데 섞인 초기 형태였다. 그는 아마도 당대의 가장 유명한 지적인 조사관이었고, 오늘날 우리에게는 상상할 수 없을 정도로 다양한 그의 관심사가 동시대인들에게는 자연 철학자의 충동으로 보였을 것이다. 그가 소장한 책과 직접 제작한 많은 아름다운 그림들은 과학사와 예술사 모두에 걸쳐 있는 것으로 보인다.

오늘날 그런 중요한 컬렉션들은 공공 기관에 소장되어 있다. 17세기와 18세기에 민주 국가의 시민들에게 공공 컬렉션이라는 개념이 생겨났다. 예를 들어 대영 박물관은 자본가이자 의사이자 식물학자인 한스 슬로안Hans Sloane의 대규모 컬렉션에서 유래되었다. 슬로안은 자메이카에서 개인적으로 식물과 동물 표본을 수집했고, 이 핵심에 다른 컬렉션들을 추가했다. 그는 보석과 동물뿐만 아니라 수백 개의 식물들을 수집하여, 1753년 그가 사망했을 때 모든 컬렉션이 영국에 남겨졌다. 그의 컬렉션으로부터 출발하여, 최초의 공공 박물관은 세계의 모든 다양성을 한 공간에 제시하기 위해 <모든 것>을 담고자 하는 열망을 이어 갔다. 폴리네시아 카누, 인상주의 회화, 일본 갑옷, 덴두르 이집트 신전이 있는 뉴욕 메트로폴리탄 미술관 같은 곳이 그 예이다. 완전하고자 하는 열망은, 너무 커서 둘로 잘라야만 했던 트라야누스 원주의 <실제 크기>의 주물을 포함하여, 모뉴먼트의 석고 주물로 가득 찬 빅토리아 앨버트 박물관의 전시실을 뒷받침하는 논리이기도 했다.

세상의 카오스를 정리하고 설명하려는 노력은 <분더캄머>의 밑바탕에 깔려 있는 욕망이다. 그러나 동일하게 그 카오스 자체를 탐닉하고자 하는 욕망이 존재한다. 비록 오늘날 과학적인 것과 예술적인 것이 분리되어 있다고 해도, 분더캄머는 두 분야 모두 대상이나 생각을 고양시켜 세계를 이해하는 데에 본질적인 즐거움을 제공한다는 사

실을 상기시킨다. 예술가 폴 찬Paul Chan이 말한 대로 <호기심은 생각의 쾌락 원칙>이다. 예술과 과학 모두 키르허, 슬로안 그리고 이들 같은 다른 이들이 생산한 사물들과 개념들의 <아카이브>가 되기를 요구하고 청한다. 전형적인 분더캄머에 있는 이런 아카이브는 이질적이고 편집되지 않았으며, 비예술품, 자연성과 함께 예술성이 내재된 예술 작품들 — 알고 싶게 만드는 호기심을 유발하는 모든 사물들 — 을 함께 포함한다.

국립 공공 박물관은 18세기 후반에 등장하지만 — 최초의 주요한 공공 미술관은 루브르 박물관이다 — 박물관은 고대에도 존재했다. 박물관의 원래 의미는 뮤즈들에게 헌납하는 장소이다. 알렉산드리아의 유명한 도서관이 가장 오래된 것으로 알려진 박물관이다. 박물관과 도서관은 아주 오래되고 친밀한 연관성을 가지고 있다. 르네상스 시대까지 키르허와 다른 학자들은 <박물관>을 어떤 장소나 사물, 공부를 위해 수집된 항목들이 있는 곳 — 학습, 도서관, 정원, 박물관 — 을 지칭했다. 박물관은 과거의 객관적인 아카이브로 추정되었다. 19세기 후반까지 박물관의 전시실을 걸어가는 행위는 역사의 진화 과정을 통과하는 여행으로 이해되었다. 여기에는 박물관이 휴식의 공간이라는 개념이 담겨 있지 않았다. 그러나 20세기와 21세기에 기관은 이 다양한 뿌리를 회복해 왔다.

도서관과 아카이브

나는 보덴호 근처 스위스의 동부에서 자랐고, 도서관에서 <컬렉션>이라는 개념을 처음 접하게 되었다. 내가 미술관을 발견하기 전, 부모님은 종종 나를 장크트갈렌에서 약 40킬로미터 떨어진 수도원 도서관, 슈티프츠 비블리오테크에 데려가셨다. 17세기 바로크 양식의 대형 홀인 수도원 도서관에는 9세기까지 거슬러 올라가는 책들이 있었다. 내 어린 마음은 이 도서관, 중세 서적 컬렉션, 직원이 착용한 흰 장갑, 펠트 슬리퍼를 신고 조용히 걸렸던 독서가들에게 깊게 끌렸고, 매우 감탄했다. 이 그림은 내게 지워지지 않는 이미지들이다. 수도원의 컬렉션은 세계의 모든 지식을 한 곳에 – 그리고 한 사람에게 – 완성된 형태로 담고 있었다. 수도원의 도서관은 아타나시우스 키르허가 표현한 꿈을 재현했다. 수도원의 컬렉션은 내게 영감을 주었고, 나는 곧 스스로 책을 수집하게 되었다. 고등학생이 되었을 때 내 방에 거의 들어갈 수 없었다. 이처럼 문학, 시각적 디스플레이와 컬렉션에 대한 내 관심은 처음부터 서로 뒤섞여 있었다.

수도원 도서관의 가장 유명한 자산 중 하나는 <성자 골짜기의 계획>으로 알려진 9세기 지도로, 수도원의 회랑을 디자인한 것이다. 수도사들의 부엌, 도서관, 생활 공간 등을 위한 계획을 담는다. 인간에게는 공간을 기억하는 엄청난 능력이 있다. 계획은 바로 아카이브에 관한 것이다. 중세 사람들에게 공간은 기억을 저장하는 또 하나의 방법이었다.

어렸을 때 나를 매료시킨 두 번째 도서관은 장크트갈렌에 있는 갤러리 겸 서점인 에어커 갤러리로, 문학과 시각 예술을 잇는 중요한 다리가 되는 곳이다. 이곳의 디렉터 프란츠 라레즈Franz Larese는 서적상이었고, 예술가들과 작가들을 모으는 데 특히 즐거움을 느꼈다. 예를 들어 철학자 마르틴 하이데거Martin Heidegger는 조각

가 에두아르도 칠리다Eduardo Chillida와 함께 녹음을 했다. 에어커 갤러리에서 가장 유명한 일화는 선두적인 부조리극 극작가인 외젠 이오네스코Eugène Ionesco의 1961년 연설로, 그의 친구인 화가 제라르 어니스트 슈나이더Gérard Ernest Schneider의 전시에서 오프닝과 연설을 비난했다. 즉, 그곳은 20세기의 예술적 세계를 한데 모은 위대한 창조적인 합성들이 일어난 장소로, 모든 것이 내 고향 가까이에 있었다.

어느 날 저녁, 갤러리 앞에서 나는 우연히 이오네스코로 알려진 한 남자와 이야기를 시작했다. 70대에 이른 그는 작가였으나 이제 드로잉과 그림을 그리며 석판화를 만들었다. 이오네스코라는 실제 인물을 세계적으로 유명한 극작가로 조망하는 데 관심이 부족하다는 현실과 창의적 세계에서 그의 진면목을 보지 못한다는 사실에 다시 한번 충격을 받았다. 그날 밤 그는 자신의 연극 중 하나인 「대머리 여가수」가 1957년부터 매일 밤 파리의 작은 극장에서 공연 중이라고 했다. 이 연극은 지금까지 계속되며, 역사상 한 극장에서 가장 오랫동안 연속 공연된 연극으로 알려져 있다. 10대였던 내게 길에서 이오네스코를 만나 오랫동안 이야기를 들었던 경험은 매우 인상적이었다. 이는 항상 몇 달 후면 끝나거나 두어 해 동안 순회를 하는 연극과 전시의 기간이, 박물관에 있는 조각품들과 비슷하게 거의 영구적으로 지속되는 것을 구조화하는 것이었다. 전혀 다른 시간 관념이 가능해진 것이다.

움베르토 에코Umberto Eco와 장클로드 카리에Jean-Claude Carrière가 오랫동안 나눈 대담을 출판한 책[3]에, 아카이브에 대한 토론이 있다. 그들은 책 컬렉션에 관한 모든 생각이 어린 시절에서 시작되었다고 말하며, 아카이브가 갖는 가장 큰 문제인 <어디에 둘

3 Umberto Eco, ean-Claude Carrière, *N'espérez pas vous débarrasser des livre*(Paris: Grasset & Fasquelle, 2009); 움베르토 에코, 장클로드 카리에르, 『책의 우주』, 임호경 옮김(파주: 열린책들, 2011).

것인가>를 논의한다. 에코의 아카이브에 대한 딜레마는 그의 책을 보관할 아파트를 실제로 구매할 필요가 있다는 정도로 치닫는다. 에코는 <이것은 책의 마지막이 아니다>에서 문제를 다음과 같이 설명한다.

나는 이 문제에 대해 계산을 한 번 해본 적이 있어요. 좀 오래전에 한 계산이라서, 지금 실정과는 약간 차이는 있을 겁니다. 나는 밀라노의 제곱미터당 아파트 가격을 들여다봤어요. 그리고 역사적 건물들이 많은 중심가(너무 비싸죠)도 아니고, 변두리 서민 동네도 아닌, 어느 정도 품위 있게 살 수 있는 중산층 동네의 아파트를 얻으려면 제곱미터당 무려 6천 유로가 필요하다는 사실을 받아들여야 했지요. 그렇다면 50평방미터 아파트는 30만 유로라는 말입니다. 그렇다면 여기서 서가를 배치할 수 있는 면적은 얼마나 될까요? 문과 창문, 그리고 이른바 아파트의 <수직적> 공간, 다시 말해서 서가를 기대 놓을 수 있는 벽들을 잠식하는 다른 요소들을 고려하여 계산해 보면, 대략 25평방미터 정도가 됩니다. 따라서 실제로 책을 놓을 수 있는 공간의 평방미터당 가격은 1만 2천 유로가 되는 셈이죠. 또 서가 자체도 돈이 들어갑니다. 6단짜리 서가, 다시 말해서 가장 경제성 있는 서가의 최하 가격으로 계산하니, 평방미터 당 다시 5백 유로가 더 들어가더군요. 이런 6단 서가를 놓으면 1평방미터당 약 3백 권의 책을 놓을 수 있었습니다. 따라서 책 한 권을 놓기 위해 들어가는 돈은 40유로인 셈이죠. 책 자체의 가격보다도 비쌉니다. 따라서 나에게 책을 보내려면 책 권수에 상응하는 액수의 수표 한 장을 동봉해야 옳았지요. 더 큰 규격의 미술책 같은 경우는 더 많이 계산해야 했고요.

그의 이야기는 많은 아카이브가 여전히 거주지가 없는 상태라는

사실에 대해 많은 점을 시사한다. 아카이브에는 또 다른 문제가 있다. 고인이 된 건축가 세드릭 프라이스Cedric Price가 지적했듯이, 20세기는 영원히 보존될 수 있는 구조물들을 중심으로 한 건축적이고 예술적인 영속성에 대한 강박적 욕구를 즐겼다. 21세기는 점점 더 사물에 대한 물신 숭배에 의문을 품게 될 것이라고 나는 믿는다. 영구히 지속될 건축적이고 예술적인 공헌은 구축된 물리적 형태를 가지는 것에만 국한되지 않는다. 그것은 사물에 대한 질문일 뿐만 아니라 개념에 대한 질문이며, 개념과 성과의 저장소에 대한 질문이다.

몇 년 전 도리스 레싱Doris Lessing과 나눈 대화에서 그녀는 박물관의 미래에 의문을 제기했다. 그녀가 박물관에 근본적으로 반대했던 것은 아니다. 오히려, 그녀는 그들이 과거로부터 내려온 유형물에 우선순위를 매기는 것이 미래 세대에게 기능적 의미를 전달하기에 충분하지 않다고 걱정했다. 1999년 그녀의 소설 「마라와 댄」은 북반구에서의 모든 삶을 뿌리 뽑아 온 수천 년 빙하기의 여파를 다룬다. 지구 반대편에 갇힌 지 오래된 주인공들은 이제 이 황량한 세계로 여행을 떠나지만, 그 잔재를 이해하는 데는 갈피를 잡지 못한다. 문화와 유물들에 관한 어떤 기초 지식도 없다. <우리의 전체 문화는 극도로 취약하다>라는 그녀의 믿음을 허구적으로 묘사한 것이다. 점점 더 복잡한 장치에 의존할수록, 점점 더 갑작스럽게 붕괴하기 쉬워진다. 이에 비추어 레싱은 우리에게 잠시 멈추고, 아주 가까이에 있는 대중을 넘어서는 사람들에게 의미를 가지도록 언어와 문화 시스템의 역량을 재고할 것을 촉구한다.

1990년 이래 나는 <실현되지 않은 프로젝트>를 위해 실현되지 못한 예술의 종Species에 대한 정보를 수집해 왔다. 종종 출판되는 건축 공모전에 지원한 실현되지 않은 모델이나 프로젝트와는 달리, 계획되었지만 수행되지 않은 시각 예술계의 노력은 보통 눈에 띄지 않거나 거의 알려지지 않은 채 남아 있다. 그러나 이러한 가보지 않은

길들은 예술적 개념의 저장소가 된다. 잊힌 프로젝트, 직간접적으로 검열된 프로젝트, 오해받은 프로젝트, 억압받은 프로젝트, 잃어버린 프로젝트, 실현되지 않은 프로젝트.

　프로젝트가 실행되지 않은 데는 여러 가지 이유가 있다. 공공 의뢰가 가장 흔한 유형으로, 대개 사업을 담당하는 정부 기관에 의해 연기되거나 검열 또는 거부된 경우이다. 또한 특정한 작품 제작을 의뢰받지 않더라도 예술가들이 개발한 책상 서랍 속 프로젝트들이 있는데, 계획된 많은 것들은 당시 잊혔거나 예술가 스스로가 이를 거부하기도 한다. 철학자 질 들뢰즈Gilles Deleuze가 주장했듯이 현실화의 각 과정은 끊임없이 가상의 가능성이라는 짙어지는 안갯속에 둘러싸여 있다. 놓친 기회와 실패한 프로젝트도 이 범주에 속한다. 성공이 실패보다 더 인기 있는 토론의 주제이기 때문에, 성공하지 못한 작품들은 완전히 알려지지 않은 채로 남는 경향이 있다.

　몇 가지 예를 들어 보자. 게르하르트 리히터Gerhard Richter는 일어서고 그대로 주저앉는 높이 1.5미터 정도의 모터 구동식 광대 인형 레디메이드 오브제를 전시하고 싶었다. 루이스 부르주아Louise Bourgeois는 작은 원형 경기장을 짓고 싶었다. 낸시 스페로Nancy Spero는 뉴욕에 설치할 광고판을 만들었지만 검열 때문에 실현되지 못했다. 피에르 위그Pierre Huyghe는 <가정 영화 시리즈>라고 불리는 프로젝트를 수행하고 싶었다. 그는 버려진 소도시 극장을 다시 프로그래밍해서 그곳 주민들의 안방 영화를 지속적으로 상영할 계획이었다. 그가 설명했듯이, <모든 사람들을 서로의 영화에 배경 속 이웃으로, 하나의 마을이라는 공동 존재와 집단적인 자화상으로 작은 도시에서 드러내고> 있었다. 결국 기 토토사Guy Tortosa와 나는 수백 개의 실현되지 않은 프로젝트들을 편집하여 <실현되지 않은 길>이라는 책의 형태를 전시하였다.

인쇄된 전시

　전시로서의 책이라는 아이디어는 큐레이터인 루시 리퍼드Lucy Lippard와 세스 시겔럽이 고안했다. 1980년대 후반 첫 뉴욕 여행에서 나는 리퍼드와 시겔럽에 관한 몇 권의 책을 구입했다. 책을 통해 전시가 비물질적일 수 있고, 미술관과 전시 공간 밖에서 개최될 수 있다는 생각을 하게 되었다. 1960년대 사서이자 아키비스트였던 리퍼드는 새로운 형태의 예술 제작을 실험 중이던 로버트 배리Robert Barry와 솔 르윗Sol LeWitt처럼 예술가와 친구들의 커뮤니티와 함께 뉴욕에 살았다. 그들과 그들 세대의 다른 사람들은 시각 예술이 사물, 회화나 조각 등 전통적인 장르를 뛰어넘을 수 있고, ― 특히 리퍼드에게는 ― 도시와 커뮤니티의 사회생활에서 발견될 수 있다고 생각했다.

　1960년대 후반과 1970년대 초에 리퍼드는 훗날 <숫자> 전시들로 알려지게 된 전시 시리즈를 조직했는데, 이는 전시가 개최된 도시의 전체 인구를 전시 제목으로 가져왔다. 숫자 전시가 보여 주듯 리퍼드는 어떤 식으로든 예술을 <민주화>하고, 그녀가 전시를 올린 도시의 주민들이 일상에서 경험하는 무언가로 예술 작품의 활동을 변형시켜 특권적 취향과 권력의 중심지인 미술관 시스템 밖인 거리나 공원이나 들판으로 예술품을 가져가고 싶어 했다. 이는 주어진 도시의 반경 80킬로미터 내에 설치된 작품들을 포함하여, 미술관의 제약적인 틀 너머로 예술의 터전을 넓히려는 노력이었다. 이들 중 첫 전시인 「557,087」은 1969년 시애틀에서 소개되었다. 예산의 한계 때문에 리퍼드와 참여 팀은 예술가들의 지시에 따라 대부분의 작품들을 직접 실행했다. 비물질적인 예술 실천을 향한 큰 변화의 시기에 이런 태도는 작품 뒤에 숨겨진 아이디어가 있었기에 가능했다.

　「557,087」 전시는 밴쿠버로 순회하여, 「955,000」 전시가 되

었다. 두 전시의 도록은 무작위로 구성된 인덱스카드 묶음의 형태를 취했는데, 예술가마다 한 장의 카드가 부여되고, 여기에는 아포리즘, 목록과 인용들이 함께 있었다. 전시의 무질서한 크기를 탐색하는 방법을 선택할 수 있듯이, 독자가 도록을 읽는 순서를 선택할 수 있다는 생각이었다.

리퍼드는 그녀의 숫자 전시들에 대해 말했다. <나와 로버트 스미스슨의 유한 vs. 무한에 대한 논쟁(그런 것에 대해 논쟁할 수 있는 것처럼)을 염두에 두고 있다. 그는 유한함을 지지했고, 나는 이상적으로 무한함을 지지했다.> 리퍼드의 작업은 미술관과 미술계의 영역을 넘어 예술의 틀을 확장하는 방법을 상상하고 깨닫기 위한 시도였다.

그녀가 기획한 가장 초기의 전시 프로젝트 중 하나는 1968년 라틴 아메리카에서 <여행 가방 전시>로 미술 유통의 대안적 순회나 방식을 찾으려는 시도였다. <여행 가방 하나에 담긴, 한 명의 예술가가 다른 나라로 가져갈 수 있는 비물질화된 전시를 하기 위해 노력했다.> 그녀는 이렇게 언급했다. <다른 예술가는 이 가방을 다른 나라로 가져가고, 이는 계속될 수 있다. 그래서 예술가들 스스로가 이 전시를 데리고 다니며, 네트워킹할 것이다. 우리는 미술관이 가진 구조를 지나칠 것이다.>

언제나 정치적인 전시 제작자였던 리퍼드는 예술계의 중심과 수도에서 벗어나 자신의 실천을 계속 확장했다. 그녀는 현재 인구가 265명에 불과한 뉴멕시코의 한 작은 마을에서 살면서 커뮤니티 뉴스레터를 쓰고 토지 이용, 계획, 분수령 정치에 관여한다. 그녀는 지역 예술가들에 관한 도록을 쓰면서, 고고학과 고대 푸에블로 유적의 역사, 지역의 흔적들을 도표로 나타낸 많은 책들에 매진하고 있다. 리퍼드는 또한 미국 풍경에 대한 연구를 저술하면서 하나의 장소나 지역성이 다의적인 의미에 의해 뒷받침된다고 주장하고, 우리의 문화적 공간들이 동질화되는 것에 대항할 필요성과, 겉으로 잘 드러나지 않는

역사적 의미와 용도를 가치 평가하는 데 있어 우리의 책임을 강조하였다.

아카이브의 의미를 탐구하는 또 다른 독창적인 전시 기획자는 세스 시겔럽이었다. 1960년대 시겔럽의 실천에서 키워드는 <탈신비화>였다. 그는 전시 기획자가 주어진 전시 안에서 자신의 행동이 의미를 만드는 데 어떤 역할을 했는지 이해하고 의식해야 한다고 생각했다. 예술가와 작품을 선택하는 데 전시 기획자의 권력이 종종 눈에 보이지 않게 작용한다면, 시겔럽과 리퍼드는 그럼에도 불구하고 이 과정을 탈신비화하고자 했다. 즉, 그들의 전시가 가지는 의미를 전달하는 데 그들이 기여한 결정들을 관객에게 분명히 보여 줄 책임이 있다.

1964년 시겔럽은 뉴욕에서 자신의 갤러리인 세스 시겔럽 컨템퍼러리 아트를 열었지만, 곧 매년 8번에서 10번의 전시를 개최한다는 압박과 함께 영구적인 공간을 운영한다는 것은 더 유연한 형태의 사고방식을 힘들게 한다는 것을 알게 되었다. 2년 후, 그는 갤러리를 닫고 로버트 배리, 더글러스 휴블러, 조셉 코수스Joseph Kosuth, 로런스 와이너Laurence Weiner를 포함한 개념 예술가 그룹과 긴밀하게 제휴한 개인 딜러가 되었다. 그는 그들과 함께 일하면서 그들 작업의 성격을 반영하는 전시 구조를 고안했고, 상업 갤러리가 반드시 이를 전시하는 이상적인 방식은 아니라는 것을 발견했다.

1968년, 책 형식의 단체 전시인 <제록스 책> 프로젝트를 위해 시겔럽은 7명의 개별 예술가에게 특정한 요구를 했다. 복사하고 인쇄할 수 있는 (8 1/2)×11인치 용지에 25페이지 분량의 작품을 만들 것을 요청했다. 전시와 제작의 조건을 표준화함으로써 각 예술가의 프로젝트 간의 차이를 뚜렷이 드러내고 작품의 의미가 지닌 차이점들을 구체적으로 하려는 의도였다. 더 나아가 이 프로젝트는 책에 실린 예술 작품의 재현을 위한 전통적 수단(예: 사진)을 통해 재현의 문제를 다루었다. 이 경우 원본 작품은 사실 재현(복사본) 그 자체였기

때문에, 책에 재인쇄되어 대량 배포되었을 때 예술로서의 무결성을 훼손받지 않았다.

이 프로젝트를 비롯한 프로젝트들과 함께, 시겔럽은 새로운 종류의 만남을 만들기 위해 대중 미디어의 형식을 사용했다. 관객은 반드시 성스러운 갤러리 공간으로 순례자 같은 여행을 할 필요가 없었다. 작품들은 재현 가능한 형태로 지리적으로 멀리 떨어진 관객들에게 제공되었다. 이 과정의 흥미로운 부작용은, 시겔럽이 예술 작업에 관한 <1차 정보>로 정의한 개념 예술 전시의 홍보 자료가 예술의 적절한 지위를 차지했다는 것이다. 1968년 11월 더글러스 휴블러의 전시를 위한 광고는 전시를 문서화했고 예술과 동의어로 예술의 중요한 부분이 되었다.

1970년 시겔럽은 「스튜디오 인터내셔널」 저널을 위해 또 하나의 그룹 전시를 인쇄물로 조직했다. 6명의 미술 비평가(데이비드 안틴David Antin, 찰스 해리슨Charles Harrison, 루시 리퍼드, 미셸 클로라Michel Claura, 제르마노 첼란트Germano Celant, 한스 스트렐로브Hans Strelow)에게 각각 8페이지짜리 섹션을 편집해 달라고 요청했다. 큐레이터의 전통 영역인 선정의 과정에서 벗어나, 역설적으로 큐레이터의 역할을 보다 가시화하고 전시의 과정에서 제 역할을 보다 잘 인식하는 방법으로서 그 자신은 제외시켰다.

그와 동시에 리퍼드와 마찬가지로 시겔럽 또한 정치적으로 적극적이었고 1971년 밥 프로얀스키Bob Projansky와 함께 예술가 계약서(예술가의 판권 소유 양도와 판매 합의)를 만들었다. 이 프로젝트의 목적은 작품이 스튜디오를 떠난 후 작품에 대한 더 큰 지배권을 예술가들에게 줌으로써 예술계의 권력관계를 예술가 자신에게 보다 더 유리하도록 바꾸려는 것이었다.

무한한 대화

알리기에로 보에티는 1994년에 세상을 떠났다. 그의 죽음은 내게 멘토를 잃었다는 엄청난 개인적 상실이었고, 용기를 북돋아 주고 활기를 주는 존재의 공공적 상실이기도 했다. 예술가로서 그는 많은 작품을 남겼지만, 발화하는 주체로서의 그 자신은 영원히 사라졌다. 나는 불현듯 우리가 나눈 모든 대화가 더 이상 없다는 것, 그가 자신을 표현하는 독특한 방식, 관계를 맺는 방법에 대한 어떤 기록도 남기지 않았던 것을 바로 후회했다. 내가 한 거의 모든 일은 그와의 대화에서 비롯되었는데, 그 대화들이 내 모든 활동의 핵심임에도 불구하고 아무런 흔적도 없었다. 그래서 나는 체계적으로 녹음을 시작하기로 결심했다.

학생이었을 때, 나는 아주 긴 몇 개의 대화문을 읽었고 나는 아직도 그것들을 잘 간직하고 있다. 하나는 피에르 카반느Pierre Cabanne와 마르셀 뒤샹의 대화였다. 다른 하나는 다비드 실베스터 David Sylvester와 프랜시스 베이컨Francis Bacon의 대화였다. 세 번째는 브라사이Brassaï와 파블로 피카소Pablo Picasso의 대화였다. 또한 『파리 리뷰』에 실린 작가들과의 인터뷰도 많이 읽었다. 이 세 권의 인터뷰는, 나를 어쩐지 예술에 더 가깝게 만들었다. 산소와 같았고, 예술가와의 대화가 매개가 된다는 생각은 처음으로 나를 자극했다. 지속되는 대화에 관한 개념에 흥미가 일었다. 일정 기간에 걸쳐, 아마도 여러 해 동안 녹음된 대화들이었을 것이다. 예를 들어 카반느와 뒤샹의 인터뷰는 세 차례의 긴 시간을 걸쳐 이루어졌다. 프랜시스 베이컨과의 인터뷰를 담은 실베스터의 책은 내가 어렸을 때 꽤 인기가 있었다. 14살 때 이 책을 한 권 구했는데, 미술 비평가가 여러 번 예술가에게 말을 하고 믿을 수 없을 정도로 강렬한 대화를 만들어 낸다는 것은 사실 흥미진진하게 다가왔다. 이 두 권의

책은 내게 장기간에 걸친 대화 시리즈의 가치를 보여 주었다. 만약 누군가와 여러 번에 걸쳐 마주 앉아 대화를 한다면, 그 내용을 읽어 보고 싶을 만큼 흥미로운 어떤 것이 생겨날 수 있다.

1993년경 비엔나에서 <진행 중인 미술관>과 협업을 시작했을 때, 나는 텔레비전 스튜디오에서 ─ 비토 아콘치Vitto Acconci, 펠릭스 곤잘레스토레스Felix Gonzalez-Torres와 같은 ─ 예술가들과 대화를 나누려 했다. 하지만 커피를 마시거나 택시를 타는 것 같은 좀 더 비공식적인 환경에서 대화를 진행하는 것이 더 재미있다는 것을 곧 알게 되었고, 사람들을 녹음실로 끌어들이지 않고 대화를 녹음하는 방법을 찾는 것도 흥미로울 거라고 생각했다. 그 순간부터 지금까지 나는 오디오 녹음을 만들었고, 이후 1990년대 중반 디지털카메라가 시장에 나오기 전까지 약 10년 동안 이를 사용했다. 오디오 녹음은 연구 방법이 되었고 나의 큐레이토리얼 실천의 기초가 되었다. 나는 지금 2천 개의 대화 녹취록 아카이브가 있고, 대부분은 텍스트 녹취로만 사용했으며, 아직 비디오로 공개되지 않았다. 나는 이것을 어떻게 활용해야 할지 아직 완전히 정하지 못했다. 대부분은 녹취록으로 작성되었다.

대화를 녹음하고 촬영할수록, 이는 내 큐레이토리얼 실천에서 더욱더 중요한 부분이 되었다. 나는 이 대화들이 농업에서의 농작물 순환의 개념과 다르지 않은 역할로 내 다른 일들과 함께 기능한다는 것을 깨달았다. 대형 전시의 큐레이팅은 사전 준비 과정에서 마감일까지 압박감에 시달리며 모든 것을 아울러야 하는, 피로감을 주는 작업이기도 하다. 탈진할 수도 있다. 그러나 매주 몇 번의 관련 없는 대화를 녹음하는 것은 내 에너지가 완전히 소진되는 것으로부터 막아 주었다. 그리고 특별한 마감일이 없기 때문에, 이는 시간을 해방시키는 방법이다. 전시를 제작하는 것은 큐레이터의 실천을 위한 현재의 작물인 반면, 책을 쓰는 것은 과거의 수확물을 보존하는 것이다. 한편

대화는 분명히 보관을 위한 것이지만, 미래 프로젝트를 위한 비옥한 토양을 만드는 하나의 형태이기도 하다. 이러한 이유로 나는 인터뷰한 모든 사람들에게 매우 미래 지향적인 질문을 던졌다. 당신의 실현되지 않은 프로젝트, 당신의 꿈은 무엇인가? 대답은 많은 새로운 계획들을 촉발시켰다. 이런 대화로부터 전시와 책 모두의 형태로 많은 새로운 프로젝트들이 생겨났다.

대화는 동시에 과거를 보관하거나 보존하는 방법이다. 대화 작업을 뒷받침하는 가장 중요한 개념 중 하나는 2006년부터 여러 차례 인터뷰했던, 현재는 고인이 된 역사학자 에릭 홉스봄Eric Hobsbawm으로부터 나왔다. 그는 <망각에 대한 저항>으로서의 역사를 말했다. 그러나 회상은 과거, 현재, 미래 사이의 접촉 영역이다. 기억은 단순한 사건의 기록이 아니라 언제나 깊은 곳으로부터 들춰낸 것을 변화시키는 역동적인 과정이며, 대화는 그 과정을 불러일으키는 방법이 되었다.

이 개념은 내가 쾰른에 있는 예술가 로즈마리 트로켈Rosemarie Trockel의 스튜디오에 있을 때 더 발전되었다. 로즈마리는 내 대화 프로젝트를 알고 있다며 이렇게 말했다. <전 세기를 본 사람들에게 정말 집중하셔야 해요! 위대한 예술가들과 건축가들 모두를 인터뷰해야만 해요.> 그날 로즈마리와 나는 90세에서 1백 세에 이르는 몇몇의 명단을 작성했는데, 그중에는 당시 아직 살아 있던 소설가 나탈리 사로트Nathalie Sarraute, 철학자 폴 리쾨르Paul Ricœur, 건축가 오스카 니마이어Oscar Niemeyer도 포함되었다. 그 이후 나는 꽤 체계적으로 그 명단에 이름을 계속 추가했다. 우리는 역사적 인물들이 아직도 살아 있는 현재와 직접적으로 연관되어 있음을 종종 간과한다. 나는 발터 베냐민Walter Benjamin과 조르주 바타유Georges Bataille의 친구였던 피에르 클로소프스키Pierre Klossowski를 인터뷰했다. 그런 대화를 통해 주인공들에 대한 직접

적인 지식을 가진 사람들이 말하는, 20세기 초 몇몇 문화적 인물들에 대해 더 알게 되었다.

대화 프로젝트는 매우 불완전하며, 많은 엇갈린 지점들이 있다. 종합 계획은 없었고, 매우 천천히 진행됐다. 나는 또한 예술가와 함께 그의 멘토를 인터뷰하러 가서 대화를 진행하기도 했다. 예를 들어, 렘 콜하스Rem Koolhaas가 학생일 때 영감을 준 모든 건축가들을 그와 함께 직접 만나러 다녔다. O. M. 웅어스O. M. Ungers, 로버트 벤투리Robert Venturi와 데니즈 스콧 브라운Denise Scott Brown 그리고 필립 존슨Philip Johnson. 이 프로젝트를 시작하면서, 큐레이터 중에서도 선구적인 인물들이 존재하며, 그들의 가치 있는 경험이 사라질 위험에 처했다는 것도 깨달았다.

결국, 큐레이팅은 제한된 경력 기간으로 수명이 짧은 별자리들을 만들어 내는 것이다. 전시에 관한 초라한 문헌만 존재하고, 전시 역사는 거대한 기억 상실 속에 잠겨 있다. 큐레이터로 프로젝트를 시작했을 때, 우리는 다양한 문서들을 모아야만 했다. 자료가 많지 않았는데, 알렉산더 도르너Alexander Dorner처럼 중요한 인물에 관한 책조차 없었다. 전시와 관련된 문서들이 극도로 부족했기 때문에 나는 구전 역사 기록을 시작하는 것이 시급하다고 판단했다. 요하네스 클라더스Johannes Cladders와 하랄트 제만은 암스테르담 시립 미술관의 관장이었던 때의 친구 빌럼 산드베르흐Willem Sandberg에 대해 많은 이야기를 했다. 나는 필라델피아 미술관의 관장 앤 다르농쿠르Anna d'Harnoncourt를 보러 갔다. 그녀와 월터 홉스 둘 다 미국 큐레이팅의 초기 선구자들에 대해 상세하게 논의했다.

큐레이터의 역사는 대부분 구전 역사다. 그것은 아직 <쓰이지> 않았기 때문에 <말할> 수밖에 없는 이야기들이다. 내가 인터뷰한 큐레이터들은 그들에 앞서 겪었던 것의 역사에 스스로가 매우 익숙했다. 제만은 샌드버그에 완전히 빠져 있었고, 산드베르흐는 알렉산더 도

르너에 완전히 익숙했다. 계속되는 일련의 인터뷰를 통해, 내 실천에
계속 영감을 주는 몇몇 인물들을 발견했다.

선구자들

여러 해 동안, 나는 전시를 발전시킨 많은 주요한 실천가들을 만났다. 이들 중 많은 이들은 이미 언급했다. 다음은 주관적이고 완전하진 않지만, 내가 우연히 만난 몇몇 선구자들이다. 과거로부터의 조각들이며 내게는 도구 상자가 된 사람들이다.

하리 그라프 케슬러Harry Graf Kessler

하리 그라프 케슬러는 예술 후원자, 저자, 출판인, 박물관학자, 정치가, 박물관 관장으로 모던 아트를 육성하는 데 주요한 역할을 한 화려하고 귀족적인 인물이었다. 그의 부모는 아름답기로 유명한 아일랜드 백작 부인과 함부르크 출신의 은행가였으며, 그가 독일 황제의 사생아라는 소문도 있었다. 평론가 펠릭스 페네옹Félix Fénéon처럼 케슬러는 작품 디스플레이와 중개를 위한 이동 가능한 전략을 추구했다. 예술가, 건축가, 작가 사이의 접점을 만들었던 그는 살롱을 조직했고 그가 전시한 예술을 더 큰 사회적이고 정치적 맥락으로 만들기 위해 전시를 이용했으며 출판 활동을 추구했다. 유년 시절부터 옮겨 다녔던 케슬러는 1868년 프랑스에서 태어나 프랑스, 영국, 독일에서 생활하며 자랐다. 본과 라이프치히의 대학에서 법률, 철학과 예술을 공부하기 전 그는 영국의 기숙학교와 독일의 군사학교를 다녔다.

케슬러는 1893년 베를린에 살면서 니체Friedrich Nietzsche와 베를렌Paul-Marie Verlaine 같은 글과 시각 예술가의 일러스트레이션과 디자인을 출판한 문학잡지 『판Pan』의 잡지사에서 일했다. 1903년에 그는 바이마르 미술 공예 박물관의 관장이 되었다. 그곳에서 케슬러는 보다 진지하게 출판을 추진했고, 크라나흐 출판사를 설립하고 타이포그래피와 디자인에 전념하는 책을 발행했다. 1913년

전형적인 다학제 프로젝트에서, 극장 개혁가인 에드워드 고든 크레이그Edward Gordon Craig에게 「햄릿」의 크라나흐 에디션을 위한 목판화를 만들도록 의뢰했고, 그 결과 20세기 인쇄의 위대한 작품 중 하나가 되었다. 케슬러는 또한 바이마르 박물관을 위한 새로운 전시 개념을 개발했다. 항상 예술의 새로운 형태에 대한 옹호자로, 그는 프랑스 인상주의를 독일에 소개하는 데 기여했다고 인정받았다. 그는 또한 리하르트 슈트라우스Richard Strauss와 함께 일하면서 세르게이 댜길레프Sergei Diaghilev를 위한 발레 작업을 협업했다.

케슬러는 다시 고든 크레이그와 함께 그가 <패턴 극장>으로 부른 새로운 종류의 극장을 위한 프로젝트를 진행했다. 셰익스피어 연극의 유명한 여배우 엘런 테리Ellen Terry의 아들이었던 고든 크레이그는 이 극장이 통일된 예술 형태로 보이는 새로운 연출 기법 운동으로 이끄는 원동력이었다. 케슬러와 고든 크레이그는 벨기에의 건축가 앙리 반 데 벨데Henry van de Velde에게 새로운 극장의 디자인을 부탁하면서 함께 협업하여 새로운 극장에 대한 비전을 세울 계획이었다. 결국 극장을 위한 계획은 실패했지만, 그것은 케슬러의 전형적인 프로젝트였다. 그는 예술, 디자인과 건축을 연결시켜 사람들을 대화에 끌어내는 중간적인 상황을 만들었다.

케슬러 이력의 마지막 시기는 예술 너머로 옮겨 갔는데, 그는 제1차 세계 대전 이후 정치로 관심을 돌렸다. 정치가로서도 변함없이 열정적으로 일했고, 맹목적인 민족주의와 반유대주의에 거침없이 반대하는 평화주의자가 되었다. 유대인의 피가 절반은 흐르고 있는 바이마르 공화국의 외무장관 발터 라테나우Walther Rathenau와 함께 독일과 러시아의 평화 협정 초안을 도왔다. 1922년 라테나우가 살해된 후 케슬러는 그의 전기를 썼다. 그 후 바이마르 공화국의 외교관이 되어 새롭게 독립한 폴란드의 초대 대사를 역임하였다.

케슬러는 종종 자신이 하나의 위대한 유럽 공동체의 일원으로 느꼈다고 말했다. 각계각층에서 의미를 갖는 모든 사람을 알고자 하는 강한 충동을 느꼈고, 알베르트 아인슈타인Albert Einstein부터 오귀스트 로댕Auguste Rodin에 이르기까지 당대의 중요한 문화적이고 정치적 인물들과 친구가 되었다. W. H. 오든W. H. Auden은 케슬러가 아마 지금까지 존재했던 사람 중에서 가장 국제적인 인물일 것이라고 말했다. 케슬러의 실천은 모든 활동 분야에서 문화적으로 중요한 인물들의 꾸준한 흐름을 만들어 내고, 글로벌 <살롱>처럼 서로 연결시키는 것이었다. 이는 그의 위대한 업적 중 하나다.

케슬러는 또한 56년간 일기를 썼다. 그의 일기는 9권의 책으로 출판되었다. 이를 통해 케슬러는 20세기 전반을 뚜렷하게 보는 렌즈가 되었다. 지진계처럼 그의 일기는 제1차 세계 대전으로 이끈 사회 정치적 위기 그리고 파리의 인상주의, 포스트 인상주의 운동을 기록했다. 일기의 핵심에는 세계의 선두적인 예술가, 시인, 작가와 지식인들과의 대화가 담겨 있다. 최근 출간된 책의 편집자인 레어드 이스턴 Laird Easton에 따르면, 이 책에는 1만 명 이상의 인물들이 등장한다. 케슬러는 그의 시대의 회고록을 살았고 이에 대해 기술했다. 그는 다른 세계를 함께 모으기 위해서 큐레이터 실천의 주요한 측면을 발전시켰다. 그리고 그 너머의 분야에 적용시켰다.

알렉산더 도르너Alexander Dorner

장크트갈렌 대학에서 공부하는 동안, 나는 알렉산더 도르너의 책 『<예술> 너머의 방법』을 중고 서점에서 발견하고 이 책에 이끌렸다. 이는 내가 읽은 미술관의 잠재력에 관한 책 중 가장 영향력 있는 책이 되었다. 1893년에 태어난 도르너는 소위 전시 디자인의 <실험실 기간>이었던 1925년부터 1937년까지 하노버 미술관의 관장이었다. 그는 미술관을 에너지 발전소라는 뜻의 <크라프트베르크>로 정

의했고, 그가 만든 <미술관 진행 중>에서 새롭고 역동적인 전시 작업을 발전시킬 예술가들을 초대했다.

20세기 초 아방가르드는 낭만주의적 천재가 고독 속에서 작품을 창작한다는 생각에서 예술의 관념을 떨어뜨려 놓았다. 뒤샹의 말대로, 관객이 작업의 절반을 수행한다는 것을 이해했다. 도르너는 예술의 이러한 개념을 미술관에서 쌍방향 참여적 상호 작용으로 가져와 전시 디스플레이의 방법론에 적용했다. 그는 헤르베르트 바이어Herbert Bayer, 발터 그로피우스Walter Gropius, 프리드리히 키슬러Friedrich Kiesler, 엘 리시츠키El Lissitzky, 라슬로 모호이너지 등을 포함한 예술가들에게 디스플레이의 실험적인 새로운 형태를 디자인해 달라고 부탁했다.

1927년에 도르너는 미술관을 위한 전시실을 만들기 위해 엘 리시츠키를 초대했다. 리시츠키는 <추상적 캐비닛>으로 대응하면서, 관객이 슬라이딩 패널을 옮겨 컬렉션이 있는 예술 공간을 관람하도록 했다. 관객은 자신만의 전시를 효과적으로 큐레이팅할 수 있었다. 도르너는 또한 모호이너지에게 예술과 디자인에서 현재를 대표하는 방인 <우리 시대의 방>을 디자인하도록 의뢰했다. 모호이너지는 사진, 영화, 디자인, 최신 건축 이미지, 새로운 극장 테크닉에 관한 슬라이드 그리고 직접 디자인하고 추상적인 패턴을 프로젝션한 <라이트 머신>을 통합한 전시실의 계획으로 답했다. 도르너가 제공한 기회 때문에 예술가와 디자이너는 단일한 예술 작품뿐만 아니라, 전시 디자인에도 참여적이고 상호적인 것을 통합할 수 있었다.

도르너는 미술관을 영구적인 변화의 상태로 재고했다. 그는 틈새, 역행, 기묘한 충돌을 허용하는 미술사의 개념을 주창했다. 실용주의 철학자 존 듀이John Dewey가 도르너의 책 서문에 썼듯이, 그의 미술관에서 우리는 <심오한 변화의 역동적인 중심>에 있었다. 도르너에 따르면 미술관은 하나의 건물이 아니라, 사물과 개념 사이에서 진

동이었다. <과정의 생각이 확실성이라는 우리의 체계를 뚫고 들어갔다>라고 그는 쓴다. 그는 미술관이 다양한 정체성을 가져야만 한다고 느꼈다. 미술관은 계속 움직이는 동적인 상태에 머물러야 했다. 엄격하고 권위주의적인 역할을 한다고 흔히 생각되는 것과는 달리, 미술관은 위험을 무릅쓰는 선구자들이어야 한다. 그들은 행동하고 멈추지 말아야만 했다. 그들은 디스플레이의 조건과 물리적 존재의 측면에서도 탄력적이어야 하고, 예술과 삶의 사이를 가로질러야 한다.

고전적이고 전통적인 전시는 질서와 안정을 강조한다. 그러나 일상생활에서 우리는 선택 과잉과 제한된 예측 가능성이라는 변동과 불안정성을 본다. <삶의 다른 분야를 검토하지 않는다면 우리는 오늘을 시각적으로 생산하는 효과적인 방법을 알 수 없다>라고 도르너는 쓴다. 과학에서 비평형 물리학은 <불안정한 시스템>과 유사한 개념 그리고 <불안정한 환경>의 역학 관계를 발전시켰다. 도르너는 하노버에서 관장직을 수행할 당시 만연했던 19세기에서 비롯된 가중립적인 공간에서 활동하면서, 오늘날에도 여전히 관련성이 있는 방식으로 예술의 기능을 정의하는 데 성공했다. 도르너에게 미술관은 궁극적으로 실험실이었다. 내가 기관에서 큐레이터를 시작했을 때, 그의 책은 나의 템플릿이자 도구 상자였다.

휴고 폰 추디 Hugo von Tschudi

도르너와 케슬러의 사례에서 영향을 받은 직후 나는 미술관 큐레이터이자 미술사학자 휴고 폰 추디의 업적을 발견했는데, 그 역시 스위스 동부에 뿌리를 두었다. 1851년 오스트리아에서 태어나 스위스에서 자란 추디는, 전시가 미술 학계의 민족주의 맥락으로부터 자유로울 수 있는 국제 운동으로 발전하는 데 앞장섰다. 전시 제작의 역사 속 많은 인물들처럼, 그의 경력은 비선형적이다. 그는 미술관에서

큐레이팅에 전념하기 전 비엔나에서 법을 공부했다. 그 역할에서, 그는 주요 미술관 컬렉션들에 결정적인 영향을 주었고, 좁은 국가적 관심에서 벗어나 그들이 가능한 최고의 작품들을 매입하는 방향으로 가끔 컬렉션을 변화시켰다.

1896년 추디는 베를린 국립 미술관의 관장이 되자마자 즉시 마네의 「온실 안에서」를 포함한 일련의 새로운 국제적인 회화 작품들을 매입하였다. 이는 미술관이 마네의 그림을 매입한 첫 사례였다. 추디의 선구적인 결정은 <모던 아트>로 알려지게 된 것을 받아들이는 데 전환점으로 기록되었다. 다방면의 미적 판단에 선견지명이 있기로 유명한 추디는 또한 보나르Pierre Bonnard, 모네, 드가Edgar Degas, 세잔의 그림을 매입했다. 이런 예술가들의 작업이 미술관 컬렉션이 되는 것이 수치스럽고 부적절하게 여겨졌다는 사실은, 인상주의 회화가 신성시되고 있는 오늘날 우리 문화에서 짐작하기는 어렵다. 19세기 후반에 이르러 미술관 컬렉션은 이미 국가적 위대함을 상징하는 것으로 이해되었다. 추디는 다른 국가의 예술 작업을 컬렉션에 포함시켰을 뿐만 아니라, 새롭고 널리 신뢰받지 못했던 모더니즘이라는 예술의 형식을 캐논 안으로 받아들이자고 제안했다. 이는 수용되는 좋은 취향에 대한 이중적인 모욕이었다.

추디가 활동했던 제1차 세계 대전 이전 독일에서 <퇴폐>한 모던 아트에 대한 시위가 빈번했다. 140명의 독일 예술가 그룹은 외국 예술가의 작품 수입에 반대하는 문서에 서명했다. 이쯤에서 그들은 마네의 중요성을 수용했지만, 그들의 견해로는 반 고흐Vincent van Gogh, 피카소, 마티스를 받아들일 수 없었다. 그런 시위 장면은 오늘날 우스워 보인다. 그러나 이런 시위들은 또한 미술관과 기관 큐레이터의 중요성을 드러냈고 강조하는 결과를 초래했다. 추디는 특별한 심미안을 가진 개인으로서가 아니라, 가치 있는 것에 대한 국가적 이해를 관리하는 인물로서 공격받았다는 것이다. 1908년 황제는 추

디의 예산 관리가 부적절했다며 베를린 국립 미술관에서 그를 해고 했다. 국가의 컬렉션을 세계화하자는 추디의 주장 또한 비난의 대상이었을 것이다.

그는 최신의 예술과 예술 진화를 지지했지만, 역사적인 그림을 소홀히 하지는 않았다. 그는 마네와 고야Francisco Goya 그리고 벨라스케스Diego Velázquez 같은 거장 사이에 유익한 관계가 있다고 믿었다. 그의 견해로는 인상주의 화가들은 옛 거장들이 아직 다루지 않은 회화의 단면을 연구했다. 이는 수평적 화면이었다. 유럽 회화의 옛 시대가 2차원적인 투상면 시점을 통해 3차원 공간을 묘사하는 기술을 발전시킨 반면, 인상주의자들과 후기 인상주의자들은 3차원 공간과 환영을 일으키는 대부분 평평한 캔버스 평면 회화 사이의 관계를 연구했다. 추디는 아마도 예술적 혁신의 관점에 주안점을 둔 최초의 큐레이터였을 것이고, 그가 일했던 기관들은 그의 본능적인 시각 때문에 훨씬 더 가치 있고 영향력 있는 컬렉션을 소장하게 되었다.

브라이언 오도허티의 『아트포럼』 에세이 또한 모네와 다른 화가들이 눈 속임수를 사용하여 시각적 효과를 만든 방법들을 보여 주면서, 그 연관성을 주장한다. 추디는 거의 1백 년 전 이 관점을 지지했고, 최근에서야 인정받게 되었다. 『월스트리트 저널』에 실린 그의 소장품 전시에 대한 (<모더니스트 예술에 대한 전투>라는 제목의) 리뷰는 다음과 같이 표현했다.

결국 추디가 이겼다. 더 이상 <퇴폐>적이지 않다. 전시의 회화 작품들은 한 사람의 눈을 통해 인상주의에 대한 신선한 시각을 제공한다. 그리고 그의 유산은 전시 너머에서, 그가 한때 일했던 미술관에서 분명해진다. 추디가 없었다면, 뮌헨의 노이에 피나코테크 컬렉션은 주로 특색 없는 19세기 독일 예술로만 구성될 것이다. 추디 덕분에 세잔, 마네와 고갱을 소장한 것은 오늘날 뛰어난 독일만의 사례가 된다.

빌럼 산드베르흐Willem Sandberg

나는 하랄트 제만과 함께 스위스의 아펜첼 언덕을 여행한 적이 있다. 여행 중 그는 내게 그의 영웅인 빌럼 산드베르흐를 연구하라고 말했다. 1897년에 태어난 산드베르흐는 20세기 위대한 미술관 혁신가 중 한 명으로, 암스테르담 시립미술관의 큐레이터(1938)로 시작해 이후 관장(1945~1962)으로 재직하면서 미술관의 미적 정체성을 의인화하고 창조했다. 산드베르흐는 미술관의 모든 측면에 족적을 남겼다. 인테리어를 개조하고, 레스토랑과 어린이 센터를 추가하고, 컬렉션을 변화시키고, 독학으로 익힌 그래픽 디자인으로 전시 도록을 디자인하고, 소문자나 그림으로 이루어진 텍스트를 사용하여 굵은 빨강, 파랑, 노랑 그리고 <찢어진 가장자리>라는 쉽게 눈에 띄는 그래픽적 감각을 개발했다.

제2차 세계 대전 동안, 산드베르흐는 1943년 나치의 점령을 저지하기 위해 암스테르담 시립 기록국을 불태운 지하 레지스탕스 단체의 일원이었다. 전쟁 기간 동안 그는 체포 후 총살형을 선고받았다. 전쟁 중 산드베르흐는 테두리가 찢어진 페이지에 비대칭, 다색의 조판으로 구성된 18권의 수제본 컬렉션『실험적 타이포그래피』를 제작하면서, 그래픽 디자인을 연구했다. 그의 그래픽 디자인 기술은 레지스탕스 동료들의 신분증을 위조하는 데 사용했다.

전쟁이 끝난 후 산드베르흐는 시립 미술관의 관장이 되었고, 1962년 은퇴할 때까지 이 직책을 맡았다. 관장과 큐레이터로서의 역할 외에도 수백 개의 도록과 포스터를 디자인했다. 고급 예술의 전통적 정의에 만족하지 않고, 시립 미술관의 컬렉션에 그래픽과 산업적인 형태를 통합했다. 그는 1950년대 반공 광기의 시기에 미국을 방문하는 비자를 거부당한 정치적 논란의 인물로 남아 있다. 20세기 대부분의 위대한 미술관 관장처럼, 산드베르흐는 훨씬 더 다양한 대중들이 기관을 방문하는 것을 성공적으로 장려했다. 그의 종신 재임 중 관람객

수는 두 배가 넘었다.

시립 미술관의 예산은 한정적이었기 때문에, 산드베르호는 호화로운 도록이 있는 주류 회고전보다는 다수의 소규모 전시를 조직했다. 1957년 암스테르담 국립 미술관이 렘브란트 전시를 주최하는 동안, 산드베르호가 (렘브란트 작품을 따라서) 20세기의 「야간 순찰」이라고 불린 피카소의 「게르니카」를 전시했다. 그는 기관의 규모를 활용하여, 대중이 현대의 명작을 경험하도록 했다. 한편 그는 1962년 시애틀 세계 박람회에서 <1950년 이후 예술>과 같은 대형 전시도 기획했다. 그의 1961년 전시 <선구자>는 여러 미술관을 순회한 최초의 전시 중 하나다. 1950년대 그 자신의 요구에 따라 시립 미술관의 새로운 부속 건물을 만들었다. 열린 공간, 측면으로부터 비추는 자연광, 꾸밈없는 단순한 장식. 그는 또한 저널을 편집하고, 위원회에 종사하며 다른 많은 기관의 조직체를 구성했고 예술을 위한 네덜란드의 기획에 관여하였다. 산드베르호는 또한 규칙적으로 단식을 하고 운전을 하지 않으며 소박한 아파트에서 사는 채식주의자였다. 그는 미술관과 관장의 역할을 디자인과 타이포그래피로까지 확대했다.

월터 홉스Walter Hopps

『파켓』의 편집자인 비체 쿠리거Bice Curiger는 나의 초기 멘토 중 한 명이었다. 내가 17살이었을 때, 그녀는 월터 홉스라는 큐레이터에 대한 기사를 가지고 뉴욕 여행에서 돌아왔다. 내가 발견했듯이, 홉스의 전기는 대단한 범주를 보여 주었다. 1932년생으로 고등학교 때 이미 사진 사회를 창립하여 조직에 대한 기호의 초기 징후를 보였다. 1940년대에는 위대한 혁신의 시기에 있던 재즈라는 음악의 열렬한 옹호자였다. 남부 캘리포니아 UCLA에 재학 중 그는 큐레이터 활동을 위한 인큐베이터나 실험실을 역할을 했던, 신델 스튜디오라는 갤러리를 운영했다. 방문객이 거의 없었고 언론에서 리뷰도 거의 못

받았지만, 이 갤러리를 통해 그는 큐레이터라는 신진대사의 생명 줄인 많은 사람들을 만났다.

전시 제작자로서의 초기 시절부터 홉스는 새로운 예술가와 새로운 개념을 대중에게 알리는 데 관심이 있었다. 작은 신델 스튜디오를 운영하면서, 샌타모니카 부두에 있는 놀이공원의 회전목마 건물에서 캘리포니아의 표현주의 화가들의 작품을 소개하는 <액션 1>이라는 전시를 조직했다. 예술계가 주로 유럽과 뉴욕으로 한정되었던 시기에 그런 예술가들은 거의 주요한 관심을 받지 못했기 때문에, 홉스는 이를 바로잡기 위해 그 일을 스스로 떠맡았다. 전시는 <엄마, 아빠, 아이들, 닐 캐서디, 그리고 다른 이상한 캐릭터들과 근처의 복장 도착자 바의 손님들로 구성된 가장 포괄적인 조합>이라고 그는 말했다. 홉스는 UCLA를 떠난 직후 1957년 페러스 갤러리를 만들었고, 5년 후 패서디나 미술관의 관장이 되었다.

패서디나에서도 홉스는 남부 캘리포니아와 미국 전체를 유럽의 중요한 예술가들에게 노출시키며 반대 방향으로 상당한 진전을 이루었다. 그는 쿠르트 슈비터스의 첫 번째 미국 회고전을 조직했다. <일상 사물에 대한 새로운 회화>라는 그의 전시는 미국 팝아트를 개괄한 첫 번째 미술관 전시였다. 아마도 그가 패서디나에서 보여 준 가장 전설적인 전시는 1963년 마르셀 뒤샹의 첫 번째 미술관 개인전일 것이다. 뒤샹은 개별 작품보다는 전시 전체에 초점을 맞추면서, 홉스에게 지속적인 영향을 미쳤다. 뒤샹과의 협업의 결과로 홉스는 하나의 중요한 큐레이토리얼 법칙을 만들었다. 그 원칙은 전시를 조직할 때, 작품들이 방해받지 않아야 한다는 것이다.

홉스는 큐레이터를 특정 교향곡을 연주하기 위해 작곡가의 전작을 자세히 알아야만 하는 지휘자의 업무와 비교하면서, 한 예술가의 모든 작품에 대한 강박적인 지식이 필요하다고 믿었다. 그의 강박은 근무 시간 개념에 대한 종잡을 수 없는 기이함으로 발현되었다. 그는

종종 저녁에 사무실에 도착해서 밤새도록 일했다. 그는 시간을 지키지 않았고 며칠 동안 사라져 있곤 했다. 패서디나를 떠나 1967년 워싱턴 현대 미술관 관장이 되었고, 이후 1970년 워싱턴 코코런 미술관의 관장이었던 때는 직원들이 심지어 <월터 홉스는 20분 후에 올 것이다>라는 배지를 만들었다.

홉스는 로스앤젤레스를 현대 미술의 지도에 올려놓음으로써 미술계의 지형을 바꾸어 놓았고, 캘리포니아를 떠난 뒤에도 경계를 계속 넓혀 나갔다. 1975년 워싱턴의 임시 미술관에서 아마도 역사적으로 가장 민주적인 전시 <36시간>을 큐레이팅했다. 대중에게 자신의 작품을 가지고 오라는 초대를 했는데, 유일한 요건은 작품이 문을 통해 들어와야 하는 것이다. 개별 예술가들에게 유유히 인사를 건네면서, 홉스는 그 자리에서 작품을 설치했고, 결국 4백 점이 넘는 작품을 수용했다. 그는 전략적 목적의 일부로, 개막식 밤에 음악가들을 연주하도록 초대했다. 예술가들이 스튜디오에서 일하며 들을 가능성이 있다고 믿었기 때문에, 디스크자키들과 접촉하여 심야 라디오를 활용해 전시를 광고했다. 그의 가장 야심하게 실현되지 못한 야망은 알라나 헤이스Alanna Heiss와 함께 <사람들이 예술의 발표를 수용할 수 있는지>를 추론하며, 뉴욕의 현대 미술 센터인 PS1에 10만 개의 이미지를 설치하는 것이었다.

르네 다르농쿠르René d'Harnoncourt

1901년 오스트리아에서 귀족의 이름을 가지고 태어났지만 상속받은 부는 없었던 르네 다르농쿠르는, 멕시코에서 장인과 공예가를 조직하여 민속 예술을 제작하고 판매하는 일로 경력을 시작했다. 이 경험을 통해 그는 미국 전역의 미술관을 순회하는 멕시코 미술의 대규모 전시를 조직하게 되었다. 다르농쿠르가 큐레이팅을 시작했을 때, 인류학적 현장 연구에 존경을 표하는 형식으로, 그가 전시한 예술을

만든 이들과 직접 일하였다. 그는 결과적으로 뉴욕의 현대 미술관에서 20세기의 가장 영향력 있는 미국 미술관 관장들 중 한 명이 되었다.

다르농쿠르는 MoMA에서 전설적인 초대 감독 알프레드 바Alfred Barr를 위해 일하기 시작했다. 알렉산더 도르너의 업적에 많은 영향을 받은 바는 회화와 조각 그리고 사진, 영화, 타이포그래피, 그래픽 디자인에 관련된 새로운 분야의 모더니즘을 장려했다. 그는 또한 <화이트 큐브> 디스플레이 스타일을 개발했는데, 그는 작품들이 서로 멀리 떨어져 있으면서 관객의 눈높이에 맞추어져 있는 직사각형의 중립적인 공간을 선호했다. 전체의 일부가 아니라, 개별 작품에 새로운 힘을 부여하면서, 예술 작품은 홀로 감상하도록 의도되었다. 이러한 바의 모더니스트 미학에 다르농쿠르는 예술의 세계성에 대한 선구적인 이해를 추가했다.

20세기 초반에는 서양 미술관이 문화 진화의 정점으로서의 근대 서양 미술과 사회를 제시하는 것이 일반적이었다. 다르농쿠르는 이 그림을 다각화했다. 그의 MoMA 전시 <미국의 인디언 미술>에서 전통적인 관행에 따라 완성 직전에 부서지는 작품들을 제작하기 위해, 미국 원주민 모래 화가들을 미술관으로 데려왔다. 미술관 직원들은 그들을 조심스럽게 대하고 절대로 방해하지 말라는 지시를 받았다. 그가 나바호족의 숄을 설치했을 때, 다르농쿠르는 이를 현대 서구 예술과 동등한 수준으로 다루어, 인디언 전통 의상을 입힌 마네킹을 전시하는 예측 가능한 방식이 아닌 원통 위에 숄을 입혀 전시했다.

현대 미술관의 초기 <실험적 해>에서 다르농쿠르는 역사에서 갖는 작품들의 특정한 위치보다는, 작품들의 일반적인 유사성을 바탕으로 하여 미술을 전시하는 새로운 스타일을 개척했다. 1948~1949년에 열린 그의 주요한 전시 <모던 아트의 영원한 측면>의 배후에는 이런 현

대적 개념이 존재했다. 다르농쿠르는 선사시대의 조각부터, 성 왕조 Sung Dynasty의 회화, 피카소까지를 아우르는 작품들을 포함시켰다. 그는 지난 7만 5천 년의 시간표와 예술품들의 출처를 표시한 세계 지도와 함께 전시를 시작했다. 그는 각 작품의 개별적 특징을 강조하면서, 모든 시대의 예술이 어떻게 과장과 왜곡과 추상화 같은 매우 모던한 기술을 사용했는지를 보여 주기 위해, 어두운 갤러리에서 인간의 역사를 가로지르는 작품들에 조명을 비추어 전시를 했다. 이전의 미술관 관장들이 예술에 대한 감상을 서구의 국경 너머로 확대시켰던 공간에서, 다르농쿠르는 그것의 영향력을 전 세계와 전 역사에 걸쳐 강조했다. 그러나 1968년 음주 운전자에게 치어 사망하면서 그의 경력은 짧게 끝났다.

큐레이터이자 훗날 필라델피아 미술관의 관장이었던 다르농쿠르의 딸 앤 또한 선구적인 큐레이터였다. 다르농쿠르의 경력에 대해 내가 알게 된 많은 것은 앤이 알려준 것이었다. 앤 다르농쿠르는 아렌스버그 부부의 후원으로 세계에서 가장 중요한 마르셀 뒤샹의 컬렉션을 소장한 직후 필라델피아에서 큐레이터가 되었다. 그녀는 계속해서 뒤샹이 남긴 눈에 보이지 않았던 위대한 작품인 「에탕 도네」를 필라델피아 미술관에 설치했으며, 수많은 예술가들에게 영향을 준 뒤샹의 주요한 회고전을 조직했다. 그것만으로도 그녀는 보다 주요한 미국의 큐레이터 중 하나로 자리매김했다. 앤 다르농쿠르는 1982년부터 필라델피아 미술관의 관장이었다. 그녀는 미국의 주요 미술관에서 관장직을 맡은 최초의 여성이 되었다. 그 직책은 2008년 사망 전까지 유지되었다.

폰투스 훌텐Pontus Hultén

파리의 조르주 퐁피두 센터와 로스앤젤레스의 현대 미술관 등 여러 미술관의 초대 관장을 역임한 폰투스 훌텐의 혁신적인 전시들은

큐레이토리얼 실천의 범주를 넓히고 미술관의 기능을 재정립했다. 1924년에 태어난 훌텐은 스톡홀름 현대 미술관의 관장으로 13년간 종신 재직하면서(1960~1973), 자신의 미술관을 현대 미술을 선도하는 기관 중 하나로 탈바꿈시켰다. 이 과정은 1960년대 미술계에서 스톡홀름이 중요한 도시로 부상하는 데 기여했다. 훌텐은 극장, 무용, 회화, 영화 등 다양한 예술 형태를 한 지붕 아래 결합하였는데, 이를 <뒤샹과 막스 에른스트Max Ernst 같은 예술가들이 영화를 만들고, 많은 글을 쓰고, 연극을 했으며 이런 예술가들에 대한 미술관 전시에서 작업이 갖는 학제 간의 측면을 반영하는 것은 지극히 당연해 보였다>라고 추론했다.

1950년대와 1960년대에 훌텐이 수행한 전시 프로그램을 보면, 그의 초기 큐레이팅이 그 세기 초 알렉산더 도르너가 제시한 슬로건, 다시 말해 미술관을 역동적으로 만들기 위한 기준을 시작했음은 매우 분명하다. 예술사에 대한 도르너의 비전이 지지했던 이상한 충돌과 반전은 훌텐의 궤적 전체를 통해 뚜렷이 드러난다. 미술관이 크라프트베르크, 즉 발전소가 되고자 열망해야 한다는 도르너의 개념은 미술관이 개방적이고 탄력적인 공간이어야 한다는 훌텐의 관점에 영향을 주었다. 미술관은 회화나 조각을 디스플레이하는 공간에만 국한되지 않고 영화 시리즈, 강연, 콘서트, 토론과 같은 수많은 공공 활동을 위한 장소로서 제공되는 것이다.

훌텐은 당시에는 아직 잠재적이었던, 국제적이고 세계적인 예술 공동체를 향한 움직임에 지적으로, 실질적으로 투자했다. 1960년대 그와 니키 드 생 팔Niki de Saint Phalle은 전시 <그녀>를 조직했다. 대성당에서 있었던 이 전시는 반듯하게 누운 여성의 형태로 관객이 두 다리 사이로 걸어 들어가며 시작한 놀라운 전시였다. 스톡홀름 현대 미술관에 재직 당시, 훌텐은 스톡홀름과 뉴욕 사이에 예술적 교류가 이루어지는 데 중요한 기여를 했다. 1962년 전시 <4명의 미

국인>은 로버트 라우션버그Robert Rauschenberg와 재스퍼 존스 Jasper Johns와 같은 팝 예술가들의 작업을 여전히 많은 부분에서 배타적이었던 유럽 예술계에 소개하였다. 이후 그는 미국 팝 아트에 대한 최초의 유럽 리서치 중 하나를 전시했고, 1968년 앤디 워홀에 대한 국제적인 리서치를 최초로 함께 엮는 일을 맡았다.

알프레드 바의 초청을 받아 1968년 훌텐은 뉴욕 현대 미술관에서 키네틱 아트 전시를 조직했는데, 그가 보부르 거리에서 나와 마주쳤을 때 말했듯이, 그 주제는 너무 방대하다고 생각했다. 훌텐은 대신 기계 시대와 예술, 산업 디자인, 사진에서 기계의 역할에 끝이 다가옴을 탐구하는, 보다 주제적이고 비판적인 전시를 제안했다. 그 결과적인 전시 <기계 시대의 종말에서 본 기계>는 광대한 역사적 배경을 다루었다. 레오나르도 다빈치Leonardo da Vinci의 비행 기계 스케치부터 시작해서 백남준과 장 팅겔리Jean Tinguely의 현대 작품들로 끝나는 이 전시는 영화 프로그램뿐만 아니라 2백 개가 넘는 건축, 조각, 그림, 콜라주들로 구성되어 있었다.

1973년 훌텐은 1977년에 문을 연 파리의 조르주 퐁피두 센터의 개관을 돕기 위해 스톡홀름을 떠났다. 새롭게 시작하는 공간에서 훌텐의 개관 프로젝트는 <파리-뉴욕>으로, 이는 20세기 문화적인 수도에서 미술사가 만들어짐을 연구한 4번의 대형 전시 중 첫 번째 전시였다. <파리-뉴욕>, <파리-베를린>, <파리-모스크바> 그리고 <파리-파리>는 구성주의부터 팝아트까지 미술품뿐만 아니라 포스터, 영화, 기록과 거트루드 스타인Gertrude Stein의 유명한 파리 살롱, 피에트 몬드리안의 뉴욕 스튜디오, 페기 구겐하임Peggy Guggenheim의 짧지만 매우 영향력 있는 뉴욕 갤러리, 금세기 예술과 같은 예술 공간의 재현 또한 포함했다. 훌텐의 MoMA 전시는 그 시대에 대한 예술계의 주요한 학제 간 전시 중 하나로 널리 평가받는 반면, <파리-뉴욕>은 전통적인 미술사와 미술관 실천이라는 좁게 정의된 분야

에서는 이전에 볼 수 없었던 일련의 사물들과 개념들에 대한 전시를 예고하게 되었다.

야간열차와 기타 의식

1989년 12월의 어느 추운 아침 나는 로마에서 베네치아로 여행 중이었다. 나는 전날 저녁 기차를 타고 수도를 떠나 예술가 사이 톰블리Cy Twombly 방문했다. 나는 톰블리를 만날 생각으로 밤을 새웠다. 그는 시의 역사에 깊이 빠져 있었고, 그의 많은 회화는 시를 암시하거나 시에서 영감을 얻거나 또는 시에 대한 반응이었다. 윌리엄 버틀러 예이츠William Butler Yeats가 쓴 시와 동명인 드넓게 펼쳐진 일격의 비전 「레다와 백조」는 한 예에 불과하다. 톰블리는 언제나 루미Rumi, 키츠John Keats, 파운드Ezra Pound, 릴케Rainer Maria Rilke와 그밖에 읽은 글에 대해 말했다. 그는 또한 고대 시인 카툴루스Catullus, 사포Sappho, 호메로스Homeros로부터 깊은 영감을 받았다. 톰블리는 내게 예술과 시를 연결하라고 조언했다. 20세기 모든 위대한 아방가르드 운동은 한 가지 공통점을 가진다. 다다와 초현실주의 등 예술과 시 사이의 밀접한 관계이다. 그러나 우리 시대에 예술과 음악, 또는 예술과 건축 사이의 대화가 시와의 대화보다 훨씬 더 빈번하게 발생한다. 톰블리는 무언가가 빠졌다고 말했다.

나는 취리히에서의 아침을 여러 번 반복해서 경험하기로 했다. 대학 시절에 나는 유럽 전역에서 야간열차를 탔다. 야간열차는 내 싱크탱크가 되었다. 물론 이는 첫째로 경제적인 여행 방법이었다. 많은 유럽 학생들과 마찬가지로, 내게는 유로 패스가 있었다. 야간열차는 시간도 절약했다. 늦은 밤에 도시를 떠나 다음 날 아침 일찍 다음 행선지에 도착했다. 하루에 한 도시를 방문하며, 기차는 내 호텔이 되었다.

몇 년 동안 장거리는 기차로, 근거리는 내 구형 볼보 자동차로 이동하며, 나는 점점 더 광범위한 예술가 그룹을 방문했다. 휴대 전화

가 없던 시대였으며, 야간열차 탑승은 세상으로부터 일종의 피난처가 되었다. 야간열차에서 그날 본 것을 회상하고 메모를 남기며 되뇔 수 있었다. 기차의 고요함 속에서 존경하는 예술가들의 스튜디오에서 스펀지처럼 빨아들인 아이디어와 작업들을 머릿속에서 소화했다. 나는 예술가들과 강한 유대감을 가졌고, 그들과 함께 있을 때 편안함을 느꼈기 때문에 전시를 큐레이팅하지 않았더라도 예술과 예술가에 대한 집착을 가지는 것은 당연했다. 연구와 관찰의 시기였다.

야간열차는 내게 잠자는 법을 가르쳐 주었다. 기차나 버스로의 장거리 여행에서는 편안하지 않더라도 가능할 때 휴식하는 법을 배운다. 나는 다양한 수면 방법들을 실험했다. 예를 들어 레오나르도 다빈치 방법[4]에 관해 읽었는데, 이는 2시간마다 15분씩 자는 것이다. 나는 그것을 시도했다. 오노레 드 발자크Honoré de Balzac는 무의식의 시간을 제한하기 위해 잠들기 직전까지 많은 양의 커피(알려진 대로 그는 끊임없는 창의력을 자극하기 위해 매일 50잔까지)를 마시곤 했다. 하지만 그는 아마도 카페인 중독으로 51세에 사망했고, 나는 결국 실험들을 멈추었다. 비전통적인 과정을 생각하게 된 배경이, 능동적이고 창조적으로 존재하기 위해 필요한 수면량을 최소로 줄이기 위해서만은 아니었다. 이것은 또한 일상을 조직하는 대안적인 방법, 즉 대안적인 일상의 의식을 실천하려는 시도였다. 나는 전형적인 삶을 조직하는 일과 오락 사이의 구조적 분리를 늘 지우는 방법에 매력을 느꼈다. 야간열차는 도시에서 도시로 이동하는 방법이었지만, 그런 실천을 시험하기 위한 실험실이기도 했다.

기차는 또한 건축가이자 도시 계획 전문가인 세드릭 프라이스와 나눈 대화의 주제였다. 1960년대 중반 프라이스는 산업용 철도를 이용하여 맨체스터 남쪽의 미드랜드에 있는 산업 지역인 스태포드셔

4 Paul Valéry, *Introduction à la méthode de Léonard de Vinci*(La Nouvelle Revue, 1895); 폴 발레리, 『레오나르도 다빈치 방법 입문』, 김동의 옮김(서울: 이모션북스, 2016).

를 재생하기 위한 <포터리스 싱크 벨트>라고 불리는 야심 찬 계획을 구상했다. 1700년대 이래 그곳에서 운영되어 온 많은 도자기 공장들 때문에, 이 지역은 <포터리스>라는 이름을 갖게 되었다. 조사이어 웨지우드Josiah Wedgwood, 조사이어 스포드Josiah Spode, 메이슨 가족Mason family은 모두 이 지역에서 출발했다. 프라이스의 프로젝트 시기에, 그 지역은 쇠락해 갔다. 그러나 공장에서 시장으로 화물을 운송하는 주된 방법이 기차였던 시절부터 광범위한 열차 네트워크를 여전히 가지고 있었다. 그의 계획의 핵심은 이 네트워크를 복구하는 것이었고, 그 과정에서 프라이스는 이동 대학 시스템을 설계했다. 열차 노선을 따라 이동 가능한 교실, 실험실 그리고 연구 센터가 될 수 있었다. 그의 시스템은 지역의 공장을 연구하는 데 매우 적합했다. 철도는 물리적 구역을 노드 네트워크network of nodes로 변환한다. 프라이스는 단순히 이 변환을 이용하는 것을 계획했다. 불행하게도, 그의 위대한 프로젝트는 결국 빛을 보지 못했다. 결과적으로 내가 건축을 배우기 시작하면서 이 계획을 발견했을 때, 계속되는 기차 여행을 했던 내 경험에서 이를 완벽하게 이해했다. 내게 유럽은 모든 것이 기차로 연결된 일종의 <싱크 벨트>였다.

이 무렵 파리로 수학여행을 갔던 기억이 난다. 나는 크리스티앙 볼탄스키의 작품을 스위스에서 봤고, 그가 파리에서 남서쪽으로 5킬로미터 떨어진 말라코프에서 살고 일했다는 것을 알았다. 학교 친구들이 도시를 터벅터벅 걸어 다니는 동안, 나는 그와 예술가 아네트 메사제Annette Messager를 방문하기로 약속했다. 볼탄스키의 스튜디오는 헌 옷과 비스킷 통들로 가득했다. 이 상황에서 큐레이터가 되고 싶은 욕구는 굳건해져 있었지만, 내가 어떻게 예술에 유용한 존재가 될 수 있을지는 대체로 여전히 확신이 서지 않았다. 볼탄스키는 내 지침 중 하나가 된 다음에 대해 매우 확신했다. <전시는 항상 게임의 새로운 규칙을 발명해야 한다>고 그가 말했다. 사람들은 새로

운 배치가 갖는 특별함을 발명한 전시만을 기억하기 때문에, 각각의 새로운 전시를 만들려는 야심이 있어야만 한다고 그는 지적했다.

볼탄스키도 위대한 전시 제작자 하랄트 제만과 매우 가까웠다. 그에 따르면, 제만은 취리히의 쿤스트하우스와 같은 주요 미술관에서 전시를 큐레이팅할 뿐만 아니라, 전 세계에서 일을 하고 있었다. 제만이 끊임없이 여행하며 만들어 내는 모든 리서치를 쿤스트하우스에서는 조율했다. 나는 큐레이터의 독립성/비독립성이라는 개념에 끌렸다. 매번 다른 기관과 다른 도시에서 일하는 독립 큐레이터의 자유는 한계가 있는데, 그 이유는 전시의 특수한 콘텍스트와 관련성이 없기 때문이며, 지속적인 대화가 존재하지 않기 때문이다. 그래서 영구적/반영구적 큐레이터라는 이분법은 내게 매우 중요했다. 볼탄스키와 함께 나는 처음으로 제만을 예시로 삼아 큐레이터 업무의 질서/무질서한 모델을 개념화했다.

볼탄스키가 내게 지적한 세 번째 의미 있는 방향은 문학으로 되돌아가는 것이었다. 그는 나에게 문학 창작의 새로운 규칙을 발명하기 위한 아방가르드 문학 연구 그룹이자, 울리포Oulipo라고 칭하는 <잠재 문학 공동 작업실>을 소개했다. 레몽 크노Raymond Queneau가 설립한 울리포는 새로운 작품을 창작하기 위해 제약 사항과 전위 그리고 게임 구조를 사용하고자 했다. 울리포 작가들의 많은 작품은 거의 끝이 없는 리스트를 갱신하고 있는데, 이는 내 어린 시절의 끝없는 한스 크루시 리스트와 직접적으로 연결되어 있다.

볼탄스키는 특히 내가 조르주 페렉George Perec을 읽어야 한다고 권했는데, 나는 질서와 무질서 사이의 관계에 대해 몇 가지 매혹적인 것들을 발견했다. 그의 에세이 모음 『생각하기/분류하기』[5]에서 질서는 무질서를 수반하며 그 반대의 경우도 마찬가지라고 했다. 그는 또한 기회, 차이, 다양성을 인정하지 않는 절대 질서의 모든 시

5 Georges Perec, *Penser, classer*(Paris: La librairie du XXIe siècle, 1985); 조르주 페렉, 『생각하기/분류하기』, 이충훈 옮김(파주: 문학동네, 2015).

스템이 갖는 우울한 측면을 이야기한다. 다시 말해서, 그는 질서는 항상 덧없으며, 다음 날 다시 무질서가 될 수 있다고 주장한다. <다들 그렇듯이, 나도 가끔 정리벽에 사로잡힐 때가 있다. 정리할 것은 너무 많고 정말 만족스러운 기준을 정해서 배치하기가 하늘의 별 따기이므로, 한 번도 끝까지 가보지 못한 채 언 발에 오줌 누기 식으로 뚜렷한 기준 없이 정리하는 것으로 그칠 뿐이다. 그래 봐야 순서 없이 뒤죽박죽이었던 처음보다 조금 더 효과가 있을까 말까다.>

키친

크로이츨링겐과 장크트갈렌에서 고등학교와 대학교를 다니는 동안 나는 예술을 보고, 예술가를 만나고, 그들의 스튜디오와 갤러리, 미술관을 방문하면서 유럽을 돌아다녔다. 내가 되고 싶은 미래 직업이 이 예술가들과 함께 일하는 것임을 알았지만, 나는 아직 아무것도 생산하지 못하고 있었다. 이 예술 시스템에서 내가 어떻게 예술가들에게 유용할 수 있을까? 나는 내가 기여할 방법을 찾고 있었다. 내가 본 모든 혁신적인 대형 미술관 전시와 거기에 얽힌 모든 네트워크, 즉 전체 유럽식 싱크 벨트를 결합하여 새로운 것을 만들어 내는 것이 정말로 가능한가를 고민했다. 내가 가졌던 한 가지 신념은, 1987년 충돌 이후 1980년대 미술계의 거대주의는 지속 불가능해 보였고, 더 작은 일을 하는 것이 더 흥미롭다는 것이었다.

성장에 대한 끊임없는 의존은 시장 호황 주기의 마무리가 항상 우리에게 가르쳐 주듯이, 비현실적이다. 나는 장크트갈렌 경제 생태 연구소장이었던 H. C. 빈스방거H.C. Binswanger 교수와 함께 정치 경제학을 공부했다. 빈스방거는 경제학과 연금술의 역사적 관계를 연구했는데, 이것은 처음에는 이국적으로 들릴 만큼 흥미로웠다. 그의 목표는 미적 가치와 경제적 가치 사이의 유사점과 차이점을 조사하는 것이었는데, 그의 조사 중 가장 유명한 것은 훗날 그가 출판한 『돈과 마술』이라는 책에 담겨 있다. 현대 경제의 핵심은 현대 경제가 무한하고 영원히 성장한다는 것이라고 빈스방거는 믿었다. 그는 이 과감한 개념이 어떻게 연금술의 중세적 담론, 즉 납을 금으로 바꾸는 과정에 대한 연구에서 비롯했는지를 보여 주었다.

어린 시절 빈스방거는 파우스트 전설에 매료되었다. 그는 괴테 Johann Wolfgang von Goethe의 『파우스트』에서 등장하는 지폐의 발명이 스코틀랜드의 경제학자 존 로John Law의 이야기에서

영감을 얻었다는 것을 발견했다. 존 로는 1716년 지폐를 발행하는 프랑스 은행을 최초로 설립한 사람이다. 보다 분명하게, 로의 혁신 이후 올리언스 공작은 연금술사를 모두 해고했는데, 이는 납을 금으로 바꾸려는 모든 시도보다 지폐의 가용성이 더 강력하다는 것을 깨달았기 때문이다. 『돈과 마술』에서 빈스방거는 화폐, 연금술 그리고 현대 경제학의 기초가 되는 영원한 성장의 개념 사이의 깊은 연관성을 추적한다.

빈스방거는 경제와 예술도 새로운 방식으로 연결했다. 예술은 상상력에 바탕을 두며 경제의 일부라고 지적한다. 은행이 돈을 만드는 과정은 상상력과 연결되어 있는데, 아직 존재하지 않는 것에 대한 등가(等價)로 돈이 인쇄되기 때문이다. 그래서 지폐의 발명은 상상력, 또는 아직 존재하지 않는 어떤 것으로 이끌어 내는 미래의 감각에 기초한다. 회사는 상품을 생산하는 것을 상상하고 이를 실현하기 위해 돈이 필요하기 때문에, 은행에서 대출을 받는다. 상품이 팔리면 초기에 만들어진 <상상>의 돈은 실제 상품에 대해 등가를 갖는다. 고전 경제학 이론에서, 이 과정은 끝없이 계속될 수 있다. 빈스방거는 이 끝없는 성장이 마법적 매력을 발휘한다는 것을 알고 있다.

빈스방거는 그의 저서에서 성장의 절제가 세계적으로 요구된다고 지적했다. 그는 만연한 자본주의 성장의 문제를 어떻게 다루어야 할지 제시했다. 빈스방거는 나에게 경제학의 주류 이론에 의문을 제기하고, 실물 경제와 어떻게 다른지를 인지하라고 부추겼다. 그의 연구에서 엿보이는 지혜는 끝없는 성장이 인간적인 측면과 전 지구적인 측면 모두에서 지속 가능하지 않다는 것을 진작부터 인식했다는 것이지만, 시장 전체를 거부하는 대신 그 요구를 완화할 방법을 제안한다. 시장은 사라지거나 교체될 필요는 없지만, 인간이 복종하기보다는 인간의 목적을 위해 조작되어야 할 도구로 이해할 수 있다.

빈스방거의 생각을 해석하는 또 다른 방법은 다음과 같다. 대부분

의 인류 역사에서 근본적인 문제는 물질적인 재화와 자원의 부족이었고, 그래서 생산 방법에 있어 우리는 더욱 효율성을 추구하고, 문화에서 물질의 중요성을 기리는 의식을 만들었다. 한 세기 전만 해도 인간은 탐욕적인 산업을 통해 세상을 변화시켰다. 우리는 재화의 부족보다는 과잉이 근본적인 문제가 되는 세상에서 산다. 그러나 경제의 성장은 매년 더 많은 것을 생산하도록 자극한다. 결국 우리는 과잉에 대해 성찰할 수 있는 문화 실천들을 필요로 하게 되며, 우리의 의식은 다시 물질적인 것보다는 비물질적인 것, 양보다는 질을 향하게 된다. 아마도 이는 물건을 생산하는 것보다는 이미 존재하는 물건을 선택하는 것에 더 가치를 두게 된 이유일 것이다.

빈스방거의 강의를 듣는 동안, 내가 만들 수 있는 전시의 종류를 생각했다. 스위스의 전시 두 개가 떠올랐다. 1974년, 하랄트 제만은 베른의 아파트에서 이용사였던 할아버지에 대한 작은 전시를 만들었다. 두 번째는 1986년 벨기에에서 큐레이터 얀 호엣Jan Hoet이 매우 사적이고 비제도적 환경에서 주최한 <친구들의 방>이라 부르는 전시였다. 그는 50명 이상의 예술가들에게 각자 헨트 주변에 있는 개인 아파트와 집을 위한 작업을 제작하도록 의뢰했다. 그것은 제멋대로 뻗어 나가는 전시를 기획하는 일이자, 관람객들이 도시를 투어하는 방식이기도 했다. 그러나 피슐리와 바이스나 크리스티앙 볼탄스키 모두 내가 너무 어렵게 접근하는 것 같다며, 해결책은 에드거 앨런 포Edgar Allan Poe의 이야기 「도둑맞은 편지」와 함께 내 아파트에 있는 것이라고 제안했다. 우리는 함께 생각했고, 해답이 떠올랐다. 내 키친.

그것은 현실적인 해답이었다. 나에게 갤러리나 미술관 전시 공간으로의 접근권은 물론 없었으니까. 대신 나는 장크트갈렌에 있는 오래된 아파트를 빌렸다. 나는 절대 요리를 하지 않는다. 늘 밖에서 식사를 했기 때문에 차나 커피조차 만들지 않았다. 키친은 내가 책과

종이를 쌓아 두는 또 다른 공간일 뿐이었다. 이것이 바로 피슐리와 바이스, 크리스티앙 볼탄스키가 간파한 특징이었다. 내 키친의 비활용성은 예술에 유용하게 쓰일 수 있다. 거기서 전시를 한다는 것은 예술과 삶이 잘 섞일 수 있다는 것을 의미했다. 생각은 매우 빠르게 구체화되었다. 전시의 콘셉트가 간결하고 나와 맞았기 때문에 예술가들은 즉각 반응했다. 피슐리와 바이스는 내 비(非) 키친을 기능적인 키친으로 개조하면 좋겠다고 하며, 전시가 실제 현실이 될 것이라고 농담을 했다. 한편, 볼탄스키는 부엌에 숨겨진 전시라는 콘셉트를 마음에 들어 했다. 1980년대 후반은 예술의 가시적 특성이 대두되던 시기였지만, 그는 좀 더 내밀한 것에 끌렸다.

나는 두 가지 아이디어 모두를 받아들였다. 볼탄스키는 숨어 있는 전시를 만들었다. 그는 싱크대 아래 캐비닛 문 사이의 수직 균열을 통해서만 보이는 촛불의 프로젝션을 설치했다. 초는 보통 쓰레기나 청소 용품을 찾을 수 있는 공간에 놓인 작은 기적과도 같았다. 싱크대 위에는 커다란 찬장이 놓여 있었고, 여기에 피슐리와 바이스는 식당 공급품 가게에서 파는 지나치게 크고 상업적으로 포장된 음식, 즉 5킬로그램짜리 국수 한 봉지, 케첩 5리터, 통조림 야채, 거대한 소스병과 조미료 병 등을 사용하여 일상의 제단을 설치했다. 모든 것이 거대했다. 설치는 「이상한 나라의 앨리스」의 느낌이었다. 어른에게 아이의 시각을 부여하여 미스터리를 자아냈다. 어른들은 아이들과 마찬가지로 자신에게도 지나치게 거대한 설치물을 들고 있는 자신을 갑작스레 발견하게 되는 현실을 맞이하는 것이다. 우리가 개봉한 유일한 물건은 초콜릿 푸딩이었다. 나머지 조각들은 레디메이드로서 온전하게 보관되어 있었고, 결과적으로 예술가들에게 되돌아갔는데, 그들은 이를 자신의 지하실에 썩을 때까지 보관해 두었다.

한스페터 펠트만은 나의 냉장고에서 전시를 만들기로 결정했다. 그는 냉장고 문에 있는 계란 선반에 놓아둔 어두운 대리석 달걀 6개를

발견했다. 그러고는 그 위에 작은 깃털이 달린 판자를 올리고, 가장 활용도가 낮은 냉장고 속으로 어떻게든 놓이게 된 몇 개의 항아리와 깡통 사이에 매력적인 시각적 운율을 만들었다. 프레데리크 브륄리 부아브레Frédéric Bruly Bouabré는 장미, 커피 한 잔 그리고 생선 한 조각이 있는 키친 드로잉을 그렸다. 리처드 웬트워스Richard Wentworth는 음식 통조림 위에 네모난 거울 접시를 놓았다. 아무도 화려한 개입을 시도하지 않았다. 대신 그들은 키친의 기능을 보존하면서, 미묘하게 덧칠을 해나갔다.

키친의 많은 특징은 오늘날까지 큐레이터로서의 내 작업을 보여준다. 예를 들어, 예술가들은 내 전시와 관련된 모든 작업을 공유했다. 리처드 웬트워스는 이 키친 전시에 <월드 수프>라고 이름을 붙인 반면, 피슐리와 바이스는 전시 사진을 찍었다. 둘째로, 나는 사람들의 집에서 전시를 계속 큐레이팅했는데, 이는 다른 관점과 특별한 친밀감을 가져다준다. 다른 예를 들자면 나는 1999년 신고전주의 건축가인 존 소온 경Sir John Soane의 집에서 전시를 만들었다.

보통의 미술관이나 기념관은 오직 한 예술가, 건축가 또는 작가의 사후에 헌정되는 경우가 대부분이며, 이들이 원래 작업하거나 생활하던 상황을 보존하거나 인위적으로 재구성하기 위해 설계된다. 예술가 생전에 미술관을 종합 예술로서 구상하고 보존되는 경우는 극히 드물다. 그러나 존 소온 경의 박물관이 이에 해당하는 대표적인 사례다. 소온이 죽기 4년 전인 1833년, 그는 그의 집을 박물관으로 만들고 그의 사후에 그 보존을 보장하기 위해 의회 제정법을 협상했다. 그 집은 복도, 창문, 옷걸이, 대좌, 거울 그리고 무수한 물건들이 복잡하게 부착되어 있고, 모든 코너마다 예상치 못한 광경이 펼쳐져 있다. 소온의 소유물은 네 가지 주요한 카테고리로 분류된다. 골동품 조각, 카날레토Antonio Canaletto에서 호가스William Hogarth와 터너William Turner까지의 회화 작품들(피라네시Giovanni

Battista Piranesi의 것과 같은), 건축 도면 그리고 건축 모형과 드로잉의 형태로 있는 소온 자신의 작품.

예술가인 세리스 윈 에번스Cerith Wyn Evans는 언젠가 나에게 말했다. <관계들, 존 소온 경의 박물관에 있는 작은 틈, 다양한 내러티브 사이에서 발생하는 대화들, 다양한 물건들과 우연히 마주하는 비범한 상황들로부터 나는 항상 큰 자극과 영감을 받았고, 나의 모습을 발견하게 되었다. 이곳은 믿을 수 없을 정도로 복잡하고 자극적인 곳이며, 방문할 때마다 다른 자극을 받았다.> 이후 전시에 대한 생각이 구체화되었고, 그로부터 2년 간 박물관의 큐레이터인 마거릿 리처드슨Margaret Richardson과의 대화를 통해 확정되었다.

존 소온 경의 박물관은 정기적인 개관 시간이 있고 연간 약 9만 명의 방문객을 유치하는데, 주로 입소문으로 그 명성을 얻었다. 세리스 윈 에번스는 소온 박물관이 철통 같은 경비 시스템을 갖추고 있었음에도 불구하고 가시성과 비가시성 사이를 끊임없이 밀고 당기는 공공연한 비밀의 장소라는 역설에 끌렸다. 그는 계단에서 보이지 않는 개입을 했다. 종소리를 미묘하게 바꾼 작업은 기존의 문맥 사이를 미끄러져 들어갔다. 스티브 맥퀸Steve McQuee은 두 번째 볼 때에만 작업을 발견할 수 있는 사운드 몽타주를 만들었다.

전시의 다양한 요소들을 전체로 통합하기 위해, 각각의 예술가들은 더 큰 그림을 만들어 갔다. 리처드 해밀턴Richard Hamilton은 포스터를 디자인했고, 각 예술가들은 박물관에서 판매되는 엽서를 만들었다. 전시에 소개된 작업들에는 소온이 컬렉션을 전시하는 방식에 따라 라벨이 아닌 번호를 붙였다. 방문객들은 세리스 윈 에번스가 고안한, 크리스토퍼 H. 우드워드Christopher H. Woodward의 계획이 담긴 접이식 리플릿을 받았다. 교육용 패널이나 사운드 가이드는 없었고, 방문객들은 예상치 못한 장소에서 예기치 못한 예술 작업과 마주하면서 가고자 하는 곳으로 방을 통해 이동했다. 세드

릭 프라이스는 이 전시를 위한 상징 이미지를 만들고, <시간과 음식>이라고 이름 붙인 오래된 키친에서 강연을 했으며, 더글러스 고든 Douglas Gordon은 이 전시의 제목을 <당신의 단계를 되짚어 보라. 내일을 기억하라>로 지었다. <월드 수프>의 작업처럼, <당신의 단계를 되짚어라>의 작업은 유머 감각을 지녔고, 두 전시는 모두 자기조직적이었다. 마스터 콘셉트나 계획으로 시작하는 대신, 전시는 유기적으로 성장했다. 전시는 기존의 개념에 맞게 작업을 정리하기보다는 큐레이터와 예술가 사이의 대화처럼 자신만의 삶을 발견하고 발전시켜야 한다.

존 소온 경 박물관에서 세리스 윈 에번스와의 경험은 하우스 박물관에서 진행되는 시리즈들로 이어졌다. 다음은 멕시코시티의 건축가 루이 바라간Luis Barragán의 집인 카사 바라간에서 페드로 레예스Pedro Reyes와 함께했다. 그 후 이사벨라 모라Isabela Mora가 만든 그라나다의 시인 페데리코 가르시아 로르카Federico García Lorca의 집에서 전시를 연 다음, 이사벨라 모라가 만든 브라질 상파울루의 리나 보바디Lina Bo Bardi 집에서 또 다른 전시를 기획했다.

로베르트 발저와 게르하르트 리히터

학생이었을 때 나는 나의 두 영웅 세르게이 댜길레프와 로베르트 발저Robert Walser를 위한 박물관을 만들 생각을 했다. 전자는 실현되지 않은 채 남았지만, 후자는 실현할 수 있었다. 1878년 스위스에서 태어난 발저는 중요한 모더니스트 중 한 명이었으며, 발터 베냐민과 로베르트 무질Robert Musil에게 영향을 주었다. 프란츠 카프카는 가장 좋아하는 작가로 발저를 꼽곤 했다. 발저의 소설은 외로운 점원, 조수들과 익명에 가까운 남자들의 경험을 서술한다. 발저의 내러티브에는 전통적인 줄거리가 결여되어 있다. 그 내러티브는 더 이상 고정된 관점에 얽매이지 않는 이야기들과 작은 조각들, 그리고 디테일들에 주목한다. 그의 연습은 걷기에 기반을 두었다. 수전 손태그 Susan Sontag는 그를 두고 다음과 같이 말했다. <발저의 삶은 우울증에 빠진 사람의 불안정한 기질을 보여 준다. 그는 우울증 환자 특유의 정지된 상태와 시간이 확장되어 가는 방법, 그리고 시간이 소비되는 방법에 끈질기게 매료되었다. 시간을 우주로 바꾸는 데에 강박적으로 삶의 많은 부분을 썼다. 그는 계속 걸었다.>

발저는 작가로서의 짧은 삶 동안 많은 일을 겪었다. 1905년에 그의 형이 화가로 활동하던 베를린에 갔고 이 첫 망명 후, 그는 가공의 망명 생활을 하게 되었다. 베를린에서 그는 파리에서 사는 것이 어떤 것인지 상세하게 상상했다. 그랜드 투어를 결코 하지 않았던 조지프 코넬 Joseph Cornell처럼, 발저는 상상 속의 그랜드 투어에 나섰다. 그러나 그 직후 그는 자신이 무너져 내리는 경험으로 고생했고, 1929년에는 요양원에 수용되었다.

병원에서 발저는 단 한 페이지 안에 하나의 이야기나 소설 한 챕터를 담았고, 매우 짧은 스크립트를 썼고, 결코 페이지에 번호를 매기지 않는 등 울리포를 예상하는 자율적인 제약하에서 작업했다. 그

는 일종의 내적 유배지에 들어가 점점 더 작아지는 극소의 글자, 마이크로 스크립트로 글을 썼다. 심지어 그는 암호화된 글의 비밀 형식을 개발했다. 발저는 다락방에서 비밀리에 자신의 마이크로 스크립트를 썼고, 글에 대해 아무에게도 말하지 않았다. (최근 베르너 모를랑Werner Morlang은 10년 이상 걸려 이 마이크로 스크립트 글들을 해독했고, 발저의 마이크로 스크립트가 비밀 코드가 아니라는 것을 보여 주었다. 정말 정말 적은 분량의 글일 뿐이다.)

그의 생이 끝나 갈 무렵, 발저는 자신의 의지와는 반대로 다른 요양소로 이송되었다. 그 후, 다시는 글을 쓰지 않았다. 대신 그는 끝없이 산책을 했다. 스위스 문학 연구자 카를 실리그Karl Seelig는 그의 산책에 동행했고, 『발저와 함께 걷기』를 썼다. 발저가 글쓰기와 독서를 중단한 후의 시기에 관한 놀라운 기록이다. 이런 산책에서 발저와 실리그는 가이스에 있는 호텔 크로네에 들러 가끔 술을 마시곤 했다.

많은 예술가들은 발저를 알게 되었고, 그의 작업에 관심을 갖게 되었다. 그들은 종종 나에게 그에 대한 이야기를 했다. 그래서 1992년 호텔 크로네의 레스토랑에 단 하나의 유리 진열장으로 로베르트 발저 박물관을 만들었다. 그 산책로의 중간 지점은 미술관을 두기에 적합한 장소인 것 같았다. 그곳은 바로 알프스 산맥의 기슭이다. 그 레스토랑의 모든 비즈니스는 전시 기간 동안 평소와 다름없이 운영되었다. 단 하나의 가동식 유리 진열장만이 추가되었다. 내 아이디어는 로베르트 발저가 마지막 23년의 삶을 보낸 지역에서 반모뉴먼트적이고 겸손한 동시대적 흔적을 만드는 것이었다. 그 전시는 가이스에 있는 이 레스토랑의 일상생활을 보충한 것이거나 왜곡한 것일 수도 있다. 전시에 참여한 예술가들은 항상 그 관계들을 그렸다. 예를 들어, 도미니크 곤잘레스포에스터는 눈 속을 걷는 발저의 마지막 산책에 관한 작업을 했다.

그것은 곤잘레스포에스터가 가진 스위스에서의 첫 전시였고, 그녀와 나의 첫 협업이었고, 로베르트 발저 박물관을 위해 제작한 첫 프로젝트 중 하나였다. 그녀는 호텔 입구에 작고 하얀 러그 위에 유리진열장을 배치했고, 그 안에 눈 덮인 환경 속 사람들의 사진을 복사한 이미지 책을 놓았다. 1993년 부활절 기간에 열린 첫 오프닝 리셉션에는 열 명 정도의 사람들이 참석했고, 이는 작품이 갖는 친밀한 분위기와 어우러졌다. 이 설치는 여러 가지 다른 방식으로 제한된 관객과 짧은 기간 동안이라는 현실이 갖는 구조를 미묘하게 방해했다. 이에 따라 곤잘레스포에스터의 작품은 그 박물관의 후속 전시가 가지는 분위기를 형성했다. 전시의 전통적 형식은 고도로 정적인 인간 대 사물의 관계를 주요한 무대로 삼는 반면, 작가는 오늘날 사물 전시가 개인들 사이에서 공유된 경험에 대한 대화를 전개하거나, 이에 반대하거나, 또는 초점을 맞출 수 있다는 것을 보여 주었다.

곤잘레스포에스터에게 있어 눈은 <정반대의 집착>이며 모더니즘 같은 문화적 활동이 어떻게 보다 따뜻한 기후의 지역을 재구성되는가라는 그녀의 지배적인 주제와 대조를 이룬다. 전시 후 15년쯤 지났을 때 그녀가 내게 다음과 같이 밝혔다.

사실상, 나는 이 눈 장면이 열대 지방화만큼 중요하다고 느껴. 이렇게 눈에 집착하는 건 정말 처음이었어. 이것은 아마도 너와 마찬가지로 나 또한 눈이 일상인 삶을 살았기 때문일 거야. 그러나 이제 나는 그 아름다움과 함께 동반될 수 있는 믿을 수 없는 흥분을 발견했어. 그것은 또한 로베르트 발저와 눈이 가졌던 의미를 생각하게 해. 그의 마지막 겨울 산책은 눈 덮인 풍경일 거야.

1956년 크리스마스, 발저는 수십 년 전부터 수용되었던 정신 병원 근처의 눈밭에서 심장 마비로 사망했다. 곤잘레스포에스터의 전시

오프닝 때 바깥에는 눈이 내렸다. 오프닝에는 또 다른 흥미로운 일이 일어났다. 로베르트 발저의 손자가 방문한 것이다. 그러나 그에게는 손자가 없었으니, 영문을 알 수 없는 일이었다. 그는 토리노 출신의 사업가였는데, 자신의 할아버지에 대해 연구 중이라고 말했다. 우리는 그를 저녁 식사에 초대했고, 그 후 그가 로베르트 발저라는 동명이인의 손자라는 것이 밝혀졌다. 또 다른 로베르트 발저는 이 지역 출신으로, 특정한 볼펜을 발명한 사람이었다.

나는 시각 예술의 모든 관계 중에서, 특히 문학과의 관계가 최근 몇 년 동안 무시되었다고 생각한다. 예술과 음악, 예술과 패션, 예술과 건축 등과의 <연계>는 그 어느 때보다도 강하며, 나는 항상 이런 연계 속에서 일해 왔다. 하지만 문학과의 <연계> 전체는 빠져 있고, 나는 이 연계에 대해 계속 작업 중이다. 내게 있어 그것은 언제나 로베르트 발저와 순수 미술 사이의 대화에서, 그리고 예술과 다른 어떤 것의 사이에서 보다 더 큰 관계를 만든다.

발저 박물관의 일을 하면서 나는 1992년 니체 하우스 실스 마리아에서 게르하르트 리히터와의 첫 전시를 기획했다. 내가 17살이던 1985년 쿤스트할레 베를린에서 있었던 리히터의 전시 오프닝 때 그를 처음 만났고, 이후 나는 쾰른에 있는 리히터를 주기적으로 방문했다. 실스 마리아에서 그를 자주 만났고 우리는 때때로 위대한 철학자 니체가 몇 번의 여름을 지내면서 『차라투스트라는 이렇게 말했다』를 쓴 니체하우스에 갔다. 리히터는 실스 마리아, 특히 마을 위쪽에 있는 알프스 산맥에서 많은 사진을 찍고 그 위에 그림을 그리곤 했다. 그래서 우리는 니체하우스에서 그가 겹쳐 그린 사진을 전시한다는 생각했다.

이는 또한 리히터가 개별 작품으로 겹쳐 그린 사진을 보여 준 첫 사례였다. 사진들은 전시 장소인 엥가딘의 알파인 풍경 주변 지역에서 촬영되었고, 작은 포맷으로 니체 하우스의 기존 인테리어에 매우

조심스럽게 놓였다. 리히터의 실스를 겹쳐 그린 사진을 볼 때, 눈은 한 화면 속 붓 터치에서 사진적 이미지 모두를 넘나들기 때문에, 구체적인 것이 추상적이 되고 추상적인 것이 구체적이 된다고 말할 수 있다. 이는 회화와 사진 사이의 진정한 대화다.

1980년대 후반 첫 겹쳐 그린 사진 작업 이후, 리히터는 점점 더 이 테크닉에 사로잡혀 왔다. 그의 카탈로그 레조네에 수록된 가장 초기 사례는 1986년 작업이다. (페인트의 특징적인 줄무늬를 남기는) 스퀴지와 붓을 모두 사용하여 겹쳐 그린 대형 사진 인화들이다. 1987년과 1988년에 리히터는 단지 몇 장의 작은 규격 사진에 겹쳐 그렸다. 그리고 1989년 그는 새로운 강도로 이 테크닉을 확장하고 연구했다. 초기의 많은 <겹쳐 그린 작업들>은 리히터가 실스 마리아를 정기적으로 방문했을 때 촬영한 모티브를 사용하여 만들었고, 그중 일부는 그의 책 『아틀라스』에 포함되어 있었다. 『아틀라스』를 보며 시간의 페이지를 넘기면서, 곧 푸른 하늘을 배경으로 알프스 산맥의 광활한 산자락을 찍은 여러 면들과 마주한다. 이는 동일한 형식인 겹쳐 그린 첫 작업이 갑작스럽고 놀랍게 뒤따른다. 페인트의 줄무늬 모양은 부분적으로 풍경을 흐리게 하지만 또한 가파르고 앙상한 절벽 면도 떠올리게 하고, 이미 이 초기 단계에서는 사진적 모티브와 오일 페인트 사이에 눈에 띄는 긴장도 있다.

리히터는 업무 일과가 끝날 때 종종 이런 겹쳐 그린 사진들을 제작했다고 내게 말했다. 그는 대형 추상 회화 중 하나를 완성한 후 넓은 스퀴지에 아직 남아 있는 유화 물감을 사용하곤 했다. 사진 인쇄는 일반적으로 스냅사진의 표준인 엽서 형식으로 되어 있으며, 대개 스튜디오에는 다양한 모티브가 담긴 사진 상자가 있어서, 그가 마음대로 남은 페인트와 일치하는 이미지를 선택했다. 그는 겹쳐 그리기를 위해 다른 기술을 사용한다. 사진 위에 페인트를 스퀴지로 눌러 가로지르며 발라 사진 위에 페인트의 줄무늬 결이 남도록 했다. 오일 페

인트가 그 위에 줄무늬를 남기게 한다. 때때로 마치 모노타이프를 만드는 것처럼, 그는 사진을 페인트 위에 뒤집어 두고 이를 다시 들어올린다. 실스의 사진과 같은 특정 경우에 리히터는 사진에 페인트를 튀겼고, 다른 경우에는 나중에 작은 주걱으로 페인트를 더 많이 칠한다.[c]

어떤 사진들은 단지 약간의 페인트만 칠했고, 어떤 사진들은 거의 전부 페인트로 뒤덮는다. 이 겹쳐 그린 작업에 사용된 이미지는 예술 사진이 아니라 누구나 찍을 수 있는 아주 평범한 사진이다. 리히터가 집, 스튜디오에서 또는 걷거나 휴가 중 또는 여행하며 촬영한 가족, 친구, 미술계의 동료들의 초상이다. 연중 내내 촬영한, 숲과 산, 호수와 해변 같은 모든 종류의 풍경들이며, 건물 내부와 외부의 일상적인 모티프들이다.

1839년 사진술의 발명 이래 화가들은 이 새로운 이미지 테크놀로지에 사로잡혀 왔다. 외젠 들라크루아Eugène Delacroix는 다게레오 타입을 만드는 수업을 들었고, 1851년 엘리오그래피 협회의 창립 멤버가 되어 1850년대에 모델의 사진을 인물화의 바탕으로 다양하게 사용하였다. 귀스타브 쿠르베 또한 사진을 원 자료로 사용했고, 1860년대 후반부터 파도를 그린 그의 그림 중 일부는 특히 구스타브르 그레이Gustave Le Gray가 촬영한 파도 사진으로 새로운 회화적 매체에 대한 그의 관심을 명백히 했다. 에두아르 마네는 「황제 막시밀리안의 처형」을 위해 멕시코 황제 사형 집행 시 총격을 촬영한 사진과 언론 보도를 사용했다. 사진은 남미의 한 소식을 파리로 가져왔다. 마지막으로 에드가르 드가가 사진에 페인트로 흔적을 남기는 사진마저 있는데, 그것이 아무리 무작위일지라도 리히터가 초기에 자료로 사용한 사진들에 그린 그림들을 작게나마 연상시킨다.

20세기에 이미지 테크놀로지의 중요성이 계속 증가하면서, 사진과 그림 사이에 셀 수 없이 다양한 연결들이 생겨났다. 영감과 모티

브의 원천으로서, 그리고 보조로서 사진은 화가의 스튜디오에 자리를 잡았다. (프랜시스 베이컨 같은 한 명을 언급하듯이) 다양한 예술가에 속하는 스튜디오의 사진 속 벽과 바닥은 종종 잡지와 신문에서 잘라 낸 사진과 이미지가 흩어져 있고, 일부는 페인트가 튀어 있었다. 어느 시점에서는 거의 필연적으로 사진과 추상 사이에 연결이 만들어지며, 단순히 예술 활동의 부산물일 뿐만 아니라 독자적인 예술 작업으로까지 이어질 것이다. 이런 연결이 갖는 예술적 잠재력과 주요한 중요성을 리히터가 확인하였고, 이는 분명 부분적으로는 그가 사진에 겹쳐 그리기 전 수십 년 동안 만들던 회화 작업들에서 이미 사진과 추상에 있어서 현실의 수준을 적극적으로 탐구하고 반성했기 때문이다. <우리가 경험해서 아는 것과 회화 간의 본질적인 유사성을 찾아내지 않고는 회화를 볼 수 없다>라고 리히터는 언젠가 내게 말했다. 그의 작업들은 끊임없는 변화와 변이를 허락하고, 요구하기까지 하는, 이질적인 모델이다. <놀라움은 늘 발생한다>고 그는 말한다. <실망하거나 즐거운 놀라움.> 그의 모든 작업은 회화의 스타일이든 세상의 이야기든, 절대적인 것으로 여겨지는 어떤 것에 대한 의심과 의구심으로 가득 차 있다. 그는 예술적 실천에 있어 우연성을 수용한다.

우리의 생각은 니체 하우스 전체를 점령하는 것이 아니라, 박물관의 틈새에서 매우 조심스럽게 작업하는 것이었다. 리히터는 또한 이 전시의 일부로 작은 책을 만들었다. 내게는 그 책이 단순히 전시의 부수적인 보조가 아니라, 일종의 공간이 없는 전시일 수 있다는 것이 분명해졌다. 우리가 전시명으로 불렀던 책『실스』는 리히터와 나 사이의 많은 텍스트적인 협업 중 첫 작업이었다. 또한 니체가『차라투스트라는 이렇게 말했다』를 쓴 방에서, 리히터는 방 전체를 비추는 미러볼을 바닥에 더했다. 공은 공간을 집중시켰고, 니체를 위한 방의 중요성을 형식적으로 불러일으키는 역할을 했다. 이 반사하

는 은색 공은 일종의 엄숙하지만 감성적이지 않은 제스처였다. 리히터가 다른 작업에 대해 말했듯이, 그것은 <성인이나 메시지가 없으며, 어떤 의미에서는, 예술조차 아니다>라는 내용을 담는다. 리히터와 실스 마리아 그리고 로베르트 발저를 통해서 우리는 예술과 세계를 상상하는 대안적 방법에 접근할 수 있다. 종종 특정한 인물, 특정한 장소와 세계관에 대한 직관적인 끌림은 누군가가 특히 이런 종류의 특이한 큐레이팅적인 기회를 받아들일 수 있게 한다.

멘토

미술관은 하나의 진실이며, 이 진실은 탐구할 가치가 있는 많은 진실들로 둘러싸여 있다.

-마르셀 브로타에스Marcel Broodthaers

뢰머브뤼케의 <열 병합 발전소> 또는 발전소의 북쪽 벽에 기대어 간신히 서 있는 한 사람이 있었다. 1990년 내 친구 피슐리와 바이스의 심부름으로 나는 프랑스와의 국경인 독일 서쪽의 자르브뤼켄에 왔다. 그것은 익살스러운 작업이었다. 발전소에서는 현대 예술가들을 초대해 설치물을 만드는 프로젝트를 진행했다. 피슐리와 바이스의 생각은 발전소에서 나온 초과 전력을 사용하여 유리 냉장고를 설치하고, 눈사람을 만드는 것이었다. 전기가 생산되는 한, 녹지 않는 정다운 눈사람이 전시될 것이다. 매력적인 방법으로 - 자연에 반항하는 힘을 만들어 내기 위한 - 발전소의 기능을 표현하는, 그들 작업의 전형적인 예였다. 그래서 나는 삐걱거리는 내 볼보 뒤에 눈사람을 싣고 - 정확히 말하자면, 피슐리와 바이스의 작품을 위한 일종의 테스트 마네킹인 눈사람 더미 - 자르브뤼켄으로 운전했다. 나는 이를 큐레이터 스태프에게 전달할 예정이었다.

나와 눈사람을 기다리던 사람은, 알고 보니 프로젝트의 큐레이터인 카스퍼 쾨니히Kasper König였고, 게르하르트 리히터가 늘 내게 만나야 한다고 말했던 인물이었다. 내가 태어난 1968년, 쾨니히는 스톡홀름의 근대 미술관에서 앤디 워홀 작업을 축하하는 전시를 큐레이팅했다. 1970년대 그는 노바스코샤 예술 디자인 대학에서 학생들을 가르쳤고, 독일로 돌아와 1980년대 <무력충돌>이라는 대형 미술관 전시를 조직했다. 그중 하나인 1981년 쾰른에서 열린 전시 <베스트 쿤스트>(서양 예술)는 이후 예술계가 더욱 세계화되고 투명

해지는 과도기적 순간을 만들어 냈다. 쾨니히가 대화에서 말했듯이 <전시 제목은 벨트 쿤스트(세계 예술)라는 단어에 대한 말장난이었고, 우리가 지금 구식으로 여기는 제국주의 이데올로기의 의식적 왜곡을 의미했다.> 20세기 후반을 장식할 예술적 중심지가 이동하는 형태를 구상하면서, <베스트 쿤스트>는 획기적인 선고의 끝을 알리는 기념비적인 마침표였다.

쾨니히는 문화를 다루는 총체적인 기획자이다. 독립 큐레이터로 그의 머릿속에 미술관을 가지고 다니지만, 쾰른의 루드비히 미술관 관장으로서 그는 한 기관의 제약 안에서 일했고 그 잠재력을 활짝 펼쳤다. 그는 미래를 건설하는 도구 상자로 과거를 끌어와 예술가들을 미술관에 상주시켜 세대 간의 대화를 만들어 낸다. 공동 큐레이터였던 클라우스 부스만Klaus Bussman과 함께 10년마다 가장 영향력 있는 공공 예술 프로젝트 중 하나로 뮌스터시 전역에 설치와 예술 작품 시리즈를 창시하면서, 공공 예술의 개념을 개척했다. 그의 개념은 예술이 가장 예상치 않은 곳에 나타날 수 있음을 깨닫게 해주었고 그는 내게 — 예술과 건축이 서로 얽힌 — 공간과 함께 일하는 법을 가르쳐 주었다.

쾨니히가 예술, 디자인과 건축의 학문을 연결하는 중요한 예술 학교인 프랑크푸르크 예술대학의 학장으로 있을 때, 그는 포르티쿠스라 불린 옆집 공간을 만들었다. 그것은 전시를 담아내는 작은 그릇에 지나지 않았지만, 그는 저마다의 방식으로 주변을 재해석하도록 다른 예술가들을 초대하여 그 안에서 마술을 만들었다. 그의 전시는 대부분 예술가들과의 대화에서 비롯되며, 그가 내게 가르쳐 준 중요한 교훈은 큐레이터의 업무가 자신의 이름을 새겨 넣기를 강요하는 것이 아니라 예술가와 대중 사이의 중재자가 되어야 한다는 것이었다.

우리는 이전에 잠깐 만났고, 이후 예술가 카타리나 프릿치 Katharina Fritsch의 오프닝 후 저녁식사에서도 만났다. 그러나

1990년 피슐리와 바이스의 눈사람 더미를 가지고 도착한 나는 처음으로 그와 길게 대화할 기회를 가졌다. 그는 결국 나의 가장 중요한 멘토 중 한 명이 되었다. 자르브뤼켄에서의 나눈 첫 대화에서는 우리는 책 이야기를 많이 했다. 쾨니히는 스톡홀름에서 워홀 전시를 위해 전설적인 도록을 편집했고, 이에 관해 우리는 길게 토론했다. 쾨니히가 스톡홀름의 근대 미술관에서 처음으로 같이 일했고, 이후 파리의 퐁피두 센터에서도 함께였던 그의 멘토 폰투스 홀텐에 대해서도 많은 이야기를 나누었다.

윌리엄 블레이크William Blake가 직접 만든 혁신적인 도판을 담은 책들이 보여 주듯이 수세기 동안 예술가들은 책을 만들어 왔다. 그러나 많은 예술가가 책을 그들의 <진짜> 작품에 대한 보완적이고 설명적인 보조가 아니라, 책 자체를 주요한 매체로 사용한 1960년대 이후, 예술가의 책은 현대 미술의 중요한 측면이 되었다. 쾨니히는 이런 가능성을 일찍 인식했고, 핼리팩스에서 학생들을 가르치는 동안 노바스코샤 예술 디자인 대학의 출판물을 편집했다. 그곳에서 그는 안무가 이본 라이너Yvonne Rainer부터 영화 제작자 마이클 스노Michael Snow, 작곡가 스티브 라이히Steve Reich에 이르기까지 획기적인 예술가들과 함께 많은 책을 출판했다.

자르브뤼켄에서 만난 후, 쾨니히는 내게 『퍼블릭 뷰』라고 불릴 앤솔로지를 위해 협력하겠느냐고 물었다. 다양한 예술가와 저자들에게 제목이 내포하는 주제에 관한 작품을 만들어 달라고 요청하고, 이에 대한 일종의 연보를 만든다는 생각이었다. 나는 프랑크푸르트에서 그와 함께 책 작업을 하기 위해 매주 여행을 했다. 그는 그곳 예술대학의 수장이었고, 나는 프랑크푸르트에 갈 때마다 그 학교에서 강의를 들었다. 우리의 책은 인쇄 매체를 통한 진정한 단체 전시와 토론의 일종이었다. 『퍼블릭 뷰』를 만드는 과정에서 쾨니히와 나는 회화의 어려운 지위(오늘날까지 계속 회화의 죽음이나 부활에 대

한 예언을 불러일으키는 예술계의 논쟁) 때문에 충격을 받았고, 우리는 함께 화가들의 전시를 개념화했다. 그렇게 공동 편집자로서 내 첫 책인 『퍼블릭 뷰』를 완성했다. 그 이후 우리가 <깨진 거울>로 불리게 된 비엔나 축제를 위한 전시를 조직하면서 나는 프랑크푸르트를 더 자주 방문했다.

처음으로 나는 주요한 기관을 위한 대형 전시를 기획하고 있었다. 전시 공간은 수천 평방미터였고, 이는 엄청난 크기의 공간을 가장 잘 사용할 수 있는 방법에 대한 질문을 제기했다. 쾨니히와 나는 많은 큐레이터들이 회화를 전시하지 않으려는 시기에 회화에 대해 연구를 수행하고 싶었고, 마리아 라스니그Maria Lassnig, 딕 벵트손 Dick Bengtsson 또는 라울 데 키저Raoul de Keyser 같은 마땅히 받아야 할 조명을 아직 받지 못했던 몇몇 선구적인 예술가들의 작은 회고전을 만들었다. 역사적 연구 방법에 따라, 우리의 도록은 예술가들을 생년월일에 따라 연대순으로 나열했다. 이렇게 큰 전시를 처음 열게 된 것은 나로서는 중요한 경험이었다. 베트남의 지압 장군 General Giap이 말했듯이, <영토를 얻으면 집중도가 떨어지고 집중도를 얻으면 영토를 잃는다.>[d] 큰 전시를 열었을 때, 영토를 얻으면 집중도를 잃을 위험이 있다는 것을 나는 깨달았다. 그럼에도 불구하고 대형 전시가 갖는 임계량은 매우 매력적이다. 한 번 방문해서 볼 수 없는 작업들이 더 많고, 보통의 전시보다 훨씬 많은 접촉면이 생긴다. 그러나 수천 평방미터를 채우기 위해 함께 일해야 한다는 것 역시 갑작스러운 충격이었다.

<깨진 거울>은 연관성의 구조나 논점에 대한 지시 없이 다양한 화가들을 한데 묶으려는 시도였다. 전시는 우리가 회화에 대해 만들어 내는 에세이 같은 논쟁의 무대가 아니라, 가능성들의 불연속적인 집합체였다. 물론, 거울은 미메시스에 대한 서양 전통의 궁극적 상징, 또는 삶의 표현이다. 20세기 후반까지, 회화는 다른 미디어에 의해 순수 예

술 중 그 역사적 명성을 도전받으며, 그 기능이 대체되었다는 점에서 깨진 거울이었다. 그럼에도 불구하고 그것은 <포스트 미디엄> 조건 안에서 불안정하고 일관성이 없는 방법으로 지속되었다. 그래서 우리는 할 수 있는 한 가장 광범위하게 화가들을 초대했고, 결국 43명의 화가들이 그린 3천 점의 회화로 전시가 구성됐다.

그중 한 가지는 특히 놀라웠다. 오스트리아의 화가 마리아 라스니그와의 긴 대화 시리즈를 시작했다. <깨진 거울>에 전시된 훨씬 더 젊은 작가들의 작품들 중에서, 라스니그의 작품은 놀랄 만큼 빛나는 힘을 지닌 것처럼 보였다. 그녀의 회화는 일종의 전시 안의 전시가 되었다.

우리가 <깨진 거울>를 준비하면서, 나는 또한 중요한 큐레이팅 멘토인 수잔 파제Suzanne Pagé와 일하기 위해 정기적으로 파리로 여행을 했다. 파제는 파리 시립 현대 미술관의 관장이었고, 크리스티앙 볼탕스키가 나를 그녀와 그녀의 큐레이터인 베아트리체 파렝Béatrice Parent에게 소개했다. 쾨니히가 책과 대형 전시를 만드는 법을 가르쳐 주었다면, 파제는 내게 미술관을 운영하는 법을 가르쳐 주었다. 그녀는 시립 현대 미술관을 실험실로서, 기억의 수호자로서의 역할을 함께 하도록 운영했다. 그녀는 모던한 시기의 예술가들 ─ 예를 들어 자코메티Giovanni Giacometti, 보나르 또는 피카비아 Francis Picabia ─ 을 조망하는 역사적인 전시를 조직했지만 항상 현대적인 반전이 있었다.

파제는 루이즈 부르주아, 한네 다보벤Hanne Darboven, 시그마 폴케Sigmar Polke, 토마스 쉬테Thomas Schütte, 그리고 압살론 Absalon까지 파리에 많은 중요한 개인전을 기획했다. 또한 <30년대 유럽>에서 유럽의 1930년대에 관한 전시와 같이, 주제별로 조직된 혁신적인 그룹 전시를 만들었다. 애니메이션, 연구와 대면 인스티튜트인 라르크L`ARC의 관장직을 시작했고, 현재 파리 시립 현

대 미술관을 현대 미술의 더 넓은 범위로 개방하는 책임을 맡게 되었다. 그녀의 임무는 보다 폭넓은 관객들이 미술관을 방문하도록 장려하는 것으로, 이는 <고급> 예술이 취향의 형태로 문화 엘리트들의 신호 전달 시스템으로 기능한다고 주장했던 피에르 부르디외Pierre Bourdieu 같은 인물들의 사회학적 비평에 대한 대응이었다. 이런 경향에 대응하기 위해 파제는 외부 예술의 전시를 개척했고, 시각 예술이 음악, 영화, 시에 더 가까이 다가가도록 노력했다.

무엇보다 파제가 감독한 시립 현대 미술관은 예술가들에 의한, 그리고 예술가들을 위한 미술관이었다. 그녀는 예술가의 눈이 보이지 않는 상관관계와 대응관계를 늘 드러낼 것이라고 믿으며, 역사적인 전시에서조차 늘 현대적인 실천가들을 참여시켰다. <미술관의 역사>라는 그녀의 전설적 전시에서처럼, 파제는 예술가에게 미술관의 컬렉션에서 흥미를 끄는 지점을 들여다보고, 이런 발견을 바탕으로 프로젝트를 만들 것을 요청했다. 따라서 그녀는 시립 미술관의 기능을 아카이빙하는 동시에 창조적으로 만들어 내는 것을 극대화했다. 파제는 라틴어와 그리스어를 공부한 후, 소르본에서 17세기 고전 회화를 공부했다. 이러한 배경을 통해 그녀는 과거와 현재를 서로 상반되게 비교하는 것이 아닌, 오히려 영감을 받아 큐레이션을 통해 상호작용을 이끌어 냈다. 1968년 5월 파리에서 일어난 68 혁명의 산물로, 그녀는 새로운 통합을 만들어 내고 새로운 관객들을 미술관에 초대하고자 했다.

여러 해 동안 큰 기관을 운영해 온 파제는 부엌, 수도원의 도서관, 니체 하우스, 호텔 크론 레스토랑 같은 곳에서 내가 진행해 온 작은 전시의 경쾌함에 관심이 있는 것 같았다. 그녀는 내게 시립 미술관의 사이 공간을 위한 프로젝트를 해달라고 부탁했다. 나는 가장 예상하지 못한 곳에서 일어날 것이라고 로베르트 무질이 말한 예술의 미래에 대한 생각을 떠올리며, 대형 기관 내부에서 급진적 실험을 하는

소규모 실험실, 그것이 갖는 경쾌함에 몹시 흥분했다. 과제의 요청으로, 나는 <이주하는>이라 부르는 일련의 전시를 발전시켰다. 1년에 몇 번 프로젝트를 개발할 예술가를 초대했다. 첫 번째 단계에서 미술관과 함께 격렬한 논의 속에서 어디서 어떤 형태로 개입할 것인지 결정을 했다. 그러나 개입의 지점은 결코 미리 결정되지 않았다. <이주하는>은 대형 기관 안에서 이동 가능한 플랫폼을 만드는 시도였다. 수천 평방미터를 점령하라는 평소의 압박 없이, 생각들이 시험될 일종의 공공 연구실이었다.

자신의 파리 아틀리에에서 세잔, 피카소, 마티스와 많은 다른 예술가들의 작품들을 모으고 전시한 거트루드 스타인은, 자신이 문화의 <묘지>라고 부른 미술관이 과연 현대적일 수 있는지 질문한 적 있다. 수잔 파제에게 그 답은 <그렇다>였다. 그녀에게 미술관은 과거 시간의 보고로 그리고 미래적 실천을 위한 실험실로 이중의 기능을 수행할 수 있었다.

<이주하는> 전시 기간 동안 예술가들과 협력함으로써, 나는 젊은 큐레이터로서 내 커리어에서 발생하는 어떤 것을 형식화하는 방법을 찾아냈다. 그것은 대형 미술 기관과 일상생활의 맥락 속 특이한 장소에서 일어나는 전시 사이의 진동이었다. 기관만이 미술의 공식적인 역사가 쓰이는 곳은 아니지만, 미술관은 가장 많은 관객을 끌어들이는 곳이다. 대중 관객에게 다가갈 표현의 지점이다. 또한 컬렉션은 현대적 실천과 다시 결합하고 재활성화됨으로써, 살아 있는 아카이브를 제공한다. 한편, 일상의 전시는 다른 실험의 기회를 제공한다. 크고 작은 공간 사이의 내 실천에서 변증법적 방식은 뚜렷해졌다. <깨진 거울>을 큐레이팅했던 경험은, 내가 처음으로 부엌에서 전시했던 양식처럼 매우 작은 공간으로 돌아가게 했다. <이주하는>에서는 크고 작은 기관과 침투, 미술관과 실험실을 가지고 놀이할 수 있었다.

이 시리즈에 초대했던 첫 번째 예술가 중 한 명은 더글러스 고든이었다.[e] 그는 곧 영화와 시간에 대한 실험으로 국제적으로 유명해졌다. 예를 들어, 그의 가장 유명한 작품은 히치콕Alfred Hitchcock의 영화 「사이코」를 24시간의 속도로 렌더링하여 프로젝션한 작업이다. 고든은 시립 미술관에서 <이 단어들을 읽는 순간부터, 파란/갈색/녹색 눈을 가진 사람을 만날 때까지>라는 텍스트 작업을, 벽화로 그리고 미술관의 전화를 사용할 때 들리는 메시지로 설치했다. 벽화를 읽는 방문객, 또는 전화를 거는 사람을 마주할 때, 예술 작품으로 적절한 눈 색깔을 가진 사람과 만나는 것 사이의 시간을 <하이라이팅>하면서, 텍스트 조각은 방문객이 지각하는 공간을 점령한다. 예술가는 자신의 작업을 미술관의 공식적인 갤러리 공간 밖으로, 데카르트적 공간 밖으로, 물리적인 공간 밖으로 옮겨 가고 있었다. 무질이 이 지점에 감사했을 것이라고 나는 믿는다. 이것은 가장 예상하지 않은 공간에 놓인 예술이다.

곧이어 <이주하는> 시리즈의 일부로, 예술가 리크리트 티라바니자Rirkrit Tiravanija는 관찰과 참여 사이의 경계를 관심 분야로 삼았다. 티라바니자는 누구나 차나 커피를 만들 수 있는 작은 키친을 역사적인 컬렉션과 현대 미술 갤러리 사이의 계단 통에 설치했다. 사람들은 그것이 예술 작업이라는 것을 인지하지 못한 채, 그 존재에 익숙해졌고, 작업이 철수되었을 때에만 알아채는 흥미로운 현상이 이어졌다. <이주하는> 프로젝트의 많은 작업에서 비가시성은 유사하게 확인되었다.

내 세대의 많은 예술가들에게 영향을 준 펠릭스 곤잘레스토레스Felix Gonzalez-Torres는 갤러리와 미술관과 그 관람객의 관계를 바꾸었다. 내가 그를 <이주하는>에 참여하도록 초청했을 때, 그는 미술관의 방문 구역에는 작품을 아예 설치하지 않기로 했다. 대신 그는 마이클 애셔Michael Asher와 같은 초기 예술가들의 맥락의 개

입에 영감을 얻었는데, 그의 작업들은 그것이 제작된 특정한 맥락의 역사에 대한 반응이었다. 곤잘레스토레스는 차례로 미술관의 모든 사회적 공간에 침투하는 데 관심을 가졌다. 그는 미술관 입구에 광고 판을 걸었고, 뉴욕 현대 미술관에서도 동일한 작업을 했다. 그는 또한 근처 시장에서 꽃병과 꽃을 구입해서 미술관 사무실에 꽃다발을 놓았다. 방문객들은 보통 사무실 구역에 접근할 수 없었기에 이 작업을 보지 못했을 것이다. 단지 직원들만이 미술관 환경에 대한 이런 변화를 경험했다.[f]

파제와 쾨니히를 위해 일하면서, 나는 고인이 된 요제프 오트너 Josef Ortner와 카트린 메스너Kathrin Messener를 만났고, 이들은 비엔나에서 인쇄물, 텔레비전, 광고판 또는 인터넷에서의 전시를 위한 모바일 플랫폼 <미술관 진행 중>을 설립했다. 그들은 예술가가 선택한 예술의 형태와 매스미디어 안에서 전시를 만들어 내는 것에 개입할 수 있었다. 그들은 교육 문화부와 오스트리아의 일간지 『스탠더드』와 협력하여, 예술가들에게 정기적으로 출판하는 공간을 제공했다.

나는 <미술관 진행 중>에 대해 읽었고, 알렉산더 도르너의 많은 아이디어들을 보여 주는 기획에 매혹적인 지점을 발견했다. 그것은 또한 예상치 못한 곳에서 전시를 만들고 싶다는 나의 열망을 반영했다. 그러나 오트너와 메스너는 지하철, 전파, 잡지와 같이 도시와 세계를 순환하는 네트워크로서 <뉴 미디어>라는 보다 인기 있는 공간들을 사용했다.

우리는 그들의 아이디어에 대해 더 논의했고, 1993년 <미술관 진행 중>을 위한 일련의 프로젝트 큐레이팅을 시작하기로 합의했다. 나는 우리의 첫 번째 프로젝트 중 하나로, 알리기에로 보에티가 오랫동안 열망했던, 오스트리아 항공을 위한 작업을 제작할 수 있도록 도왔다. 카스퍼 쾨니히와 함께 에드 루샤Ed Ruscha를 초대하여 컴퓨

터 보조 설계를 통해 대형 패널로 인쇄한 두 개의 거대한 사진을 만들었다. 10미터 50미터 크기의 이 사진들은 <깨진 거울> 전시 기간 동안 비엔나 쿤스트할레의 외벽을 장식했다. 이 작품은 <미술관 진행 중>의 주제인 그려진 작업의 진정성과 기계적으로 재생된 작업의 인공성을 쉽게 구분 짓는 것에 질문을 던졌다. 그래픽 디자인에서 시작해서 캘리포니아에서 빌보드 화가로 일했던, 미국에서 첫 주요한 개념 예술가 중 한 명인 루샤의 사진은 적절했다.

펠릭스 페네옹과 칼턴 팰리스 호텔

파리에서 일하는 동안 프랑스 비평가, 편집자, 컬렉터이자 아나키스트인 펠릭스 페네옹에 대한 조안 할페린Joan Halperin의 매혹적인 전기를 발견했는데, 이 전기는 내게 또 다른 영감을 주었다. 페네옹의 첫 직업은 점원이었다. 1861년 토리노에서 태어난 그는 정치적 혼란과 냉소주의 시대에 버건디에서 자랐으며, 어린 나이부터 아나키스트이자 공산주의자로서의 관점을 발전시켰다. 12살 때 <죽을 의지가 있는 자들을 위한 사회>를 시작했다. 학생으로서, 그는 경쟁적인 시험에 통과하여 파리 전쟁 사무소에 취직했다. 그는 그곳에서 13년 동안 일했고, 결국 사무장이 되었다. 페네옹은 여가를 활용해 『리브레 리뷰』라는 영향력 있는 <작은 잡지>를 만들었다. 편집자 겸 평론가로서 베를렌, 랭보, 말라르메 같은 상징주의 시인과 실험적인 시의 선구자들의 작품도 출판했다. 페네옹에게 있어서 문학과 시각 예술은 분리할 수 없을 정도로 상호 연관되어 있으며, 그림을 텍스트로 <읽는> 새로운 현대적 해석 방식을 발전시킨 그의 공로가 인정된다.

페네옹은 아방가르드 시인과 예술가 사이의 가교였고 중요한 동맹이었다. 말라르메가 <그를 만나는 것을 즐기지 않는 사람은 아무도 없었다>라고 했듯이 그는 세련되고 카리스마 있는 인물이었다. 예술에 관한 글을 쓰고 상징주의 운동의 필수적인 부분이 되는 동안, 페네옹은 화가인 조르주 쇠라Georges Seurat와 긴밀한 접촉을 하게되었다. 그 후 그는 이렇게 말한다. <나는 쇠라의 예술을 「아스니에르의 물놀이하는 사람」에서 발견했다. 비록 내 반응을 기억하지는 못하지만, 나는 이 장면의 중요성을 완전히 깨달았다. 논리적 결과였던 작품은 놀라움이라는 색소에 물든 내 기쁨 없이 뒤따랐다.> 그후, 페네옹은 쇠라가 더 많은 대중들의 관심을 끌기 위해 노력했다.

많은 비밀을 간직한 인물인 페네옹은 그의 대부분의 노력, 아마도 가장 악명 높은 그의 아나키스트 정치 활동을 은밀히 실행했다. 1894년 그는 상원의원과 부자들이 즐겨 찾던 파리의 레스토랑 푸아요를 폭격했다는 혐의를 받았다. 폭탄 테러로 죽은 이는 없었고, 다음 재판에서 무죄 판결을 받았지만, 경찰이 그의 사무실에서 기폭 장치 캡을 발견했다는 것을 포함한 많은 일화가 있다. 그러나 페네옹은 정치를 넘어서도 수수께끼 같은 존재였다. 12개 잡지의 창간인, 『라 르뷔 블랑슈』와 『르뷔 앵데팡당트』의 편집자, 제임스 조이스James Joyce의 첫 프랑스 출판인, 제인 오스틴의 번역가인 그는 절대 자서전을 만들지 않았다. 필명으로 종종 서명한 에세이에도 자신에 대한 글을 쓰지 않았고, 그림자로 남기를 원했다. 대표적인 글쓰기 프로젝트는 1906년 파리 신문 『르 마르탱』을 위해 익명으로 쓴 3줄짜리 뉴스 칼럼 <레 브레브>였다.[g]

　1910년 이후, 페네옹은 앞서 그의 비평에서 옹호했던 많은 동일한 예술가들의 작업을 홍보하면서, 베르하임죈느 갤러리에서 그림을 팔았다. 그는 방문 세일즈맨의 아들이었고, 그의 인생에서 여행은 그의 많은 신분과 직업들을 반영했다. 페네옹은 몇 개의 중요한 전시를 기획했음에도 공직을 거의 맡지 않았고, 개인의 명망에는 무관심했다. 그 무관심 그리고 그의 비선형적이고 불연속적인 전기는, 많은 사람들이 증명했음에도 불구하고 그가 세기말적인 예술적 문화에 미친 영향력을 추적하기 어렵다는 것을 의미했다. 역사학자 할페린이 자신의 전기를 위해 그 파편들을 되찾았기에, 우리는 그녀에게 많은 빚을 졌다. 그의 다양한 기획에서 페네옹은 주변 사람들에게 항상 촉매 역할을 하는 것처럼 여겨졌는데, 이는 그가 큐레이터의 임무를 묘사할 때 사용한 화학 용어였다. 화학에서와 같이, 역사에서도 촉매는 사라진다.

　페네옹에 관한 할페린의 책 중 한 구절이 내 작업에 직접적인 영향

을 주었다. 이는 쇠라가 「서 있는 모델」이라는 작은 그림을 보내면서 묘사한 구절이다. 페네옹은 이 작품이 <가장 고귀한 미술관들을 명예롭게 할 것>이라고 말했고, 이 그림은 그의 가장 소중한 소유물이 되었다. 그는 같은 시리즈인 「앉아 있는 모델」과 「등을 보인 포즈」를 그린 캔버스 두 개를 담을 작은 벨벳 케이스를 만들었다. 그는 1891년 쇠라가 죽은 후 그 작품들을 샀고, 그가 파리를 떠날 때마다 그의 조끼 안주머니에 그 작품들을 가지고 다녔다. <품위 있고 평온하며 형언할 수 없이 탁월한 쇠라의 작품 스타일은, 가장 보행자적인 호텔 방을 삶으로 가득 채웠다.> 페네옹이 호텔 방에서 만든 쇠라의 이동하는 개인적인 전시라는 이미지는, 칼턴 팰리스 호텔 방에서 열린 내 초기 파리 전시 중 하나에 영감을 주었다.

이 전시는 진화의 원칙을 따랐다. 개막 후 변하지 않는 정적인 전시와는 대조적으로, 새로운 작품들이 끊임없이 추가되었고 예술가들은 처음 전시했던 작업을 다른 작업으로 종종 교환했다. 처음에는 내 호텔 방이 비어 있었지만, 조금씩 작업들이 쌓여 갔다. 처음에 나는 아네트 메사제의 박제된 동물들과 함께 잠을 자야만 했다. 글로리아 프리드먼Gloria Friedman, 베르트랑 라비에Bertrand Lavier 그리고 레이몽 앵스Raymond Hains 모두 그곳에 머물렀고, 그들 중 몇몇은 30년 동안 호텔에 살면서 영구적인 거주자가 되었다.

옷장에서도 그룹 전시가 있었다. 나는 옷을 입어 볼 방문객을 초대했다. 도미니크포에스터는 화장실을 노란색 방으로 바꾸었다. 나는 또한 온 카와라On Kawara가 1960년대 중반에 그 호텔에 머물며 드로잉을 했다는 것을 발견했고, 그 작업을 빌려 전시에 소개했다. 한스 피터펠트만은 개인적인 사진 아카이브로 가득 찬 여행 가방을 기증했고, 크리스티앙 볼탄스키는 사진 앨범을 보냈다. 이스라엘 조각가 압살론의 무음의 폐쇄 공포적인 비디오테이프가 TV에서 계속 나왔다. 피슐리와 바이스는 라디오를 녹음한 것을 반복적으로 틀

어 달라고 했고, 9월 방문객은 7월의 열파에 대한 시기가 맞지 않는 라디오 기상 예보에 혼란을 느꼈다.

안드레아스 슬로민스키Andreas SLominski는 큐레이터에게 가하는 일종의 벌로, 내가 매일 수행해야 하는 지시문을 팩스로 보냈다. 몇몇 지시문은 매우 개방적인 것이어서, 해석의 자유를 크게 허용하거나 심지어 장려했다. 첫날, 지시문은 단순히 <꼬끼오 꼬꼬>의 독일어인 <키케리키>였다. 둘째 날에는 <거짓말하라(예술가 이름을 바꾸다)>라고 쓰여 있었고, 나는 이 전시에서 예술가들의 라벨을 바꾸라는 것으로 해석했다. 7일째 되던 날, <일요일 바지에 샴페인 코르크>라는 지시문을 받고 나는 일요일 바지의 주머니에 독일 스파클링 와인 한 병의 코르크 마개를 넣어야 했다. 8일은 특히 어려웠다. 나는 방을 청소하는 사람을 청소해야 했다. (슬로민스키는 군 복무 중에 노인 요양원에서 근무했고, 그의 임무의 일부는 그들을 목욕시키는 것을 포함했다.) 12일째 되는 날, 나는 매 시간마다 한 양동이의 물을 창밖으로 던져야 했다.

20일째 되는 날, 나는 방을 환기하기 위해 축구공에서 모든 공기를 빼낸 다음 공을 창문 밖으로 던졌고, 다음 날 나는 공을 회수해야 했다. 22일째 되는 날, 지시문은 <나뭇잎 호텔을 위한 나뭇잎 손님>이었다. 이는 슬로민스키가 작업 중이던 프로젝트로, 나무 아래쪽에 있는 잎들을 다른 나무로 옮기는 것이었다. 아무도 이를 눈치 채지 못했다. 그다음 날의 지시문은 <이해할 수 없는 생각>으로, 모호함을 유지한 채 간단히 쓰여 있었다. 30일 차 지시문은 갓 칠한 벽을 요구했는데, 나는 아침에 페인트를 칠했고 몇몇 방문객들은 옷에 페인트가 묻어서, 일이 매우 복잡해졌다. 한 여성은 심지어 그녀의 코트를 손상시켰으니 나를 고소하겠다고 협박했다. 이것은 슬로민스키가 만든 함정이었다. 전시가 매일 바뀌었기 때문에, 사람들은 몇 번이고 다시 오곤 했고, 어떤 사람들은 심지어 슬로민스키가 내게 해달라고

부탁한 것을 보러 왔다. 그 행동들은 결코 공식적으로 발표되지 않았지만, 나는 안드레아스 슬로민스키의 작업이냐고 묻는 사람들에게 해명해야 했다. 어떤 사람들은 내가 어떻게 그 지시문을 실행하는지 그 방법에 대해 우려를 표하기도 했다. 어떻게 보면, 슬로민스키의 작업은 큐레이터를 항상 설치에 사용함으로써 상황을 반전시킨다. 8월 22일부터 9월 22일까지, 오전 10시부터 오후 6시까지, 나는 집주인, 큐레이터, 전시 수호자이자 안내자였다. 하랄트 제만이 아펜첼에서 산책하면서 내게 말했듯이 <큐레이터는 유연해야만 한다. 때로는 하인이기도 하고, 때로는 어시스턴트이기도 하며, 때로는 예술가들에게 그들의 작업을 발표하는 방법에 대한 아이디어를 주기도 해야 한다. 그룹 전시에서는 코디네이터가 되며, 주제 전시에서는 발명가가 되어야 한다.>[h]

보이지 않는 도시

어느 비 오는 수요일, 칼턴 팰리스 호텔 전시를 마치고 나서 페터 피슐리와 다비드 바이스로부터 전화를 받았다. 눈사람 더미를 운반하는 작업은 아니지만, 그들의 생각은 부엌과 호텔에서 했던 전시의 연장과 관련된 아이디어였다. 그들은 <당신이 알아야만 하는 장소가 있다>고 말했고, 미술관과 일상생활의 경계를 계속 탐구하는 과정 중에서 거부할 수 없는 프로젝트가 스스로 출현했다. 그것은 취리히의 하수도 박물관 스타드텐트와세룽이었다. 그들은 취리히의 하수구에서 필름을 촬영하는 도중 그곳을 발견했고, 도시의 하수관청과 협력했다.

하수도 박물관은 중세 시대부터 현재까지 화장실 역사를 자세히 설명한다. 그들은 뒤샹의 변기에 대한 언급 없이 화장실을 좌대 위에 설치한다. 공간에 이끌려 — 공적인 것과 사적인 것 사이의 문화적 차이점에 대한 역사에 있어 이보다 더 관련성이 있는 것이 어디에 있겠는가? — 나는 그곳에서 전시를 개최하는 문제를 해결하고자 취리히 시 정부와 접촉했다. 시 당국은 예술가나 나를 몰랐기에, 나는 처음부터 이 프로젝트를 설명해야 했고, 특이한 공간에서 있었던 내 다른 전시와도 연관시켰다. 그 자체로도 흥미로운 경험이었다. 다행히도, 그들은 우리와 협력하기로 동의했고 우리는 1994년 초 전시를 열었다.

전시는 <클로아카 맥시마>[6]로 이름 붙여진 대로, 모든 사람에게 직접적인 영향을 미치는 주제를 짚었다. 출발점이 하수구에 있는 관측 카메라의 실시간 사진들로 구성된 피슐리와 바이스의 비디오였음에도, 슈타텐트배세룽은 그 자체의 영구 소장품과 많은 연관성이 있었다. 도미니크 라포르테Dominique Laporte의 『똥의 역사』

6 Cloaca Maxima. 고대 로마 시대에 지어진 세계 최초의 하수 시스템이자 배수로.

에 따르면, 서구 사회에서 쓰레기는 점차 가정화되어 왔고, 따라서 공개되는 것이 금지되었고, 그 기점은 19세기 위생주의 운동이다. 라포르테는 (오물 터로서) 경제와 (모든 것을 여과하는 하수구가 있는, 순수의 장소로서) 국가 사이의 절대적 분열이 개인적인 것을 여전히 공적인 것과 분리시켰고, 그 경계를 강화한다는 이론을 세웠다.

이와는 대조적으로, 예술은 전환과 통로 안에 자리 잡고 있다. 예술은 사적인 것에의 공적 침입 그리고 그 반대의 경우를 위한 기회를 열어 준다. 배설물은 설득력 있게 사용되어 부정적 의미로부터 해방된다. 피에로 만초니Piero Manzoni의 「예술가의 똥」(각각 예술가의 똥 30그램을 담았다는, 봉인된 작은 캔)은 정확히 이런 종류의 연금술적인 변형을 즐기며, 캔당 가격이 금 30그램의 가격과 맞먹는 사실에 그 변형은 더 강화되었다.

존 밀러John Miller는 산술적 이미지와 구호를 만들어 냈다. 낸시 스페로의 폭탄 떨어지는 드로잉은 전투기와 헬리콥터를, 전 세계에 배변을 하면서 사람을 먹는 짐승으로 묘사했다. 오토 뮐Otto Muhl은 뒤샹의 소변기와 만초니의 캔을 반어적으로 결합한 배변 제단을 제안했다. 게르하르트 리히터는 화장실 휴지 롤을 그린 자신의 그림을 촬영한 사진을 보냈다.

슈타텐트배세룽은 작고 조용한 박물관이다. 보통은 한 달에 10명에서 20명만 방문하지만, 이곳은 우리 전시와 함께 갑자기 주목을 받았다. 이것은 다른 관객들의 혼합으로 이어졌다. 하수도 박물관 방문객들은 현대 미술을 보는 반면 다소 많은 예술 관객들은 이 <초현실적> 장소를 발견했다. 오프닝을 위해, 유니폼을 입은 하수도 기관의 직원들과 하수도 밴은 예술가들을 공항에서 데려오고, 공항에서 박물관으로 그리고 오프닝 이후 저녁식사 장소로 데려다줬다. 이는 예술과 삶뿐만 아니라, 매우 다르면서도 깊은 관련이 있는 박물관에서 일어난 예술의 창조적인 결합의 순간이었다.

런던 방문

런던 동부 푸르니에 스트리트 12번지에 있는 길버트와 조지 Gilbert & George의 집 벨을 누르는 것은 언제나 마법 같은 경험이다. 10대였던 내가 그들의 집을 처음 방문했을 때, 그들은 자신의 경력의 진화를 순례에 비유하면서, 존 번연John Bunyan의 『천로역정』이 인생을 새롭게 발견하려는 단호하고 끊임없는 욕구를 자극하는 본보기라고 말했다. 그 순례의 종착지는 아직 알려지지 않았기에, 구속력 있는 일련의 규칙을 전제로 한다. 길버트가 <더 좋거나 더 흥미로운 어떤 것. 꿈꾸는 세상은 예술에 있어서 특별한 것이다. 궁극적으로, 이는 예술가들이 항상 더 많은 것을 할 수 있는 이유다. 나는 이것을 정말 믿는다>라고 길버트가 말했다. 예술을 순례로서 바라보고 예술 순례를 예술로 만든다는 그들의 생각은, 이후로 줄곧 내 머릿속에 남아있다.

길버트와 조지의 「각성」은 132개의 격자 패널로 구성되어 있다. 그것은 오늘날 그들의 대표 전작이 된 듀오의 초기 대형 벽걸이 작업들 중 하나이다. 「각성」은 수십 년 동안 런던의 푸르니에 스트리트에 있는 그들의 스튜디오 근처에서 촬영한 예술가들과, 몇몇 남성 모델들의 흑백 사진에서 유래되었다. (작업에서 같은 모델이 나타나는 경우는 드물다.) 각각 다른 크기로 3번씩 등장하는 자신들의 반복된 이미지는 그리드의 중심을 차지하고, 다양한 포즈를 한 모델 이미지 양쪽에 비스듬하게 있다. 뒷면에는 11개의 분리된 머리들이 있는데, 이것은 당당한 규모로 확대되어 다양한 표현을 담는다.

「각성」은 여전히 놀라울 정도로 신선해 보인다. 시간을 초월한 듯 보인다. 나는 그들에게 그 이유를 물었고, 그들은 그것이 자신들의 모델을 선정할 때 적용하는 방법론 때문이라고 은연중에 말했다.

길버트: 모델을 언급하다니 의외군. 『하퍼스』와 『퀸』이 우리를 촬영하러 와서 우리 사진 속 모든 모델들이 왜 이렇게 최신으로 보이는지 알고 싶어 했거든. 그들은 구식 옷차림으로 보이지 않아. 완전히 트렌디한 요즘 사람들이라도 해도 믿겠어.

조지: 우리는 절대 사회적 감각을 가진 모델을 쓰고 싶지 않았어. 〈아, 그래, 이 사람은 은행장 아들이야〉 또는 〈이 사람은 진지한 학생이야〉라고 말할 만한 사람들 말이지. 우리는 항상 꽃을 사용하는 것처럼 모델을 사용하기를 원했어. 꽃들은 아름다움을 위해 있고, 사람들은 (넓은 의미에서) 인간성을 위한 것이니. 그건 섬세하고 이상한 일이야.

길버트: 우리는 그들을 〈계급이 없는 존재〉로 부를 수 있지.

「각성」 안의 이미지는 몬드리안의 유산을 암시하는 빨강, 파랑, 하양, 초록, 노랑이 함께 특징적으로 사용되었고, 그 유사성을 추상화하였다. 유토피아적인 기하학을 추구한 데 스틸De Stijl이나 신학적 영성을 형태로 비우는 것에 집착한 피에트 몬드리안과는 달리, 길버트와 조지는 스테인드글라스 창문에 탑재된 상징을 적절하게 전용하여 아이러니하고 모호하며 강렬한 그림을 만들었다. 그들은 내게 그 작업과 연관되어 다음과 같이 말한다.

우리는 항상 아침에 일어나는 것이 한 사람의 인생에서 가장 중요한 순간 중 하나라고 생각한다. 그것은 새로운 하루의 시작이다. 웨일스 사람들은 아침 일찍 일어나는 것을 〈아침 나무〉라고 부르는데, 왜냐하면 모든 남성들은 발기된 채 깨어나기 때문이다. 그리고 모든 섹스 상담사들은 발기에 문제가 있다면, 아침에 섹스를 하라고 항상 말한다. 사람들이 그날의 첫 아이디어를 떠올리는 순간은 모두 순수하다. 젊은 화가가 〈우리에게 무엇을 조언하겠는가?〉

라고 물으면, 우리는 늘 〈아침에 일어나, 눈을 뜨지 말고, 침대 가장자리에 앉아 오늘 내가 세상에서 가장 하고 싶은 말이 무엇인가?〉를 생각하라고 말한다. 그들은 보통 학생이기 때문에, 우리는 그들에게 〈선생님을 제쳐라〉고 말한다고 생각한다. 하지만, 사실, 컴퓨터를 가지든, 붓이나 연필을 가지든, 그냥 당신이 무엇을 하고 싶은지만 결정할 수 있다면, 무엇이든 괜찮다. 아침에 깨는 것은 심연을 응시하고, 우주를 들여다보는 것과 같다.

내가 그들의 집으로 처음 여행을 갔을 때 길버트와 조지는 나에게 과거의 런던 사람들의 집을 표시하는 아름다운 명판에 대해 가르쳐 주었다. 여행길에서 마주친 빅토리아 앨버트 박물관 근처 33 털로 스퀘어에서 나는 박물관의 창시자인 헨리 콜Henry Cole의 파란 명판을 발견했다. 나는 런던을 처음 방문했을 때 그것을 우연히 발견했다. 알고 보니 그는 매혹적인 인물이었고 전시 기획자들의 진정한 선구자였다. 콜은 V&A 뿐만 아니라 사우스 켄싱턴을 가득 메운 획기적인 문화 기관들을 많이 만들었다.

박물관의 설립자였던 그는 또한 공무 부장, 도자기 디자이너, 사회 개혁가, 예술 학교 시스템의 창시자 그리고 많은 국제 전시를 배후에서 추진한 인물, 가장 유명하게는 런던 하이드 파크에 새로 세워진 수정궁에서 열린 1851년의 <만국 박람회>를 추진한 인물이었다. 콜은 19세기 영국 행정가 중 거물이었고, 기관을 만드는 단계에서 성취될 수 있는 것들을 처음으로 입증한 사람 중 한 명이었다. 그 세기의 다른 위대한 성취자들처럼, 그의 업적은 눈부시게 다양하다.

1808년에 태어난 콜은, 서식스 최고의 사립학교 중 하나인 크라이스트 병원 기숙학교에서 교육을 받았는데, 이곳은 그와 같이 가난한 소년들에게 장학금을 지급한 유일한 학교였다. 그는 자서전에 그곳에서 받은 보잘것없는 식사와 가혹한 형벌을 묘사하면서, 오비디우

스Publius Naso Ovidius의「변신」을 능숙하게 낭독했음에도 수업에 돌아가기를 거부하자 심한 구타를 당했다는 등의 에피소드를 열거했다. 이러한 초기의 불복종들은 그의 앞으로의 삶을 규정하는 강인한 의지를 공고히 했다. 콜은 크라이스트 병원 기숙학교에서 유용한 것들을 많이 배우지 못했다고 느꼈지만, 그곳에서 숙련한 뛰어난 필력으로 인해 서기관으로서의 첫 직책을 얻는다. 어려서부터 그는 위대한 공리주의 철학자며 정부의 합리주의를 옹호하는 존 스튜어트 밀John Stuart Mill을 중심으로 한 그룹의 일부였다. 콜은 의회 기록과 보고서를 작성하며 다년간 공공 기록 서비스에서 근무했다. 동시에, 그는 사회 개혁에 찬성하는 에세이와 기사를 썼고, 신문에서 예술, 음악, 드라마에 대한 비평 글을 썼다.

1840년대 철도가 도시 사이의 거리를 축소할 때, 콜은 우주와 시간의 경험에 있어서 이 급진적인 변화를 탐구한 최초의 정기 간행물 중 하나인『철도 크로노클』에 글을 쓰고 편집을 했다. 글쓰기는 곧 그를 예술로 이끌었다. 콜은 어려서부터 그림을 그리고 음악을 연주했고, 미술관을 자주 방문했다. 그는 <펠릭스 서머리Felix Summerly>라는 필명으로 미술 비평과 이후 햄프턴코트 궁전과 같이 건축학적으로나 예술적으로 중요한 관광지의 안내서를 썼다. (당시는 공무원의 이름으로 출판하는 것이 금지되어 있었다.) 콜은 일련의 어린이 책들도 같은 필명으로 썼다.[i]

19세기 영국에서는 우리가 현대화로 인식하는 많은 일들이 벌어지고 있었다. 처음으로 산업적으로 생산된 물건을 사용되었고, 예술 협회와 같은 기관이 형성되어 예술과 디자인의 새로운 가능성을 촉진하였다. 콜은 여러 각도에서 이러한 기회를 만드는 데 깊이 관여하게 되었다. 그는 전시 제작자, 저자, 디자이너, 관료, 디자인과 특허법 개혁 옹호자였고, 이러한 이슈들을 모두 다루는 월간지『디자인과 제조업 저널』을 시작했다. 그는 예술 협회를 조직하는 원동력이

되었고 새로운 제조 공정에 대한 대규모 전시를 조직했다. 디자인, 테크놀로지, 저작권 관례가 급속하게 진보하는 시대였고, 전시는 이런 발달에 대한 정보를 유통시키는 일차적인 수단이었다. 콜의 모든 활동과 관심은 전시 제작으로 합쳐졌고, 그는 훗날 그를 빅토리아 시대의 유명한 인물로 만든 전시가 된 1851년 <만국 박람회>를 기획했다.

<모든 국가의 산업적 작업에 관한 대형 전시>라는 제목이 시사하듯, 콜의 야망은 세계적인 것이었다. 앨버트 왕자의 후원과 함께, 그는 최초의 대형 국제 축제로서 전시 아이디어를 떠올렸다. 콜은 하이드 파크로 전 세계 제조업체들의 가장 발전한 사례들을 가져오기를 열망했다. 향신료, 식품, 광물, 기계, 엔진, 베틀, 청동 조각, 플라스틱 예술 등. 그는 이 행사의 시작을 알리는 연설에서 다음과 같이 말한다. <요컨대, 런던은 평화적인 산업에 대한 지적인 축제를 통해 모든 세계에서 주인의 역할을 수행할 것입니다. 이는 사랑하는 여왕의 협조로 제안되었고 여러분 스스로가 후원했습니다. 전 세계에서 본 적이 없는 축제입니다.> 방문객들이 보러 온 공간의 절반은 영국 작품에 할애되었다. 콜은 나머지 반을 영국과의 교역량에 비례하여 해당 나라에 공간을 할당했고 결과적으로 이 전시는 영국과 세계와의 관계를 보여 주는 그림을 만들어 냈다.

콜의 관점은 모든 계층의 사람들을 환영하는, 현대적이고 민주적인 것이었다. 그는 헨델의 「할렐루야 합창」의 공연과 함께 박람회를 열고 닫으면서 음악까지 통합했다. 항상 낙관적인 개혁가였던 콜은 이 전시가 국가들 간의 더 큰 협력을 촉진할 것이라고 믿었다. 이는 세계를 국제적으로 이해하는 초기의 희미한 빛이었다. 또 다른 현대적 상황을 반영하듯, 전시 예산은 정부 보조금에서 나온 것뿐만 아니라 개인적으로도 모금해야 했는데, 콜은 2년 동안 기금 모금을 했다. 전시를 수용하기 위해 엄청난 속도로 세워진 건물은 현대 기술

의 또 다른 훌륭한 예였다. 수정궁으로 알려지게 된 그 공간은 563미터 길이와 7만 7천 제곱미터 규모로, 제임스 팩스턴James Paxton이 설계한 철과 유리의 디자인이었다. 그는 수천 명이 방문할 수 있고 철도 이용객들의 편의를 조기에 증진시키도록, 방문객들에게 할인된 요금을 제공할 것을 철도 회사에게 납득시켰다. 수정궁은 빅토리아적인 낙관주의 시대의 아이콘이 되었고, 대규모 공공 전시라는 새로운 문화 형식의 힘을 증명했다.

중세의 길드 행렬부터 오늘날의 비엔날레까지에 이르는 영국인들의 전시에 대한 뿌리 깊은 인식은 임시 공간에서의 순회 전시를 역사적 업적으로 만든 데에 기여했다. 19세기에 산업화가 도래하고 세계 무역이 증가하면서, 전시는 공산품의 다양성과 이를 제조하기 위해 발전된 기술들을 모아 보여 주는 방법이 되었다.

콜의 경력은 현대 민주적 기관과 기술 발전이 전시와 교환의 형태로 만들어졌을 때 왕성했다. 그는 계속해서 사우스 켄싱턴 지역 전체를 박물관, 학교, 협회 등의 구역으로 발전시켰고, 현재 빅토리아 앨버트 박물관이 된 사우스 켄싱턴 박물관의 초대 관장이 되었다. 이 모든 노력에서 그는 엄청난 양의 에너지와 역동성을 보여 주었다. 그는 단 한 번도 혼자 일한 적이 없었다. 그의 천재성은 대규모 협력 안에서 자신의 목표를 달성하기 위해 동맹과 반대자들 사이를 항해할 때 빛났다. 콜은 공무원 행정관인 자신의 역할을 너무나 능숙하고 효과적으로 수행했기 때문에, 그의 생이 끝날 무렵에는 아이들의 동요에서 따온 <올드 킹 콜>로 알려진 국보 같은 존재였다.

건축, 어버니즘[7]과 전시

　헨리 콜로부터 나는 큐레이팅이 어버니즘이 될 수 있다는 것을 배웠다. 왜냐하면 큐레이팅 또한 전시를 변화시키는 시도가 될 수 있기 때문이다. 이러한 이해는 내가 프랑크푸르트에서 카스퍼 쾨니히와 일을 할 때 더욱 통합되었고, 나는 그곳 예술대학에서 소규모 부속 건축학과 강의를 들었다. 이 강의들은 20세기에 걸쳐 예술과 교류해 온 주제에 대한 내 지적 욕구를 자극했다. 예술가 댄 그레이엄Dan Graham을 만났던 뉴욕 여행에서 나는 훨씬 더 고양되었다. 그는 건축에 관한 한 걸어 다니는 백과사전이었고, 예술과 건축을 섞은 형태의 파빌리온을 설계했다. 그레이엄은 로버트 벤투리와 데니즈 스콧 브라운의 『라스베이거스의 교훈』[8]을 시작으로, 내가 읽어야 할 건축가들의 책을 엄청나게 많이 소개했다. 또한 내겐 완전히 생소한 20세기 중반의 일본 건축가들에 대해 이야기해 주었는데, 그 후 몇 년 동안 나는 아시아와의 연계 지점을 이어 갔다.

　건축과 어버니즘을 접목한 나의 첫 프로젝트는 큐레이터 후 한루 Hou Hanru와의 협업으로 이루어졌다. 우리는 예술, 어버니즘 그리고 아시아의 대도시들에 대한 전시를 기획했고, 이를 <움직이는 도시들>이라고 불렀다. 후와 나는 1989년 장위베르 마르탱Jean-Hubert Martin이 큐레이팅한 획기적인 전시 <지구의 마술사>에 대해 이전부터 이야기했었다. 우리는 서양 큐레이터들이 그런 전시를 큐레이팅한다는 것이 무엇을 의미하는지 그리고 서양과 동양의 큐레이터 사이에 의미 있는 전후 소통이 있다면 얼마나 흥미로울지에 대해 논의했다. 그때 후 한루와 나는 아시아 전시를 함께 하기로 결정했다.

7 urbanism. 도시의 특징적인 생활 양식, 혹은 근대 이후 도시 계획 전반.
8 Robert Venturi, Denise Scott Brown, Steven Izenour, *Learning from Las Vegas*(Cambridge, Ma: MIT Press, 1972); 로버트 벤투리, 데니즈 스콧 브라운, 스티븐 아이즈너, 『라스베이거스의 교훈』, 이상원 옮김(서울: 청하, 2017)

우리는 1990년대 아시아의 도시들에서 새로운 형태와 창의성이 폭발한다고 느꼈다. 우리는 이에 대한 이론을 멀리서 공식화하기보다 직접 여러 도시를 방문하며 질문을 던졌고, 예술가들과 건축가들이 긴급하다고 여기는 사안에 이끌리게 되었다. 이는 하랄트 제만의 영향력 있는 1969년 전시 <태도가 형식이 될 때> 배후에 벌어졌던 과정과 유사했는데, 제만이 뉴욕에 있는 얀 디베츠Jan Dibbets를 방문했을 때 얀은 유럽과 미국에서 떠오르는 예술가들에 대해 이야기했고, 하랄트 제만은 차례로 그들에게 이끌렸다. 전시 제작은 유기적인 과정이다.[j]

1995년 초여름, <움직이는 도시들>을 리서치하던 중, 후 한루와 나는 로테르담에 있는 렘 콜하스Rem Koolhaas를 방문하려 했다. 하지만 그가 너무 바빠 만날 수 없었고, 다음 날은 주강 삼각주에 대한 연구를 계속하기 위해 홍콩으로 떠났다. <자네들, 우린 아시아에서 아시아를 이야기해야 해, 로테르담에서가 아니라. 내일 홍콩에서 봐!>는 그가 남긴 메시지였다. 후와 나는 그 말 그대로 받아들여 즉시 홍콩행 비행기 표를 샀다.

다음 날 저녁 우리는 렘과 함께 저녁을 먹었다. <움직이는 도시들>이 탄생한 중요한 순간이었다. 왜냐하면 우리는 아시아의 미술보다 아시아의 도시에 관한 전시가 어떻게 더 흥미로울 수 있는지 논의했기 때문이다. 베네딕트 앤더슨Benedict Anderson이 말했듯이, 국가는 종종 상상적인 구성물이다. 지역과 대륙은 더욱 그러하며, 우리가 초국가적인 순간에 살고 있음을 인지하는 것이 매우 중요하다. 국가의 경계를 넘어서고, 대신 도시에 집중하는 것이 중요해 보였다. 왜냐하면 1990년대의 원동력은 실제로 이러한 도시 변이에 있었기 때문이다.

렘 콜하스와 <움직이는 도시들>에 대한 초기의 만남은 아시아 어버니즘과 <과정으로서의 도시>라는 개념에 대한 나의 진지한 참여

를 자극했는데, 이는 렘 콜하스가 홍콩 주변에 위치한 메가 도시 지역에서 도시 조직이 급속하게 변이하는 것에 관여하면서 비롯되었다. 콜하스는 여러 주요 도시의 많은 건축가들을 찾아내고 인터뷰하도록 우리를 격려했다. 우리는 그 조언을 받아들여 싱가포르뿐만 아니라 쿠알라룸푸르, 서울과 자카르타까지 여행했고, 싱가포르에서는 메가 도시의 지속 가능성에 대한 연구가 대나무 도시에 대한 비전으로 이어진 건축가 타이 켕 순Tay Kheng Soon을 만나 인터뷰했다.

콜하스는 메타볼리즘으로 알려진 아시아의 아방가르드 건축 운동에 대한 지속적인 관심을 표했다. 이에 따라 우리는 도쿄로 떠났고, 그곳에서 메타볼리즘의 주인공 몇몇을 처음 만났다. 마키Fumihiko Maki, 구로카와Kisho Kurokawa와 기쿠타케Kiyonori Kikutake는 물론, 이소자키Arata Isozaki를 만났다. 결국 콜하스와 나는 그 운동에 대한 구술사를 바탕으로 한 책을 만들려고 시도했고, 우리는 메타볼리스와 연관되거나 이어져 내려오는 다른 건축가나 사상가들 그리고 가와조에Noboru Kawazoe, 오타카Masato Otaka, 아사다 Takashi Asada와 아와즈Kiyoshi Awazu와의 대화를 녹음했다. 콜하스와의 대화는 그 이후로 계속되어 왔다.

내가 <움직이는 도시들>을 리서치하는 동안, 종종 건축과 전시에 대해 같이 토론하곤 했던 예술가 리타 도나Rita Donagh와 리처드 해밀턴은, 세드릭 프라이스와 먼저 이야기하지 않고는 도시의 변종에 대한 전시를 할 수 없을 것이라고 말했다. 그들은 세드릭 프라이스에게 전화를 걸어 의견이 필요하다고 했고, 그렇게 우리는 곧바로 만났다. 그것은 수년간의 계속되는 대화의 시작이었고 때로는 매주, 때로는 2주에 한 번 이어졌다. 서로 알아야 할 사람들을 단순히 소개하는 것은 서로의 작품에 미칠 영향을 통해서든 완전히 새로운 협력을 통해서든 미래의 예술적 실천에 큰 영향을 주었다. 이는 또 다른

형태의 큐레이토리얼 실천이고, 나는 그 이후로 이를 계속해 왔다.

프라이스는 <움직이는 도시들>에 참여했고, 우리는 잠재적으로 복잡하고 역동적인 일련의 피드백 루프를 가진 학습 시스템으로서 전시의 개념을 자주 이야기했으며, 이는 결과적으로 정치권에 영향을 미칠 수 있었다. 세드릭은 이러한 생각의 대부분을 1960년대에 발전시켰는데, 당시에는 사이버네틱 사상이 많은 이들의 생각에 퍼져 있었다. 예를 들어 알고리즘과 컴퓨터 프로그램이 건축 설계를 용이하게 하리라는 그의 생각이 담긴 많은 프로젝트와 진술에서 그의 지적 영향력은 특별한 차별점을 가진다. 그리고 오늘날 우리는 그의 생각을 진리로 받아들이게 된다.

1960년 런던에서 활동을 시작했을 때부터, 세드릭 프라이스는 건축계에서 가장 영향력 있는 인물 중 하나였다. 그의 설계가 실제로 건설된 사례는 극히 드물지만, 도시 개발을 위한 그의 비전적인 개념과 제안이 큰 영향을 미쳤고, 오늘날 건축에 미치는 그의 영향력은 헤아릴 수 없을 정도이다. 근래 들어 나는 종종 건축 학교에서 강의를 하는데, 그의 영향력이 지난 몇 년 동안 실제로 얼마나 더 커졌는지를 발견하고는 매우 놀랐다. 많은 건축가들이 프라이스가 그들에게 가장 큰 영향을 끼쳤다고 증언해 왔다. 그리고 유럽뿐만 아니라 아시아의 건축가들에게 엄청난 영향을 끼쳤다. 시간과 움직임 외에도 세드릭의 주요 테마 중 하나는, 그의 모든 사고와 작업의 중심인 영속성에 대한 반대와 변화에 대한 토론이다. 그의 생각은 건축 공간의 물리적 한계와 시간의 궤적을 끊임없이 거스른다.

건물이 현재의 요구에 부응할 수 있을 만큼 유연해야 한다는 프라이스의 신념은 폭, 깊이, 높이와 함께 시간이라는 네 번째 차원에 대한 그의 믿음을 반영한다. 그는 사람들의 생활 방식을 규정하는 방법으로 그리고 변화를 지시하는 방법으로 사회에서 건축의 위치에 대한 하향식 비전에 단호하게 반대했다. 공식적인 자리에서 세드릭은 언젠

가 나에게 말했다. <21세기 초에, 대화는 건축을 위한 유일한 변명일 것이다. 건축은 무엇을 위한 것인가? 건축은 질서를 강요하거나 믿음을 확립하는 방법이고 어느 정도는 종교적이다. 건축은 더 이상 그러한 규칙들을 필요로 하지 않는다. 너무 느리고, 너무 무거운, 정신적인 제국주의를 필요하지 않다. 어쨌든 건축가로서 나는 두려움과 비참함을 통해 법과 질서를 만드는 일에 관여하고 싶지 않다.>

사이버네틱 사상은 프라이스의 건축 철학, 특히 일시적인 것, 진화, 변화, 우연과 같은 사상 ― 컴퓨터 이론가인 피터 루넨펠드Peter Lunenfeld가 <미완성>, 즉 불완전성이라고 부르는 것 ― 과 관련하여 결정적인 역할을 했다. 내가 존 소언 경 박물관에서 마거릿 리처드슨과 함께 큐레이팅한 그룹 전시에서, 프라이스는 모든 경비원을 위한 배지를 개발했다. 그는 모두를 인터뷰해 그 이야기를 적어 달라고 요청했다. 나는 이야기들을 전했고 그는 이야기들을 드로잉으로 그려 경비원들이 배지로 달게 했다.

우리는 또한 1990년대 중반 나노 미술관이라고 불리는 휴대용 미술관을 위해 협력했다. 한스페터 펠트만(이 경우 일종의 레디메이드 건축가)은 약 2×3인치 크기의 두 부분으로 된 그림 액자를 발견했고, 이것이 미술관의 구조가 되었다. 그 후 세드릭은 종이컵의 틀 테두리를 접어 나노 미술관의 첫 번째 전시를 만들었다. 페네옹의 움직이는 쇠라 전시와 다르지 않은, 이동이 가능한 매우 작은 미술관이 되었고, 나는 몇 달 동안 어디를 가든 이 액자를 가지고 다니면서 내가 만난 거의 모든 사람들에게 보여 주었다. 2×3인치짜리 두 개의 전시 공간은 내 큐레이팅의 궤적에서 공간적 극단을 보여 주는 예가 될 것이다. 그것은 또한 미술관이 언젠가는 우리의 삶에서 사라질지도 모른다는 생각을 상징한다. 나노 미술관에 전시된 다음 예술가는 더글러스 고든이었는데, 그는 그의 전시를 발전시키기로 약속하며 빈 액자를 받은 후, 그것을 글래스고의 한 술집에서 비극적으로 잃어버렸다.

비엔날레

비엔날레는 세계적인 현상이 되었다. 지난 20년 동안 베니스 비엔날레(1895년 최초 개최), 뉴욕 휘트니 비엔날레(1932년 시작), 상파울루 비엔날레(1951년 설립) 등 최근 모든 대륙에서 중요한 비엔날레들이 더 추가되고 있다. 20세기 후반에는 모든 대륙에서 예술 센터의 다양성이 목격되었다. 1990년대 이후, 비엔날레는 예술의 새로운 지형도에 상당히 기여했다.

비평가이자 큐레이터인 로런스 알로웨이Lawrence Alloway는 1968년 베니스 비엔날레를 <접촉과 소통의 난교 파티>라고 묘사했다. 이미 이런 이벤트가 새로운 예술적 프로젝트로 이어지는 협력적 유대감을 형성하는 데 얼마나 중요해졌는지를 잘 보여 준다. 또한 알로웨이는 베니스 비엔날레가 모든 전시가 열망하는 일종의 목표이기 때문에, 이 전시는 독립적 구조로 보이게 되었다고 지적했다. 그자체가 일종의 예술 작업이다.

우리는 중력의 중심이 신세계들로 옮겨 가는 시대를 살고 있다. 세계화의 <되돌릴 수 없는> 측면(획일성, 균질성)에 반대하면서, 철학자 에티엔 발리바르Étienne Balibar는 노마딕하게 물리적으로 그리고 정신적으로 예술가와 전시가 국경을 넘나들 필요를 내게 설명한 적이 있다. 그는 국경을 넘어서면 언어와 문화가 사방으로 유출되어, 번역 능력의 지평을 넓힐 수 있다며 그 방법을 설명했다. 그러면서 <전시 자체가 국경이 될 것이다>라고 말했다.

이러한 원리의 예는 2002년 독일 카셀에서 5년마다 열리는 전시인 <도큐멘타>에서 발생했다. 2002년 에디션은 비평가, 시인이자 큐레이터인 오쿠이 엔위저Okwui Enwezor의 예술적 경향에 따라 카를로스 바수알도Carlos Basualdo, 우테 메타 바우어Ute Meta Bauer, 수전 게즈Susanne Ghez, 사라 마하라이Sarat Maharaj,

마크 내시Mark Nash, 옥타비오 자야Octavio Zaya가 큐레이터를 맡았다. 그들은 하나의 위치에서 표준 전시를 만들려고 하는 대신, 전 세계를 돌며 <플랫폼>이라고 불리는 5개의 심포지엄 시리즈를 만들었다. 전시 자체가 주요한 행사가 되기보다는, 이러한 플랫폼들의 5번째 행사로 이해되었고, 현대 미술이 <비중심의 원칙>을 통해 이해되어야 한다고 강조했다. 엔위저의 <도큐멘타>에서 관객은 이러한 창조적인 플랫폼의 중심에 서기보다는, 다른 지역에서 다양한 활동이 일어나고 있음과 이로 인해 종합적인 관점은 불가능하다는 것을 알게 된다. 그의 표현대로, 엔위저의 목표는 에두아르 글리상의 <관계의 시학>에 대한 개념에 기초해서 <지역적 모더니티>를 구축하는 것이었다.

일시적 전시는 또한 미술관과 도시 사이를 중재하고 새로운 전시 형식을 고안하는 상호적인 접촉 구역으로의 역할을 할 수 있다. 현재 비엔날레의 증가는 다른 것의 형식을 베끼기보다는 새로운 공간과 새로운 시간성을 제공하는 것이 과제이다. 크고 작은 것, 낡고 새로운 것, 가속과 감속, 소음과 침묵 등을 결합하여 흥미롭고 보다 복잡한 공간으로 수용하는 것이 시급하다. 오늘날 비엔날레들은 글리상의 <국제성>를 구축하기 위해 새로운 공간과 새로운 시간성을 제공해야 한다. 그 국제성은 세계의 대화를 증진시키는 차이를 말한다.

비엔날레 또는 트리엔날레가 갖는 하나의 거대한 잠재력은, 그 도시에서 다양한 유형의 창조적 입력을 위한 촉매가 된다는 것이다. 비엔날레는 어버니즘의 한 형태다. 이러한 이벤트의 증가는 예술 중심지의 증가에 의해 반영된다. 20세기 동안 미술관의 관장들과 큐레이터들이 상징적인 아트 센터를 경쟁적으로 탐구했으므로 21세기에 가능한 아트 센터가 출현하는 것을 증대시켰고, 비엔날레는 이에 중요한 기여를 한다. 이는 또한 지역과 세계를 연결하는 다리가 된다. 예술가인 후앙 용 핑Huang Yong Ping이 지적했듯이, 다리의 정의

는 두 개의 끝을 가진다는 것이다. <보통 우리는 한 사람은 단 하나의 관점을 가져야 한다고 생각하지만, 당신이 다리가 될 때 당신은 두 개의 관점을 가져야만 한다.> 이 다리는 항상 위험하지만, 용 핑에게 이 다리의 개념은 새로운 것을 열 가능성을 만들어 낸다. 우연이라는 관념에 힘입어, 누군가는 깨달음에 접근할 수 있다.

종종 비엔날레는 도시 전체에 역동적 에너지를 불어넣는다. 이것은 특히 한 도시의 모든 전시 공간과 기관들이 비판적 대중을 형성하기 위해 함께 노력할 때 효과적이다. 비엔날레와 다른 대규모 전시는 또한 한 도시에서 스스로 조직된 많은 부수적인 이벤트들을 촉발시킬 수 있다. 비엔날레가 가지는 거대한 잠재력 중 하나는 그것이 자주 지역적 맥락에서 다른 어떤 것을 위한 불꽃이나 촉매제가 된다는 것이다.

비엔날레는 과거와 현재 그리고 미래 사이에서 끊임없이 표출되는 투쟁이다. 이것은 끊임없는 협상 아래에 놓인 역사적 관점이다. 과거의 비엔날레를 평가하는 것은 새로운 생각이 아니다. 그렇다면, 비엔날레의 미래는 무엇일까? 우리는 미래에 대한 관점이 시간이 지남에 따라 진화하고 확산된다는 것을 강조해야 한다. 다시 말해서, 비엔날레의 미래는 다양하고 복수적이다.

유토피아 스테이션

비엔날레는 공간이자 비공간이다. 이 모순은 2003년 프란체스코 보나미Francesco Bonami의 베니스 비엔날레의 일환으로, 내가 미술사학자 몰리 네스비트Molly Nesbit와 예술가인 리크리트 티라바니자가 함께 실행한 프로젝트에서 가동되었다. 우리는 그것을 <유토피아 스테이션>이라고 불렀다. 철학적 사상에서 숭고한 주제인 유토피아는 명성이 엇갈린, 논쟁의 여지가 많은 명제다. 플라톤의 『국가』에서 보여 주는 그 가장 초기의 형태로부터 그 이름의 시조가 된 토마스 모어 경Sir Thomas More의 1516년 저서를 통해, 그것은 올바른 사회적 질서의 섬, 행복, 자유와 낙원의 태곳적 탐구를 대표해 왔다. 그러나 20세기에 이르러 사색을 위한 주제로서의 그 지위는 논쟁적으로 변화했다. 테오도르 아도르노Theodor Adorno와 유물론적 사상가들은 그것을 개념적인 비장소로(유토피아의 문자 그대로의 의미인 <비-장소>), 끈질기고 까다로운 사회적 문제로부터 떨어진 이국적인 휴가의 환상으로 비난했다. 그곳은 클리셰의 무인도가 되었다. 이란의 현대 영화감독인 압바스 키아로스타미Abbas Kiarostami는 실현되지 않거나 유토피아적인 프로젝트가 있는지를 물었을 때, 한 번에 한 개의 언덕을 오르며 현재 문제를 해결하는 것을 선호한다며, 유토피아라는 개념 전체를 거부했다. 만약 예술이 새로운 가능성을 꿈꾸는 것이라면, 어떻게 이 카테고리를 부분적으로 되살릴 수 있을까? 이 질문을 받아들인 네스비트, 티라바니자와 나는 섬과 언덕 사이의 중간 지대, 즉 스테이션을 바라보기로 결정했다.

<유토피아 스테이션>은 물리적 구조, 장소와 비장소뿐만 아니라 하나의 개념으로 구체화되었다. 약 60명의 예술가, 건축가, 저자와 퍼포머가 참여하며 구성되었고, 티라바니자와 리암 길릭Liam

Gillick이 융통성 있게 계획하며 조정했다. 길릭은 또한 우리를 인도한 유토피아라는 개념에 대한 매우 가치 있는 비판을 제시했다. <우리는 현재 유토피아에 대한 논쟁을 그대로 남겨 두어야 하는가? 아니면 유토피아를 대상들의 작동 방식을 확인하는 더 엄격한 분석 도구로 사용해야 되는가? 왜 이렇게 결함이 있고, 역기능적이며, 비난할 만한 도구를 전시 제목으로 써야 하는가?>라고 그는 질문한다. 그의 대답은 암시적인 비-대답이었다. <어떻게 베니스에서와 같은 전시가, 사물의 존재 방식을 재구성하는 감각을 유지하면서, 유토피아적 유산과 관련하여 거부하는 과제를 수행할 수 있을까? 다시 말해서, 어떻게 초점이 맞지 않는 초점을 잡고, 자유롭게 떠다니는 정의되지 않은 제안을 만들며, 개념을 소비할 수 있는 세계에 머물지 않도록 할 수 있을까?>

길릭과 티라바니자의 계획은 길고 낮은 플랫폼, 부분적으로는 댄스 플로어, 부분적으로는 스테이지, 부분적으로는 부두로 구성되었다. 플랫폼의 한쪽에는 커다란 원형 벤치가 늘어서 있고, 방문객들은 플랫폼에서의 해프닝들을 보거나 등을 돌리거나 그 원형을 대화의 중심으로 대할 수 있었다. 벤치는 이동하기 쉬웠고 큰 바퀴의 줄처럼 일렬로 세울 수도 있었다. 플랫폼의 반대편에는 많은 문이 있는 긴 벽이 있었고, 그중 일부는 열려 방문객들이 벽의 반대쪽을 살펴볼 수 있었다. 설치 작업과 프로젝션이 있는 작은 방으로 몇몇은 문을 열었다. 벽은 방들을 감싸고 전체를 길고 불규칙한 구조로 묶었다. 그 위로 스테이션이 위치한 오래된 창고의 천장에서 케이블에 매달린 지붕이 떠 있었다. 창고 외부에는 스테이션을 방문한 사람들이 <넘쳐나는> 거친 정원이 있다.

스테이션 자체는 오브제, 부분 오브제, 그림, 이미지와 스크린들로 가득 차 있었다. 방문객들은 또한 스테이션에서 목욕을 하거나 잠을 자거나 몽상을 하거나 소풍을 갈 수 있다. 다시 말해, 스테이션은 멈

추고, 생각하고, 듣고, 보고, 쉬고, 새롭게 하고, 말하고 교환하는 장소가 되었다. 또한 퍼포먼스, 콘서트, 강연, 강독, 영화 시리즈, 파티 등의 이벤트 프로그램이 포함되었다. 그들은 전시 자체를 그것의 견고한 작품처럼 정의했다. 사람들이 오고 가며, 몇몇은 떠나고 싶어 하고, 몇몇은 무슨 말을 해야 할지 몰라 했다. 예술가 중 한 명인 카르슈텐 휠러Carsten Höller가 지적했듯이, 이러한 형태의 의심과 긴장은 유토피아 프로젝트에 확실히 의미를 부여했다. 당시 스테이션은 단순한 전시보다 더 복잡한 일련의 활동을 연출했고, 많은 아이디어와 사물들이 재활용되거나 다양한 용도로 쓰였다. 미적 물질을 또 다른 시스템에 통합시켰고, 예술이 본질적으로 세계 그 자체와 분리되어 있다고 여기지 않는 관점을 반영했다.

<유토피아 스테이션>은 섬들의 도시인 베니스에서 먼저 일어났지만, 그 후 다른 도시에서 계속되었다. 여기서는 건축물이 필요하지 않았고, 회의나 모임만 있었다. 우리는 파리, 베니스, 프랑크푸르트, 포킵시, 포르투 알레그레, 베를린에 몇 개의 스테이션을 차렸다. 스테이션은 크거나 작을 수 있다. 우리는 모임, 회의, 세미나, 전시와 출판 사이에 우선순위를 두지 않았다. 모두는 일하기 좋은 방식이었고 동등하게 좋았다. 스테이션을 어떤 종류의 기관으로 형식화하려는 욕구는 없었다. 우리가 파리에서 철학자 자크 랑시에르Jacques Rancière를 만났을 때, 그는 유토피아라는 개념을 발전시키는 것의 어려움을 토로했는데, 그 이유는 그 개념이 한 번도 그의 관심을 끌지 못했기 때문이다. 그의 관심은 반대로 파열이 언어, 지각과 감성으로 구체적으로 만들어지는 방식이었다. 그는 유토피아가 그런 파열을 만들어 내는 데 사용될 수 있는 수단을 창안해야 한다고 말했다.

네스비트가 교직에 있는 배서 대학 뉴욕주 포킵시에서 우리는 더 큰 스테이션 하나를 조직했다. 눈보라가 휘몰아치려 할 때, 예술가

로런스 위너Lawrence Weiner는 예술가의 현실이 다른 현실과 다르지 않다는 것을 모두에게 상기시켰다. 리암 길릭은 우리에게 유토피아적 신기루를 피하라고 말했고, 유토피아가 스스로를 넘어서는 기능적 단계가 되어야 한다고 했다. 마사 로슬러Martha Rosler는 밤이 되어서야 베니스에서의 공간을 보기 위해 도착했지만, 어두운 내부만을 발견한 이야기를 들려주었다. 하지만 그녀는 유토피아는 움직이는 것이라고 말했다. 영화 제작자인 요나스 메카스Jonas Mekas가 말하길, 꿈은 우리가 개념을 잊어야만 성공할 수 있으므로 개념에 대한 집착을 버리라고 경고했다. 앙리 살라Anri Sala는 우리에게 티라나의 비디오테이프를 보여 주었는데, 당시 티라나의 시장이었고 현재 알바니아의 총리가 된 예술가 에디 라마가 아파트 블록의 벽에 기하학적 시각 문자와 거기에 내재된 희망 의식을 그리는 것이 담겨 있었다. 그리고 마침내 우리의 영웅 에두아르 글리상이 왔다. 그는 완벽한 형태를 위한 열망에 대해 말했다. 불가분의 것을 통과해야만, 우리의 상상력을 살릴 수 있다고 그는 말했다. 그것을 통과하면 그가 말하는 <전율>, 즉 우리의 통로에 근본적인 전율이 올 것이라고 했다.

전시는 유토피아를 다른 개념을 생성하기 위한 촉매로 사용했다. 결과적으로, 그것은 유토피아에 대한 어떤 포괄적인 정의를 다른 이들에게 남겼다. 우리의 목표는 단순히 우리의 노력을 합치는 것이었고, 내부와 외부의 지형을 바꾸어야 한다는 필요와 더 큰 공동체, 더 큰 대화, 또 다른 존재의 상태로 통합되도록 많은 예술가들의 작업을 통합해야 한다는 필요에서 비롯된 것이었다. 우리는 현재와 미래의 참여자 각각에게 다음 스테이션과 그 너머에서 사용할 포스터를 만들어 달라고 요청했다. 포스터가 걸려 있는 곳이라면 어디든 갈 수 있다. 이러한 방식으로, <유토피아 스테이션>이 하나의 이미지로 시작하지 않았지만, 이미지를 진화시켰다.

포스터를 만든 사람에게는 1백~2백 단어의 코멘트를 달아 달라는 부탁을 했다. 그 코멘트는 포스터 위에 썼다. 스튜어트 홀Stuart Hall과 제이감 아지조프Zeigam Azizov는 한 가지 제안을 상세히 설명했다. 세상은 <의미 있게> 만들어져야 한다. <희망에 구워진 쓰라린 달콤함>이라고 낸시 스페로는 썼다. 락스 미디어 컬렉티브 Raqs Media Collective는 유토피아를 보청기라고 불렀다. 체로키족의 속담을 인용해 지미 더럼Jimmie Durham은 <아마도 효과가 없을 거야>라고 말하며, <아마도>가 사람들을 살아 있게 하는 것이라고 덧붙였다. 이러한 코멘트는 수백 건에 이르렀다. 모든 코멘트는 예술가 안톤 비도클Anton Vidokle이 설립한 아티스트 런 이니셔티브artist-run initiative인 이플럭스e-flux 웹사이트를 통해 어디서든 읽을 수 있고, 이는 예술계의 중심 정보 정리소가 되었다. 필연적으로 특정한 인물들이 반복되기 시작했다. 배와 노래와 깃발, 감자, 시시포스, 유토피아를 논의하는 역사에서 친숙한 인물들. <유토피아 스테이션>은 그런 실험들의 아카이브가 되었다.

발레 뤼스

 <유토피아 스테이션>은 모든 학문들을 한데 모으기 위한 시도였다. 그것은 20세기의 가장 위대한 다원적 기획자 중 하나인 발레 뤼스의 창시자, 세르게이 댜길레프의 뒤를 따르는 것이었다. 스페인의 왕은 언젠가 댜길레프에게 물었다. <그렇다면 네가 이 극단에서 하는 일은 무엇인가? 연출도 안 하고, 춤도 안 추고, 피아노도 안 치고, 무슨 일을 하는가?> 댜길레프가 대답했다. <폐하, 저는 당신과 같습니다. 저는 일하지도 않고, 아무것도 하지 않지만, 저는 없어서는 안 될 존재입니다.> 1872년 러시아의 부유한 가정에서 태어난 댜길레프는 유명한 음악가의 아들이었다. 그는 프로 뮤지션이 되지는 못했지만, 음악과 노래를 좋아했다. 그는 19세기 러시아 소설의 거장 레오 톨스토이Leo Tolstoy를 방문하던 중 상트페테르부르크에서 일찍이 깨달음을 얻었다. 댜길레프는 자신의 미래가 예술 분야에 있다고 확신하게 되었고, 그는 예술 분야에서 장기간의 교육을 받았다.

 댜길레프는 법을 공부했지만 비평가와 예술 애호가가 되어 1898년 『예술의 세계』라는 잡지를 시작했다. 잡지가 망한 후, 그는 같은 제목으로 대규모 전시를 큐레이팅했다. 그의 관심은 포괄성에 있었다. 예를 들어, 그는 상트페테르부르크의 타우리스 궁전에서 러시아 화가들의 4천여 점이 넘는 초상화 전시를 큐레이팅했다. 그의 활동 대부분은 그의 압도적인 사교성에 기반했다. 그는 큐레이팅을 통해 예술, 문학과 음악의 당대 권위자들과 빠르게 접촉했고, 일생 동안 오랜 친구로 남았다. 이러한 댜길레프의 관심사는 큐레이팅에서 무용 분야로 옮겨 갔다. 펠릭스 페네옹처럼 그는 일생 동안 많은 변화를 경험하며 예술에 대해 종합적으로 접근했다. 그는 페네옹처럼 항상 나의 가장 큰 큐레이터적인 영감이 된 인물 중 한 명이었다.

 댜길레프는 그의 가장 위대한 유산인 발레 분야에 다다르기까지

오랜 시간이 걸렸고, 거기서 그 시대에 전례 없는 센세이션을 일으켰다. 1906년 그는 유럽 전역을 순회한 러시아 현대 미술의 전시를 큐레이팅했고, 처음으로 파리로 여행했다. 그는 오페라와 발레에 매료되었고, 그것을 <종합 예술>의 현대적 형태로 보았다. 발레는 19세기 러시아에서 전성기에 도달했지만, 아직 유명한 예술 형태는 아니었다. 그럼에도 불구하고 댜길레프는 1909년 발레 뤼스를 설립했고 이를 홍보하기 위해 온 에너지를 쏟아부었다. 1929년 조기 사망할 때까지 20년 동안 전쟁과 위기, 사회적 혼란 속에서 발레 공연을 연출했다. 종종 예산 없이 새 시즌을 시작한 그는 자신의 거대한 야망을 실현하기 위해 매 분기마다 투자 유치와 공동 투자의 달인이 되었다. 그는 30분짜리 짧은 형식의 발레를 소개했고, 주요한 작곡가들에게 원작을 의뢰하는 관행을 시작했으며, 혁신을 요구하는 안무 예술을 격려했다.

댜길레프는 신작을 의뢰한다는 개념을 현실을 구체적인 형태로 만든다는 것으로 바꾸어 당대 최고의 예술가, 작곡가, 무용수와 안무가들을 자신의 발레단이 제작한 특별한 발레에 협력하도록 해 발레의 영역을 크게 확장시켰다. 그의 선견지명이 있는 작품들은 두 가지 효과를 낳았다. 한편으로 그는 국제적으로 최고의 예술가들을 러시아 무대로 데려왔다. 다른 한편으로는 그의 생애 초기에 러시아 미술 전시를 큐레이팅하고, 그뿐만 아니라 이후 그의 발레단의 세계 투어를 통해 러시아 아방가르드에 더 큰 서구 세계의 주목이 쏠리게 했다. 무엇보다도 댜길레프와 그의 발레는 패셔너블하고 예술적인 파리의 축배였고 센세이션을 일으켰다. 그의 제작물들은 다른 예술적 운동에 영향을 미쳤다. 예를 들어, 야수파 회화는 종종 그의 제작물에서 사용한 색채의 영향을 받은 것으로 이해된다. 당시 그는 현존하는 가장 유명한 연극 제작자였으며, 그의 제작물은 연극이나 무용에 대한 그의 영향력을 한정 짓는 어떤 설명도 초월한다. 그의 전기 작가인 스헤이엔Sjeng Scheijen은 다음과 같이 쓴다. <임프레사리오와 후원자라는, 그를 설

명하는 관례적인 이름표는 20세기 초 그가 예술에 미친 강력한 영향을 정의하지 못한다. 그만의 창작물을 실제로 제작하지 않은 채, 그만의 변형을 통해 바그너식 《종합 예술》을 발전시키고자 한 그의 목표 때문에 그의 업적에 순위를 매기거나 가치를 평가하는 것은 어렵게 되었다.>

당시에는 댜길레프의 작업을 구분하고 명명할 이름이 없었지만, 그의 작업은 큐레이팅의 완전한 다원적 형태였다. 그는 무엇보다도 예술적 감성의 수집가였으며, 어린 파블로 피카소와 친구가 되었고, 조르주 브라크Georges Braque와 나탈리아 곤차로바Natalia Goncharova와 협업했다. 그의 멘토와 조언자 중에는 오스카 와일드 Oscar Wilde와 같은 문학적 거장이 포함되어 있었고, 안톤 체호프 Anton Chekhov를 문학지 편집자로 초대했다. 「봄의 제전」을 쓰도록 이고르 스트라빈스키Igor Stravinsy에게 청탁했고, 다른 많은 이들 중에서 세르게이 프로코피에프Sergei Prokofiev와 클로드 드뷔시 Claude Debussy와 조력하며 함께 활동했다. 무용에서는 니진스키 Nijinsky와 조지 발란신George Balanchine과 같은 걸출한 인물들과 함께 일했다. 그는 또한 코코 샤넬Coco Chanel에게 자신의 의상을 만들어 달라고 의뢰를 했다.

댜길레프에게 예술계는 잡동사니의 집합체였다. 그의 작업은 예상치 못한 제작물을 창조하기 위해 각 현대 분야의 거인들을 불러 모으는 것이었다. 그렇게 더 큰 세상을 창조하기 위해 그는 다양한 세상을 연결했다. 아마 이런 협력에서 그가 찾았던 것을 가장 특징적으로 표현한 문구는 그가 장 콕토Jean Cocteau에게 했던 명령일 것이다. <나를 현혹시켜!> 그러나 그 스스로에게 가한 고된 노동관의 대가는 불과 55세의 나이에 찾아온 병과 사망이었다. 음악가 니콜라스 나보코프 Nicholas Nabokov가 적었듯이 <호텔 방에서, 집 없는 모험가, 추방자 그리고 예술계의 왕자로> 댜길레프는 베니스에서 죽었다.

시간과 전시

 2000년 1월 1일, 나는 매슈 바니Matthew Barney와 전화 통화를 하고 있었고, 그는 흥미로운 이야기를 했다. 예술가들 사이에 살아 있는 경험을 하고자 하는 새로운 열망이 있다는 것이었다. 이 전화 통화는 예언이 되었다. 그 이후 예술가들은 점점 더 살아 있는 상황을 실험해 왔다. 필리프 파레노Philippe Parreno와 함께 나는 이 새로운 열망에 관한 프로젝트를 개발했다. 파레노는「우체부의 시간」이라는 에세이에서 시간과 전시의 개념을 탐구했다. 그는 시각 예술은 일반적으로 방문객들이 그 앞에 서야 하는 시간을 지시하지 않는다고 지적했다. 사실, 이것은 미술관과 갤러리에서의 미술을 결정짓는 특징들 중 하나이다. 방문객들은 그들의 시간을 통제할 수 있다. 마네의「풀밭 위의 점심식사」앞에 10초 또는 2시간 동안 서 있을 수 있고, 그 그림이 얼마나 오랫동안 관심을 받을 만한 가치가 있는지는 스스로 판단할 수 있다. 시각 예술이 연극과 같은 방식으로 시간을 지시하는 경우는 드물다. 그러나 시간에 의한 방식으로 기능하는 전시는 시각 예술이 지금까지 이해되어 온 방법을 확장시킬 것이다. 시간에 기반한 시각적인 그룹 전시는 새로운 경험이 될 것이다.

 몇 년 동안 대화를 나누면서, 파레노와 나는 시간에 기반한 그룹 전시를 하기 위해 예술가를 함께 모으는 것에 대해 몇 년 동안 대화를 나누고 의논해 왔다. 게임의 규칙은 각각의 예술가에게 미술관이나 갤러리의 공간을 주는 대신 시간을 할당하는 것이었다.[k] 우리는 시간이라는 이슈를 생각하고 연구해 온 예술가들 세대로 그룹 대부분을 구성했다. 더그 에이킨Doug Aitken, 매슈 바니, 조너선 베플러Jonathan Bepler, 타시타 딘Tacita Dean, 토마스 데만트 Thomas Demand, 트리샤 도넬리Trisha Donnelly, 올라푸르 엘

151

리아손Olafur Eliasson, 페터 피슐리와 다비드 바이스, 리암 길릭, 도미니크 곤잘레스포에스터, 더글러스 고든, 카르슈텐 휠러, 피에르 위그, 구정아, 앙리 살라, 티노 세갈과 리크리트 티라바니자, 다리우스 콘지Darius Khondji와 피터 사빌Peter Saville과 함께 아리 벤자민 메이어Ari Benjamin Meyers가 지휘하는 음악.

우리는 함께 시각 예술 오페라의 개념을 고안했고, 각각의 예술가들이 맨체스터 오페라 하우스에서 저녁 시간에 걸쳐 할당된 시간을 책임진다. 페스티벌 감독인 앨릭스 풋스Alex Poots와 함께 2007년 MIF(맨체스터 인터내셔널 페스티벌)을 위해 예술가를 맨체스터에 초청하여 그 저녁을 위한 악보를 개발하였다. 오페라나 전시처럼, 악보가 이벤트의 제목인 <우체부의 시간>을 재생하고 결코 정확히 같은 방식으로 재생되지 않을 터였다. 그리고 2년 후 바젤에서 예견했던 상황이 발생했다.

이는 매우 다성음적인 상황이었고, 마지막 순간까지 계속 바뀌었다. 만약 우리가 모든 것을 미리 준비했다면, 그것은 죽은 상황이 될 것이었다. 작업의 몇 가지 예는 다음과 같다. 리암 길릭의 작업은 전시를 열고, 막간 사이마다 반복되었다. 무대 위의 자동 피아노는 바로 정해진 지점에서 곡을 연주했다. 그러나 피아노가 연주한 곡의 출처는 완벽한 악보라기보다는, 길릭이 오래전 친구의 생일에서 한 번 들었던 포르투갈의 혁명 노래를 기억하고 녹음한, 불완전한 곡이었다. 피에르 위그의 작업은 다른 작업들 사이에 세 개의 구획이라는 형태로 삽입되어 행해졌다. 그 안에서 트롤과 큰 노란 괴물은 사랑에 빠진다. 티노 세갈은 오케스트라가 프랑스 전자 음악가 다프트 펑크 Daft Punk의 노래 「에어로다이내믹」을 교향곡으로 연주하게 했다. 이 음악에 맞춰, 무대 커튼이 춤을 추었다. 이는 인형극 공연자처럼 두 명의 무용수들이, 세갈이 고안한 안무에 따라 커튼의 오르내림을 조절하는 코드를 능숙하게 조작하며 구현되었다.

한편 앙리 살라는 「나비 부인」의 아리아 「날 사랑해 주세요」를 사용하여, 라이브 오페라와 영화의 음향 기술과 연결시켰다. <나는 목소리와 관련된 작업을 하고 싶었어.> 그가 내게 말했다. <내 생각은 같은 아리아를 재연하는데, 한 명의 나비 부인 대신 일곱 명의 나비 부인을, 한 명의 핀커튼 대신에 두 명의 핀커튼을 무대에 세우는 거야. 그중 다섯 명이 무대에 오르고, 이를 각기 다른 위치에 있는 다섯 개의 스피커가 있는 돌비 서라운드 영화관에서 상영하는 거지. 핀커튼의 목소리는 스테레오로 두 개의 스피커에서 나오고.> 살라는 라이브와 녹음되는 방법의 흥미로운 조화는 <중재되지 않은 경험을 키우겠다는 열망을 느꼈기 때문>이라고 말했다. <영화를 편집할 때, 이미 촬영된 것들을 편집하는 대신, 실시간 편집을 하는 거야. 마법적 순간을 연주하기 위해서.>

　　타시타 딘은 침묵의 에피소드를 만들고 싶어 했다. 그녀는 20세기의 가장 유명한 작곡 중 하나로, 어떤 음악도 연주되지 않았던 존 케이지의 「4'33"」에 대한 오마주를 표했다. 딘은 케이지의 1952년 작품의 길이인 4분 33초간 머스 커닝햄Merce Cunningham을 촬영했다. 폭발적인 키네틱 안무가이자 무용수인, 나이 든 커닝햄은 그저 가만히 앉아서 작곡의 세 움직임을 따라 자세를 약간 바꾸었다. 그것은 케이지의 <침묵 음악>의 힘을 반영했다. 딘의 영화에서 커닝햄의 이미지는 청중이 그를 보는 것과 같은 크기로 나타날 정도로 무대의 스크린에 프로젝션되었다. 그는 그 이벤트의 유령이 될 수도 있었다.

　　매슈 바니는 자신의 영화 시리즈인 「크리매스터」로부터 나온, 켈트족과 이집트의 신화에 나오는 이야기 간의 충돌을 일으켰다. 바니에게 이 프로젝트는 영화 제작 과정에서 편집되어 버려질 예정이었던 생산적인 실패를 되살릴 기회였다. <편집하는 과정에서, 실패는 제거되는데 이것은 어떻게 보면 매우 마법적인 것을 빼앗아 가는 과정이야. 후반 작업은, 그런 순간을 죽이는 거야>라고 그는 말했

다.[1] 바니에게, 살아 있는 작품의 어려움과 아름다움은 그러한 실패의 순간들을 제거하지 못하는 그의 능력과 관련이 있었다.

인터미션 동안, 바니는 군인으로 분장한 한 무리의 음악가들이 휴게실을 통해 극장으로 행진하여 결국 무대에 오르게 했다. 그들은 어린 소녀를 들것에 실어서 날랐다. 오케스트라는 바니의 협업자인 조너선 베플러Jonathan Bepler가 만든 곡을 연주했다. 극장의 모든 조명은 계속 켜져 있었다. 그 소녀를 낡은 차 위에 올려놓았고, 이집트 의상을 입은 무용수들과 뉴욕시의 위생복을 입은 경비원들은 무대에 있었다. 살아 있는 스코틀랜드 황소가 등장했는데, 이런 의식은 켈트족의 의식 절차에서 빌려 오기도 했지만, 이집트의 다산 예식의 상징이기도 했다. 바니는 작은 이집트 개가 들어 있는 바구니를 머리에 이고, 침울한 왕자를 연기했다.

트리샤 도넬리Trisha Donnelly의 순서에서, 도넬리의 날개가 만들어 내는 비트에 맞춰 가수 헬가 데이비스Helga Davis가 무대에 올라 직접 금속 타악기 종을 들고 노래하기 시작했다. 몇 분이 지나자 번쩍하는 소리가 들렸고, 스크린은 게리 쿠퍼Gary Cooper의 이미지로 가득 찼고, 코러스는 <우와 …… 게리 쿠퍼>라고 놀라며, 낮게 노래를 불렀다. 그 후 노래가 다시 시작되었고, 네 개의 거대한 검은 오벨리스크가 무대에서 쓰러졌고, 데이비스는 푸른빛의 정육면체 속으로 걸어 들어갔고, 오케스트라는 일어서서 목소리를 내었다. 연기와 어두운 형체가 피어올랐다. 리크리트 티라바니자는 세 자매의 무릎 위에 앉아 있는 복화술사들의 꼭두각시 인형 쇼를 만들었고, 인형들이 가사를 입으로 움직임이며 노래를 불렀다. 구정아의 작업에서는 커튼이 열리고 나뭇잎이 바스락거리며 커다란 나무가 무대위에 모습을 드러냈다. 정아가 특별히 제조한 향기가 공기 중에 떠돌았다. 이후 바젤 <우체부의 시간> 에디션에서, 관객석으로 향기가 스며들었다. 그렇게 관객은 이 살아 있는 나무의 존재를 생각하게 되

었다. 커튼이 닫히고 작업은 끝이 났다.

그야말로 모든 다양한 작품들이 흥미로웠다. 예술은 선형적이지 않으며, 그런 실험의 영향은 바로 나타나지 않는다. 대신 천천히 발현된다. 그런 프로젝트들은 즉각적인 효과가 있지만 또한 장기적인 효과도 있다. 언급했듯이, 전시는 항상 씨앗을 심는다. 아마도 5년이나 10년 후 그 전시에 의해 재능이 촉발된 젊은 예술가가 나타날 것이다.

살아 있는 예술은 자명하게 물질적 오브제의 생산으로서의 예술이라는 개념과 멀어진다. 나는 외젠 이오네스코와의 오래전 대화에서 40년 동안 매일 밤 공연되는 「대머리 여가수」와 같은 그의 희극이 청동이나 대리석으로 만든 어떤 작품처럼 영구적일 수 있음을 배웠다. 이런 의미에서 살아 있는 예술은 조각적일 수 있다. 길버트와 조지 듀오가 여기서 중요한 작가이며, 다른 어떤 예술가보다도 이 개념을 치열히 탐구해 왔다. 그들 스스로가 살아 있는 조각으로 나타나는 일련의 작업을 만들었고, 그 결과 새로운 형태의 예술적 실천을 열었다.

그래픽 디자이너이자 예술가인 피터 사빌Peter Saville로부터 나온 아이디어인 맨체스터 인터내셔널 페스티벌에는, 지칠 줄 모르는 혁신적인 예술 감독 알렉스 풋스가 있었다. 그의 감독하에 페스티벌은 살아 있는 예술로 실험하는, 세계에서 주요한 장소 중 하나가 되었다. 2007년 <우체부의 시간>은 우리의 첫 실험이었다. 2009년 페스티벌에서, 우리는 맨체스터의 휘트워스 아트 갤러리와 그곳의 디렉터 마리아 발쇼Maria Blshaw와 협력하여 <마리나 아브라모비치가 소개한다>를 만들었고, 갤러리를 돌아다니기 전 방문객들은 실험실 코트를 입고 아브라모비치Marina Abramovic로부터 직접 집단적인 훈련을 받아야 했다. 2011년, 살아 있는 조각이라는 개념이 클라우스 비센바흐Klaus Biesenbach와 함께 페스티벌과 맨체스터

미술관을 위해 큐레이팅한 <11개의 방> 전시로 합쳐졌다. 매년 그것은 방이 하나씩 더 늘어난다. 가장 최근은 시드니에서 있었던 <13개의 방>(2013)이었다.

우리의 생각은 공연장이나 극장이 아닌 전통적인 미술관의 전시로서 <11개의 방>을 진행하는 것이었다. 전시는 맨체스터 미술관에 있는 11개의 방으로 구성되어 있었고, 각각의 방문객들은 살아 있는 상황을 직면했다. 우리가 초청한 11명의 예술가에게 지시문에 기초한 작업을 개발하기 위한 방이 할당되었다. 그리고 이 작업들은 극장에서처럼 하룻저녁에 일어나기보다 전시 기간 중 미술관 오픈 시간 동안 진행되었다. 매일 밤 미술관이 문을 닫을 때, 인간 조각상들은 집으로 돌아갔다.

페스티벌은 다시 한 번 더 다양해졌다. 우리는 처음으로 비물질 기반의 프로젝트에 참여했던 11명의 예술가들을 초대했다. 존 발데사리John Baldessari, 티노 세갈, 로만 온닥Roman Ondák, 마리나 아브라모비치, 조안 조나스Joan Jonas, 알로라와 칼자디아Allora & Calzadilla, 루시 레이븐Lucy Raven, 산티아고 시에라Santiago Sierra, 사이먼 후지와라Simon Fujiwara, 쉬 젠Xu Zhen 그리고 로라 리마Laura Lima. 방 하나에서 온닥은 <교환>이라고 불린 작업을 설치했고, 방 안 테이블에 앉아 있는 사람은 경매인처럼 행동했다. 그 사람은 방문객들을 갤러리로 초대하여 방문객이 지니고 있는 물건의 대가로 탁자 위의 작은 물건을 흥정했다. 그들은 작은 향수병, 점심 바우처, 카드놀이 판, 지도, 심지어 한 예로는 올리브 오일 한 병과 같은 물건들을 교환했다.

1970년대, 존 발데사리는 갤러리에서 마치 밀랍인형이나 인체를 사실적인 조각품처럼 만들어 시체를 전시하는 작업을 제안했다. 대부분의 살아 있는 작업이 일종의 <타블로 비방tableau vivant>의 형태로 행해지는 반면, 발데사리의 작업은 죽음의 장면인 <타블로

모디tableau maudit>였다. 발데사리의 <11개의 방>을 위한 아이디어를 실현하기 위해 병원, 의과대학의 기부나 허가를 얻을 수 있는 어떤 방법도 찾으려고 했지만, 결국 성공하지 못했다.

다른 전시실에서 조안 조나스는 그녀의 작품 「거울 체크」를 다시 올렸다. 벌거벗은 여자가 작은 방에 들어가 가운을 벗은 후, 작은 손거울로 자신의 몸을 훑어내기 시작한다. 그리고 또 다른 방에서는 마리나 아브라모비치가 퍼포머를 이용하여 그녀의 작품 「루미너시티」를 재현했고, 벽에 높이 걸려 있는 자전거용 의자에 한 여성이 십자가에 못 박힌 듯한 포즈를 취하고 걸쳐져 있다.

티노 세갈의 <11개의 방>을 위한 작업 「앤 리」에서, 방문객들은 귀 뒤로 머리를 넘겨 독특한 술 장식과 덩굴손을 한, 12세 가량의 살아 있는 주인공과 마주했다. 천천히 기묘하게 움직이는 주인공은 스스로를 앤 리라고 소개했고 자신의 기원이 만화책에서 나왔고 피에르 위그와 필리프 파레노의 비디오에 있는 캐릭터라고 설명했다. 만화책이나 비디오에 갇혀서, 미술관의 방문객들과 대화할 수 없기에 늘 좌절했고, 그래서 방문객들에게 질문이나 수수께끼를 던지며 살아나기로 결심했다고 주인공은 설명했다.

파빌리온과 마라톤

2006년, 예술가 리처드 웬트워스의 소개로 나는 영감을 주는 또다른 인물인 줄리아 페이턴존스Julia Peyton-Jones와 함께 일하기 위해 런던으로 이사했다. 예술가 출신 페이턴존스는 1991년 서펜타인 갤러리의 관장이 되었다. 당시 이곳은 켄싱턴 가든의 예전 차 파빌리온이 있었던 다소 조용한 갤러리였다. 그녀는 이곳을 가장 최신의 미래지향적인 예술과 예술가를 전시하는 역동적인 장소로 빠르게 바꾸었다. 1996년, 서펜타인에서 <테이크 미 (아임 유어즈)>라는 전시의 큐레이터로 초대받았던 나는 처음으로 페이턴존스와 협업을 했고, 이 전시는 방문객들이 집으로 가져갈 수 있는 예술가들의 작업을 만들었다.

페이턴존스는 서펜타인을 세계적인 기관으로 만들었다. 그녀는 새로운 큐레이터 단체인 큐레이터 이니셔티브curator initiative와 리서치 프로젝트를 처음으로 시작했고, 점점 더 야심 찬 전시를 위한 지원을 개발했다. 그녀는 협력자들을 받아들이는 것을 두려워하지 않았다. 우리가 가장 좋아하는 격언은 <1 더하기 1은 11이다>이고, 우리는 함께 한 기관이 공동 감독제를 통해 운영되는 방법을 보여주는 모범 예시가 되었다고 나는 믿는다. 건축가 자하 하디드Zaha Hadid가 디자인한 두 번째 건물인 서펜타인 새클러 갤러리가 기존 갤러리에서 조금 떨어진 곳에 최근 문을 열었다. 두 공간을 연결하는 끈은 공원을 가로지르는 산책로다.

페이턴존스는 수년 동안 갤러리가 공원 내에 위치해 있음을 강조해 왔다. 2000년, 그녀는 서펜타인을 위한 임시 파빌리온이라는 개념으로 자하 하디드에게 설계를 부탁했다. 페이턴존스는 단 하나의 간단한 규칙을 사용하여 연간 프로그램으로 확장했다. 그것은 영국에서 아직 어떤 건물도 설계하지 않은 건축가들 중 한 명을 선택하

는 것이다. 이 프로그램은 어버니즘과 건축 그리고 전시를 결합하고, 대중에게 세계적으로 중요한 건축가의 작품을 경험할 기회를 제공한다. 매년 여름, 파빌리온은 켄싱턴 가든으로 수만 명의 방문객들을 끌어들인다.[m] 2006년에 내가 서펜타인에서 페이턴존스와 합류했을 때, 계절의 상황을 반영하는 야외 건축적 구조는 일시적인 기간 동안 새로운 형태의 콘텐츠들을 채울 좋은 기회로 보였다. 우리는 또한 그 일시적인 구조 속에서 도시의 이미지를 제공하고 싶었다. 우리는 야외 음악이나 연극 페스티벌과 같은 역할을 하는 콘텐츠를 생각했다. 거닐 수 있고, 보거나 들을 수 있고, 또는 무언가를 경험할 수 있고, 자유롭게 떠돌아다니며 식사나 커피를 하거나 공원에서 잠들 수 있고, 그리고 나서 더 많은 것을 위해 다시 돌아올 수 있는 곳.

비슷한 시기에 나는 슈투트가르트의 세계 페스티벌 극장에서 일하고 있었다. 그곳 무대 위에서 일어날 무언가를 생각하면서, 나는 많은 대화들로 구성된 대화 마라톤을 시간적으로 단순히 확대시켜 보기로 했다. 슈투트가르트의 초상화 같은 것을 만들려는 의도였다. 그 도시의 사람들, 예술가, 건축가, 연극 감독, 과학자, 엔지니어 등과의 일련의 대화를 통해 도시와 그 구성 요소를 지도로 만들어 설명할 수 있을 것 같았다. 그래서 우리는 24시간 동안 지속되는 대화 마라톤을 조직했고, 전문인들로 구성된 참여 리스트를 만들었다.[n]

페이턴존스와 함께 런던으로 돌아가서, 서펜타인 파빌리온 시리즈라는 그녀의 발명품에 내 대화 마라톤을 더했다. 2006년, 렘 콜하스와 세실 발몽Cecil Balmond에게 파빌리온의 설계를 의뢰했고, 이를 위한 이벤트를 만들고자 하였다. 예를 들어 예술, 건축과 과학을 큐레이팅하는 것에 더해서, 우리는 콘퍼런스까지 큐레이팅할 수 있는지 알고 싶었다. 다시 말해, 콘퍼런스라는 분야를 위한 게임의 새로운 규칙을 만들고자 했다. 그런 충동으로부터 시작해 모든 종류의 학문이 만나는 24시간의 다성적인 지식 페스티벌의 일종으로, 서펜

타인 마라톤이 탄생했다. 콜하스와 나는 다른 많은 연사들을 초대했고, 프로그램은 24시간 후에 절정에 달했다. 우리는 잠도 자지 않고 그 시간 동안 무대에 머물면서 72명의 런더너들과 대화를 나누었다. 이는 도시의 초상을 만들기 위한 시도였고, 마라톤의 완성은 도리스 레싱이 보낸 환경 문제를 긴급히 촉구하는 메시지로 끝을 맺었다.

보통 건축계의 누군가를 초청하여 강연을 할 때, 대부분은 건축계 사람들이 참석한다. 예술계의 누군가를 초청할 때, 예술가 타입의 사람들이 참석한다. 각 연사는 특정한 청중들을 자신의 관심 분야로 끌어들이지만, 교차점은 거의 없다. 하지만 24시간 마라톤을 통해, 학문을 가로지르고 결합하는 것이 약간은 가능하다. 방문자로서 당신은 다양한 범주에 있는 사람들의 이야기를 듣기 위해 새벽 3시에 방문할 수 있고, 심지어 그 후에도 여러분은 흥미로운 젊은 그래픽 디자이너의 이야기를 듣기 위해 머물 수도 있다. 그다음에도 또 다른 것으로 이어지며 전체적으로 특정한 분야를 넘어서 도시 자체가 참여를 경험하게 된다.

마라톤은 시리즈로 발전되었고, 콜하스와 발몽이 함께 첫 번째 파빌리온을 만든 이듬해에는, 올라푸르 엘리아손과 셰틸 토르센Kjetil Thorsen이 서펜타인 파빌리온을 만들었다. 엘리아손은 그 전 해에 너무 많은 대화들이 있었기에 지금은 무언가를 <하는> 것이 더 좋겠다고 생각했고, 그래서 우리는 이야기하기를 멈추고 실험 마라톤을 했다. 그것은 형식 자체를 변화시켰다. 마라톤은 더 이상 엄격하게 인터뷰만 하는 것이 아니라 대화, 퍼포먼스, 발표와 실험을 조합한 형태가 되었다. 이는 본질적으로 시간에 기반한 전시가 되었다. 제목에서부터 알 수 있듯이, 그것은 본질적으로 공간적 경험이라기보다는 시간적 경험이다.

그다음 해, 우리는 서펜타인의 프랭크 게리 파빌리온에서 행사를 진행하면서 하이드 파크 북동쪽 구석에 있는 자유 발언대에서 영감

을 받았다. 런던의 자유 발언대는 전통적으로 누구나 비누 상자에 올라 연설할 수 있는 장소로, 대중들이 급진적인 강연, 연설, 마니페스토, 비난, 항소, 분노를 전할 수 있는 토론회를 여는 곳이다. 물론 오늘날 이런 일의 대부분은 인터넷에서 일어나지만, 자유 발언대는 여전히 활발한 토론의 장소다. 마니페스토는 미술사에서 중요한 역할을 해왔다. 우리는 마니페스토 마라톤을 하는 것이 흥미로울 것이라고 생각했고 60~70명의 참가자들을 초대하여 마니페스토를 만들었다. 우리는 세분화된 시대에 살기 때문에, 예술적 운동은 응집력이 덜하며, 이는 다음의 질문을 제기한다. 마니페스토는 여전히 유의미한가? 일방적으로 규정된 마니페스토는 매우 20세기적이며, 21세기는 교류에 더 비슷할 수 있다.

그다음 해, 서펜타인의 SANAA 파빌리온에서, 우리는 시(詩)에 관한 마라톤을 주최했다. 특히 시장이 그 어느 때보다도 예술계에서 큰 역할을 하는 시대에서, 나는 시의 세계를 바라보는 것이 중요하다고 생각했다. 20세기의 모든 위대한 아방가르드는 시와 연관되어 있었다. 그것은 문화의 기본이다. 그래서 우리는 시인과 예술가들을 초대하여 시를 읽었다. 그다음 해 우리는 테크놀로지와 연결된 주제를 찾는 것이 흥미로울 것이라고 생각했다. 1986년 로마에서 세계 지도를 만들던 알리기에로 보에티와의 첫 만남 이후 나는 현대 미술계에서 지도들이 큰 역할을 한다는 사실에 매료되어 왔다. 보에티처럼 많은 예술가들이 지도에 집착한다. 나는 갑자기 지도와 내비게이션 시스템이라는 전체 개념이 소셜 네트워크와 함께 인터넷에서 가장 큰 주제 중 하나가 되었다는 것을 깨달았다. 그래서 우리는 21세기에 지도를 만드는 예술가, 웹디자이너와 건축가들을 함께 불러 모았다.

2011년 페터 춤토르가 서펜타인 파빌리온을 피에트 우돌프Piet Oudolf의 정원과 함께 만들었고, 우돌프는 건축가 딜러 스코피디오+렌프로Diller Scofidio+Renfro의 뉴욕 하이라인 공원을 위해 꽃

전시물을 만들었다. 많은 대화를 나누면서 우리는 아마도 이번 주제가 정원 그 자체일 것이라고 생각했다. 물론 정원은 수많은 예술가, 건축가, 시인과 소설가들이 천착해 온 개념이며, 고대 그리스의 아르카디아로부터 이슬람 세계의 장엄한 정원, 영국의 풍경 디자이너 케이퍼빌리티 브라운Capability Brown, 묘지로서의 정원에 관한 엘렌 식수Hélène Cixous의 글 그리고 현대적인 풍경 건축까지를 아우른다. 독일의 저자이자 영화 제작자 알렉산더 클루게Alexander Kluge는 언젠가 내게 <닫힌 정원 hortus conclusus> 즉 밀폐된 정원이라는 중세적인 개념이 전시로서 많은 동일한 기능을 수행했다고 말한 적이 있다. 동일하게, 그것은 인터넷과 연결되는 개념이다. 『서펜타인 갤러리 파빌리온 2011』 도록에 클루게가 썼듯이, 인터넷은 정보의 정원이다. 결과적으로, 춤토르는 서펜타인 파빌리온을 단순한 수도원 회랑으로 만들었고, 이를 위한 우돌프의 정원, <닫힌 정원>에서 사람들은 사색에 잠겨 앉아 있을 수 있다. 인터넷상에서 회랑 같은 것이 존재할 수 있을까? 2012년 10월 우리는 마라톤의 일환으로 모든 분야에서 60~70명의 참가자들을 초청하여, 다음의 개념을 두고 토론했다. 21세기의 무엇이 정원으로서 중요할까?

마라톤들은 이곳과 지금에 관한 것일 뿐만 아니라, 역사가 에릭 홉스봄의 <망각에 대한 저항>이라는 구절 속 기억의 관점에서도 현재에 관한 것이기도 하다. 2006년 홉스봄과 진행한 인터뷰에서 그는 이 목표를 염두에 두고 국제적인 시위를 조직하자는 아이디어를 제기했다. 그것은 아름다운 생각이고 그래서 우리는 2012년 10월 헤어초크 앤드 드 뫼롱Herzog & de Meuron과 아이 웨이웨이Ai Weiwei의 파빌리온을 중심으로 기억 마라톤을 개최했다. 그들은 생각의 피난처인 고고학과 기억의 파빌리온을 만들었다. 홉스봄은 그해 10월 1일에 세상을 떠났고, 기억 마라톤은 그에게 보내는 헌사였다.

(비)콘퍼런스를 큐레이팅하기

1993년 미술사학자 크리스타 마르Christa Maar는 제3차 밀레니엄 아카데미에 나를 초대했다. 건축가, 예술가와 다른 사상가들이 과학자들과 함께 하는 아카데미에 큐레이터를 포함하고 싶어 했고, 이는 내게 현대 과학자들과 대화를 시작할 기회가 되었다. 아카데미의 첫 콘퍼런스 중 하나는 뇌와 컴퓨터 사이의 교차점에서 발전되었다. 그곳에서 나는 지식인과 문화 사상가들과 함께 과학자들을 처음 만났고, 이들 중에는 프란시스코 바렐라Francisco Varela, 에른스트 푀펠Ernst Pöppel과 볼프 싱어Wolf Singer 같은 신경과학자 또는 브루스 스털링Bruce Sterling과 같은 과학 소설 작가가 있었다. 크리스타 마르는 또한 나를 뉴욕에서 존 브록먼John Brockman에게 소개했다. 위의 모든 것은 C. P. 스노C. P. Snow가 묘사한 <두 문화>를 뒤로 하고 문화를 더 확장시킨 것을 고려하려는 그의 <제3의 문화>와 <에지>적인 접근법과 밀접하게 연결되어 있다. 브록먼이 첫 만남에서 내게 말했듯이, 그는 <문화의 에지들>에 관심이 있다. 갑자기 그런 다학제간 혼합된 사람들을 소개받은 것은 내게 있어 하나의 계시와 같았다. 그래서 내 큐레이터 작업 안에서 예술과 과학을 연결시킬 방법을 더 고민했다.

1995년, 마르는 내게 <정신 혁명> 콘퍼런스를 위해 예술과 과학을 연결하는 무언가를 기획해 달라고 요청했다. 나는 무엇을 해야 할지 확신할 수 없었지만, 예술가들과 과학자들에게 협업을 강요하는 것은 잘못된 것이라고 감지했다. 그것은 다소 저자 같은 방식으로 새로운 작업을 제작하라고 지시하는 것이다. 대신에 나는 우연한 만남에 대한 콘텍스트를 만드는 것이 더 흥미롭고 더 예측하기 어려울 것 같았다. 이미 참석했었던 콘퍼런스를 돌이켜보면 나는 과학자들, 예술가들과 다른 이들의 접촉 자체가 생산적이라는 것을 깨달았다. 발표

라는 전형적인 형태와 그에 이어지는 짧은 질의응답과 같은 공식적인 패널 토론 중에 흥미로운 만남은 발생하지 않지만, 종종 참석자들이 오가는 휴게실, 카페테리아 또는 레스토랑에서 그러한 만남이 발생했다. 단순히 흥미로운 사람들을 특정한 장소와 시간에 모이게 하는 것 자체가 중요한 것이었다. 커피를 마시는 휴식 시간은 콘퍼런스에서 가장 긴급하지만, 그렇게 보이지는 않는, 만남의 지점 또는 분기점이다.

20세기와 21세기 초에 걸쳐 변화되어 온 전시와는 달리 심포지엄, 콘퍼런스와 패널 토론은 매우 표준적인 강의나 원탁 토론을 따랐다. 그래서 나는 그동안 전시에서 했던 것과 유사하게, 콘퍼런스 같은 담론적인 이벤트의 게임 규칙을 바꾸는 개념을 적용하면 흥미로울 것 같았다. 짓궂은 아이디어가 떠올랐다. 일정, 숙박, 배지를 단 참가자와 같이 콘퍼런스의 모든 장치를 가지되 패널, 연설, 본회의 등의 <공식적인> 요소를 빼버린다면 어떨까?

나는 수백 명의 과학자들과 실험실이 많은 쾰른 근처 유리히의 에른스트 퇴펠 리서치 센터로 예술가들을 초대할 것을 제안했다. 어떤 일이 일어날 수 있지만 아무 일도 일어나지 않아야 하는 접촉 구역을 만들자는 생각이었다. 그래서 우리가 리서치 센터에서 조직한 <콘퍼런스>인 <예술과 두뇌>는 학회를 뺀 학회로 모두 구성되었다. 커피 휴식 시간, 버스 여행, 식사, 시설 투어가 있었지만 학회는 없었다. 예술가들은 만남을 가졌고, 만남을 만들었고, 작업을 제작하고 과학자들과 협력하기 위해 마을로 갈 수 있었다. 마지막에 우리는 작은 영화를 만들었다. 모두가 자신들이 받은 감명을 말하고, 엽서 세트를 발행했다. 현재 중앙 집중화된 조직의 필요 없이 다른 활동들이 리서치 센터에서 발전되고 있다.

세드릭 프라이스가 항상 건축에서 <비-계획>의 중요성에 대해 말했듯이, <예술과 두뇌>는 비-콘퍼런스의 어떤 것이었다. 다시 한번

큐레이터의 역할은 기존 공간을 차지하지 않고, 자유로운 공간을 만드는 것이다. 지금껏 나의 큐레이터로서 실천에서, 큐레이터는 차이들을 연결하고 예술가, 대중, 기관과 다른 종류의 공동체들 사이에 다리를 놓아 왔다. 이런 작업의 핵심은 다른 사람과의 활동을 연결하여 임시적인 공동체를 만들고, 그들 사이에서 불꽃을 일으킬 수 있는 조건을 창조해 내는 것이다.

그로부터 몇 년 후인 2003년 일본에서 미야케 아키코Miyake Akiko와 함께 CCA 기타큐슈, 예술 센터와 학교에서 <간극 메우기?>라는 콘퍼런스를 조직했다. 그 개념은 <예술과 두뇌>, <콘퍼런스>를 유지하되 더 큰 규모로 조직하는 것이었다. 나의 과학 멘토였던 칠레의 생물학자 프란시스코 바렐라Francisco Varela가 최근에 세상을 떠났기에, 우리는 그의 친구들과 동료들을 초대했다. 그 외에도 다른 예술가, 과학자, 건축가들을 초대했다.[o] 우리는 이 그룹에게 세상과 연결이 단절된 시간과 공간을 주고자 했고, 그래서 콘퍼런스의 장소인 기타큐슈 교외에 위치한 외딴집은 우리의 전용이 되었다. 참가자들은 도쿄로 날아온 뒤 일본 국내선 비행기를 타고난 후에도 1시간 동안 차로 이동해야 했다. 마침내 그들은 아주 오래된 일본 집에 도착했고, 이곳은 빠져나가기 어려울 정도로 외진 곳이었다.

사흘 동안 우리는 믿을 수 없을 정도로 바쁜 사람들을 그야말로 정지시켰다. 보통 그들은 강의를 하고 바로 다음 약속이나 회의 등을 위해 떠나곤 했다. 기타큐슈에서 우리는 공식 회의실과 온라인 채팅방을 꾸려 영감을 받은 참가자들이 자기 조직적으로 대화하도록 했다. (집 안에는 방이 많았다.) 그 집에는 또한 일본 전통 정원이 있어 산책할 수 있었다. 그리고 모든 연사들이 출판한 책들을 모두 독서실에 가져다 두고, 흥미로운 사람을 만나거나 알게 되면 독서실에서 그에 관한 책을 찾을 수 있었다. 연사들은 렘 콜하스와 마리나 아브라모비치부터 수학자 그레고리 카이틴Gregory Chaitin까지 다양했

다. 양자 물리학자인 안톤 차일링거Anton Zeilinger가 또 다른 강연을 했는데, 그는 예술에서 그 어떤 것만큼이나 불가사의한 미스터리를 연구하고 있었다. 원자 구성 입자들이 아주 먼 거리를 두더라도 <얽히>거나 서로 연결될 수 있는 방법이었다. 그 모든 경험은 21세기의 살롱과 약간 비슷했다.

2005년 후베르트 부르다Hubert Burda, 스테피 체르니Steffi Czerny, 마르셀 라이하르트Marcel Reichart 등이 DLD라는 조직을 시작했다. 그것은 디지털 혁신, 생명 과학, 예술, 디자인과 도시주의를 결합하여 다른 세계들을 지속적으로 결합시킨다. 그러나 이것은 단순히 콘퍼런스가 아니다. 그것은 현실의 생산이고, 만나지 못했을 사람들을 지식 생산의 틀 안에서 연결하는 것에 관한 것이다. J. G. 발라드J. G. Ballard가 말했듯이, 그것은 <접합점들 만들기>에 관한 것이다. 다른 분야의 실천가들을 훌륭하고 독특한 방식으로 연결하는 스테피는, 나를 DLD 예술 섹션을 큐레이팅하도록 초대했다.

매년 게임은 다른 규칙을 가지고 다른 주제를 다룬다. <평행 우주>(2007)는 예술의 대안적이고 확장된 방법들을 면밀히 조사했고, <아카이브와 기억>(2008)은 기록하는 작업과 기억을 다루었다. <21세기 블랙마운틴 칼리지>(2008)는 다학제간 예술 학교와 교육의 새로운 모델을 논의했다. <21세기를 위한 지도>(2009)는 인터넷과 모바일 디스플레이의 출현이 위치의 개념을 어떻게 바꾸었는지를 중심으로 발전했다. <에버 클라우드>(2010)는 클라우드 이론, 개념과 디지털 클라우드 아키텍처에 초점을 맞췄다. <솔라 솔라>(2011)는 태양열 비행기를 만들기 위한 티노 세갈, 올라푸르 엘리아손, 프레데리크 오테센Frederik Ottesen 사이의 대화를 중심으로 발전했다. <아프리카의 빛>(2012)은 전력망 외부 지역에서의 에너지와 엘리아손의 「리틀 선」 프로젝트의 사전 론칭에 초점을 맞췄다. <인터넷을 넘어서는 방법>(2012)의 패널과 전시 모

두 인터넷을 일상적 조건으로 성장한 신진 작가들과 함께 <포스트 인터넷>이라는 개념을 탐구했다. 이 모든 대화들은 예술가, 건축가, 과학자 그리고 디지털 문화 사상가들을 불러 모았다. 그것들을 연결하고 다른 세계에 도달하는 것은 지식을 모으는 것에 대한 두려움을 넘어서는 것을 의미하며, 나는 학문들이 점점 더 전문화됨에 따라 더 중요해질 것이라고 생각한다.

비물질성

 과학과 예술 사이의 다리는 나를 <비물질성>으로 이끈다. 직접 보거나 경험하지 못한 전시에 대해서는 쓰기가 어렵다. 하지만 그 중요성을 강조할 필요가 있기에 철학자 장프랑수아 리오타르Jean-François Lyotard가 창조 산업 센터의 디렉터였던 티에리 샤푸 Thierry Chaput와 함께 조직한 <비물질성> 전시는 예외를 둘 필요가 있다. 그 전시는 곤잘레스포에스터, 피에르 위그와 필리프 파레노 같이 내가 수년간 가깝게 지낸 많은 예술가들에게 촉매였고, 이들 모두는 미술 학생 시절 이 전시를 보고 오늘까지 토론을 계속하고 있다.

 <비물질성>은 1985년 3월 28일부터 7월 15일까지 파리의 퐁피두 센터 5층에서 전시되었다. 디지털 미래가 아직 오지 않았을 때 이를 예견한 최초의 전시 중 하나이다. 그 핵심은, 물질적 대상에서 비물질적 정보 기술로의 전환, 또는 다른 의미에서 모더니즘에서 포스트모더니즘으로의 전환의 결과들을 조사한 것이었다. 사실, 전시의 제목은 우리가 사용하는 물질의 변화뿐만 아니라, <물질>이라는 용어가 갖는 바로 그 의미에 대한 반영으로, <무형의 것들> 또는 <비물질들>로 번역될 수도 있다. 전시 디자인을 위해, 리오타르는 하나의 출입구와 하나의 출구가 있지만 가능한 여러 경로를 갖춘 개방형 미로인 파쿠어parcours를 고안했다. 벽은 단단한 구조물이 아니고, 오히려 바닥에서 천장까지 뻗어 있는 회색 거미줄이었다. 방문객들은 헤드폰을 끼고 무선 전송이 맞았다가 맞지 않는 라디오를 들었다. 그런 유동적 비선형성은 전시의 논지인 비물질성의 바로 그 상태를 보여 주는 예였다. 여러 갈래의 길은 리오타르가 이름 지었던 약 60개의 <사이트>들로 이어졌고, 각기 <사이트>들은 그림에서부터 천체 물리학까지, 각기 다른 주제와 질문들에 바쳐졌다.

리오타르가 전시 도록에서 설명했듯, <우리는 확실히 마음을 세뇌하지 않고, 감각을 일깨우고 싶었다. 전시는 포스트모던한 드라마투루기dramaturgy다. 영웅도, 신화도 없다. 질문들에 의해 조직된 미로 같은 상황들, 우리의 사이트들 ⋯⋯ 그 고독 속에서, 방문객은 자신을 붙잡는 웹과 그를 부르는 목소리들의 교차점에서 갈 길을 선택하기 위해 소환된다. 만약 이것이 <교리>라면, 왜 이것들이 문제가 되는가? 각각의 다른 사이트들에서, 리오타르는 다양하게 디스플레이한 예술품, 일상의 물건, 기술적 장치 그리고 과학의 도구들을 결합했다. 이런 점에서 <비물질성>은 (나는 도록과 그 전시를 본 이들의 설명으로 주로 의지하지만) 예술과 과학의 관계에 대한 나의 프로젝트에 영향을 주었다. 리오타르와 전시에 모두에 대해 일종의 <경악감>을 공유한다. <비물질성>은 또한 내가 다학제적 전시를 만드는 것에 대해 영감을 주었다.

<비물질성> 도록은 풍부한 도구 상자다. 그것은 잡지 사이즈로, 72장의 느슨한 종이가 들어 있는 슬립케이스 위에 회색 덮개가 있다. 전시에서 각 사이트와 주제는 한 장의 시트로 표현된다. 전시 계획과 리오타르의 글을 포함한 몇 장의 추가 설명서가 있다. 전시가 고정된 파쿠어를 가지고 있지 않아서 각각의 방문객이 자신만의 길을 탐색할 수 있었듯이, 이러한 느슨한 낱장의 순서도 책을 읽는 동안 언제나 재배열할 수 있었다. 도록은 교훈적이고 선형적인 것이 아니라 오히려 비선형적인 방식으로 읽히고자 한다. 그 형식은 1994년 취리히에서의 내 전시 <클로아카 막시마>에 영감을 주었고, 우리는 또한 도록을 슬립케이스로 디자인했다.

철학에서 큐레이팅으로 모험을 했던 또 다른 철학자는 다니엘 번바움Daniel Birnbaum이다. 철학은 정기적으로 유배된다고 번바움은 말한다. 이에 따라 그 개념을 개발하고 이를 생산적으로 만드는 또 다른 담론적 장이 필요하다는 것을 의미한다. 장프랑수아 리오타

르는 다른 영역을 떠도는 생각의 디아스포라라는 개념에서 이를 지적한다. 1960년대 이 외부 영역은 의심할 여지없이 주로 사회 그 자체였고, 철학의 많은 지점이 사회학에 근접해서 발생하였다. 게다가, 1970년대 텍스트와 텍스트성에 관한 새로운 개념들이 너무 유행을 타게 되어 철학은 예민한 문학 비평의 새로운 종류로 통합되는 것처럼 보였다.

1980년대, 미디어의 시뮬라크르에 관한 개념은 예술과 이미지의 세계와의 대화를 철학적 탐구를 위한 매우 생동감 있는 출발점으로 바꾸어 놓았다. 이후 무엇이 일어났는가? 그때부터 테크놀로지, 도시, 건축, 세계화의 형태 등 어떤 새로운 영역을 통해 철학을 떠도는가? 그렇다, 이 모든 영역을 통해 의심의 여지없이, 그리고 아마도 생각과 실험의 매개로서, 전시를 통해서다. 이러한 급진적 사상으로의 큐레이터적 전환은 20년간 전 세계에서 광적으로 전시가 생산될 것임을 예견한 리오타르의 1985년 <비물질성> 전시에서 처음으로 구체화되었다. <비물질성>은 하나의 예술 작업으로서 가상현실과 전시 자체에 대한 대규모 실험이었다. 리오타르는 이것이 매우 도발적인 개념이라는 것을 충분히 인지했다.

<비물질성> 이후 철학자와 과학자가 큐레이팅한 몇몇 다른 전시가 뒤따랐다. 파리의 루브르 박물관에서 두 개의 전시, 자크 데리다 Jacques Derrida의 <시각 장애인 회고록: 자화상과 다른 폐허>, 쥘리아 크리스테바Julia Kristeva의 <자본의 관>, 또는 보다 최근에 독일의 칼스루헤 ZKM에서 브뤼노 라투르Bruno Latour의 <우상숭배>와 <물건을 공개하기>가 열렸다. <비물질성>은 전시 제작자, 철학자, 과학자들뿐만 아니라 예술가들에게도 그 풍경을 바꾸어 놓았다. 이 전시를 경험한 도미니크 곤잘레스포에스터는 다음과 같이 회고한다.

<비물질성>은 정말 기억에 남는 전시였다. 이상하게도, 가장 기억

에 남는 내 경험은 …… 전시 자체보다는 …… 환경, 완전한 환경에 있었다. 내가 <비물질성>에서 정말 아름다웠다고 생각하는 것은 적외선과 텍스트에 의한 빛과 소리의 모든 차원을 탐구한 것이었다. 관객의 움직임은 충분히 고려되었다. 그 모든 이유로 인해, 그것은 매우 중요한 전시였다.

필리프 파레노는 내게 이렇게 말했다.

네가 그 전시를 보지 못했다면, 내가 그것을 묘사하기 어려워. 내가 어땠는지 말해 준다면, 꿈처럼 들릴 거야. 사물들과 경험들이 배열된 태도에서, 그 큐레이토리얼한 선택으로 인해 그 전시는 놀라웠어. 정말 훌륭했어. <비물질성>은 공간 속에서 사물들을 디스플레이함으로써 개념을 만들어 내는 전시였어. 그것은 책을 쓰거나 철학적인 개념을 발전시키는 것과는 매우 달랐어. 그래서 내가 그 전시를 좋아한 거야.

곤잘레스포에스터와 파레노는 폰투스 훌텐, 다니엘 뷔랑Daniel Buren, 세르주 푸셰로Serge Fauchereau와 사키스Sarkis가 1985년에 설립한 파리의 파리 조형 예술 상급 아카데미에서 공부했다. 한 번은 훌텐이 리오타르를 학교에 초대했다. 토론을 하는 동안, 리오타르는 두 번째 전시를 위한 자신의 개념을 이야기했고, 이때 저항이 그 주제였다. 이 전시는 실현되지 않았지만, 그 토론에 참석한 파레노는 그것을 절대 잊지 않았다. <리오타르는 또 다른 전시인 《저항》을 하고 싶어 했어.> <저항>은 좋은 제목이 아니다. 즉시 일련의 도덕적인 문제가 떠오른다. 하지만 내가 그를 만났을 때, 나는 그가 사실 다른 면에서 저항을 의미한다는 것을 이해했다. 학교에서 물리학을 공부할 때 마찰력은 중요하지 않다는 말을 듣는다. 접촉한 두 표면의 힘은 특정한 원리를 불확실하게 만든다. <저항>이란 게 원래 그런

의미에 관한 것 같다고 나는 생각했다. <비물질성>은 인터넷 시대의 초기 반영인 반면, <저항>은 그 반대일 것이다. 수많은 연결이 존재하는 우리 시대에 저항은 또한 필요하다.

파레노, 번바움과 나는 지금 흥미로운 장소에서 리오타르가 실현하지 못한 개념을 실현할 계획이다. 그것은 예술 컬렉터, 제작자이자 후원자인 마야 호프만Maja Hoffmann의 루마 재단에서 만들고 있는 예술 센터다. 호프만은 예술가 리암 길릭과 필리프 파레노, 큐레이터인 톰 에클스Tom Eccles, 베아트릭스 루프Beatrix Ruf와 나를, 그녀와 함께 프랭크 게리Frank Gehry가 설계하게 될 어떤 대도시로부터 멀리 떨어진 실험적인 예술 센터를 계획하는 그룹에 초대했다. 그곳은 프랑스 아를의 습지대 카마르그이다.

호프만의 목표는 이 센터를 생태주의와 연결하는 것이다. 그래서 2012년 우리는 관광객들에게 인기 있고 투우와 페스티벌에 종종 사용되는 역사적인 장소인 아를의 로마 원형 경기장에서 <해변을 거쳐 달로>라는 전시를 만들어 그 목표에 한 걸음 내디뎠다. 파레노와 길릭의 아이디어를 따라, 원형 경기장은 전시 기간 동안 변화했다. 처음에 방문객들은 수 톤의 모래로 뒤덮인 경기장을 마주했다. 이 지형은 모래 조각가들 팀에 의해 해변에서 달 표면으로 그 모습이 바뀌었고, 이는 방문객들을 안내하는 20명의 예술가들의 일련의 개입의 배경으로 작동되어 경기장 안과 주변에서 작업을 생산하고 풍경을 바꾸며 반응했다.

마지막에는, 철도 건설 현장이었던 아를 아틀리에 공원으로 모래는 모두 옮겨졌고, 임시 놀이터의 일부로 일반인이 갈 수 있게 되었다. 이후 현대 미술을 전문적으로 다루는 새로운 창작, 제작과 전시 센터인 루마 센터의 기초로 재사용될 것이다. 철학자 미셸 세르Michel Serres가 말했듯이, 아마 오늘날 예술의 근본적인 진화의 일부는 살아 있는 종에게 스스로를 열고, 생명과 자연에 여는 것일 수 있다.

실험실

평론가 호미 바바Homi Bhabha가 쓴 바와 같이, 사이는 우리 시대의 근본적 조건이다. 이는 특히 과학과 관련된 내 전시를 위한 유용한 원칙이고, 항상 급진적이고 예기치 못한 조합을 가능하게 하는 사이 공간을 만드는 개념이기도 하다.

1999년 안트베르펜에서 내가 바버라 반더린덴Barbara Vanderlinden과 함께 큐레이팅한 <실험실>은 과학 실험실과 예술가의 스튜디오에서 쓰인 다양한 개념과 학문의 바탕을 탐구하는 다학제 간의 프로젝트였다. 그것은 과학과 예술의 전문화된 용어와 일반 청중 사이에서, 숙련된 실천가들의 전문 지식과 대중의 관심과 선입견 사이에 가교를 만들려는 시도였다. 그곳에서 여름 동안 우리는 안트베르펜 사람들과 과학자들, 예술가들, 무용수들과 저자들의 커뮤니티 사이에 네트워크를 구축했다. 이러한 모든 커뮤니티에 접근할 수 있도록, 우리는 방문객들이 직접 탐험할 수 있는 지도와 자전거를 제공했다.

우리는 역사적인 전시에 종종 사용되었지만 현대 전시에는 너무 드물게 사용되는 방법, 즉 아이디어를 발전시키기 위한 싱크 탱크를 만드는 것부터 시작했다. 여기에는 과학자로 훈련받은 예술가인 카르슈텐 횔러처럼, 이 전시를 조직하는 원칙에 우호적인 다른 사람들이 포함되었다. 토론은 다음과 같은 질문을 중심으로 진행되었다. 우리는 어떻게 과학, 예술이라는 전문 용어와 일반 관객의 관심 사이의 차이를, 숙련된 실무자의 전문 지식과 청중의 관심과 선입견 사이의 격차를 해소할 수 있을까? 실험실의 의미는 무엇인가? 실험의 의미는 무엇인가? 실험은 언제 공개되고 실험의 결과는 언제 대중과의 합의에 도달하는가? 과학자의 실험실과 예술가의 스튜디오 안에서 일어나는 일을 대중에게 공개하는 것은 용어상의 모순인가? 이러한

177

질문들은 예술가들과 과학자들이 자유롭게 실험하고 일하는 <일터>에서 시작된 다학제 간 프로젝트의 시작이었다.

<실험실>은 철학자이자 과학 역사가인 브뤼노 라투르를 전시 형식으로 가져왔다. 라투르의 작업은 생성된 지식의 일종을 제어하면서, 특정한 기관에서 개발된 의미의 네트워크에 대한 통찰력을 포함한다. 예를 들어 병원은 자신의 규칙, 기대 행동, 프로토콜, 명명법과 관계망을 가진 특정한 사회적 공간이다. 이런 공간을 가로지르며 순환하는 개인들은 사회적 네트워크를 형성하고, 이는 특정한 존재의 방법들을 만들어 낸다. 과학과 예술이 종종 특정한 사회적 공간 – 실험실과 스튜디오에서 각각 – 에서 나온다는 사실에 우리는 놀랐고, 그래서 둘 사이의 연결고리를 만드는 것에 관련한 아이디어를 발전시켰다. 따라서 <실험실> 배후의 아이디어를 폭넓게 이해하기 위해, 우리는 전시를 안트베르펜에 널리 퍼뜨렸다.

라투르는 <실험실>을 위해 기발한 개념을 생각했다. 그는 <증명의 극장>이라고 부른 강의 시리즈를 고안했고, 이 시리즈에서 그는 역사로부터 중요한 실험을 재연할 것이다. 라투르의 의도는 과거의 과학적 성공을 축하하고 대중화하기 위해 역사적 재연을 하는 것이 아니라, 실험이 무엇을 의미하고 말하는지를 이해하고 해석하는 데 어려움을 겪기 위함이었다. 또한, 과거에 유명했던 많은 실험에 필요한 재료들을 더 이상 구할 수 없다는 사실이 문제였다. 화학자 피에르 라즐로Pierre Laszlo가 지적했듯이 과거의 고전적인 화학 실험조차도 재료를 모으는 것이 얼마나 어려운지를 보여 준다. 라투르도 잘 알고 있듯이, 실험은 <홍보가 될> 때에만 효과가 있다. 그러므로 공공장소에서 실험을 진행하는 것은 또 다른 어려움을 야기했다. 닫힌 방 안에서 일어나는 일을 세상 저 너머로 이동하는 일이다.

과학 철학자 이사벨 스탕제Isabelle Stengers는 당구공 경사면을 굴러 내려가는 것으로 갈릴레오의 실험에 헌사하는 공간을 큐레

이팅한 훌륭한 예를 남겼다. 갈릴레오는 행성이 어떻게 그리고 왜 움직이는지를 지배하는 자유 낙하 운동의 법칙을 공식화하면서 이러한 실험을 수행했다. 자신의 강의에서 스탕제는 공을 이용한 힘든 실험이 법칙을 만들었는지, 아니면 갈릴레오가 먼저 그것을 개념화하고 그가 예측한 대로 공이 행동하는지를 다시 한번 확인한 것인지를 물었다. 답은 둘 다 아니며 둘 다 맞다. 실험하지 않은 법칙은 이론의 영역에 남아 있지만, 실험만으로는 데이터를 만들 뿐, 법칙 자체는 만들 수 없다.

스탕제가 보여 주듯, 갈릴레오의 실험이 이루어 낸 것은 세상에서 행동을 찾아서 그 증거를 <공개한> 것이다. 공들이 기울어진 표면으로 굴러 내려가는 행동은 그러한 공이 어떻게 행동하는지의 모형을 만드는 방정식에 대응하기 위해 충분히 단순화되었다. 그러나 라투르가 지적하길, 우주의 진공 상태에서 행성과 별에는 적용되지 않는 마찰의 효과와 같은 다른 요소는 무시하는 반면, 공이 특정 높이를 굴러 내려가는 데 걸리는 시간에만 초점을 맞추는 것이 필요하다.

우리는 또한 <실험실> 도록의 성격을 실험하기로 결정했다. 그러한 출판물이 갖는 어려움은 종종 전시가 열리기 전에 기획되고 실행된다는 것인데, 이는 전시의 개념화 단계에서 예상치 못한 결과가 반영될 수 없음을 의미한다. <실험실>을 위해서, 우리는 출판 기계를 설계했다. 전시 자체와 함께 동시에 운영될 수 있는 출판의 과정이다. 우리는 디자이너이자 예술가인 브루스 마우Bruce Mau를 초대하고, 그가 전시 기간 동안 안트베르펜 사진 미술관 본사에서 일하도록 했다. 매일, 그는 도시 전역의 사이트로부터, 전시와 연관되어 그날에 생산된 콘텐츠를 가져갈 것이다. 그는 이 내용을 출판물로서 배치하고, 매일 새로운 페이지가 만들어지고 도록은 엄청나게 크고 끊임없이 확장된다. 방문객들은 스스로 그 과정에 참여했다. 전시가 끝날 무렵, 마우는 약 3백 개의 스프레드, 6천 개의 이미지 그리고 1만

179

8천5백 개의 텍스트를 배치했다. 책 기계가 경험한 것을 공간화하는, 이 거대한 아카이브의 사본은 이후 안트베르펜의 주 도서관에 <실험실>의 마스터 기록으로 보관되었다. 물론, 그 아카이브는 출판 시장에 진입하기에는 너무 다루기 힘들어서, 더 널리 배포되도록 이 페이지들을 작은 버전(여전히 거의 5백 페이지에 달한다)으로 편집했다.

아마 이 전시 공간의 가장 개인적인 확장을 볼 수 있는 곳은 예술가 얀 파브르Jan Fabre의 공간에서였다. 그는 방문객들이 지도에서 찾을 수 있는 위치인 그의 부모의 집 정원에 텐트 한 개와 자신의 어린 시절 레코드 컬렉션을 설치했다. 그들이 <실험실>의 견지에서 도시를 찾아 헤맬 때, 그들은 가장 중요하고 쉽게 잊힌 영감의 원천들 중 하나를 발견한다. 어린 시절 집 울타리는 가장 오래되고 가장 꿈같은 실험이 이루어지는 통제된 환경으로 작용한다.

<실험실>에서 보이듯, 과학은 확실성과 긍정적인 지식의 생성에 관한 것만은 아니다. 동등하게 활성화되고 반대되는 상태, 즉 의심에 매우 자극을 받는다. 과학자로 훈련받은 예술가인 횔러는 이런 느낌을 부각하는 프로젝트를 정교하게 만들었다. 그의 <의심 실험실>은 고도의 과학 지식이 발달된 문화에서, 대부분의 시민들이 느끼는 의심과 혼란이라는 일반적인 상태는 줄어들지 않았다는 사실을 고려한 시도였다. 그러나 횔러의 관점에 따르면, 혼란은 부정적인 상태가 아니라 가능하게 하는 상태이다. 그는 이것을 현대 사회의 사람들이 높은 수준의 물질적 안락감을 성취할 때, <웰빙의 극대화>로는 의문의 여지가 있지만, 다른 사람들보다 반드시 행복해지는 것은 아니라는 역설과 연관 짓는다. 횔러는 자신이 말하는 소위 <불확실한 지식>의 형태로 해답을 제시하기보다는, 혼란을 직접적으로 제시하기로 했다. 내가 그 프로젝트에 대해 인터뷰했을 때 그가 말했듯이, <혼란을 표현하기 위한 것이었고, 아무것도 이끌어 낼 필요는 없다. 그 아이

디어는 벤치에 앉아 혼란스러워하는 것을 의미할 지라도, 대중이 혼란한 상태를 직면하고 그 형태가 전시의 과정에서 드러날지 모른다는 것이다.>

휠러는 전시 예산에서 나온 돈으로 차 한 대, 낡은 메르세데스 스테이션왜건을 샀다. 그는 차에 <의심 실험실>을 다른 언어들로 쓴 스티커를 붙이게 했다. 지붕에 확성기를 달고, 그의 의심을 표현하며 안트베르펜을 운전했다. 그 차는 루머의 매개체가 되었다. 예술 작업으로 그것은 메가폰을 통해 루머를 퍼뜨리는 동시에 의심을 표현했고 사람들이 서로에게 전해 주는 이야기로 기능을 했다. 휠러는 늘 예술 작업이 어떻게 루머에 의해 전해 지는지에 관심이 있었다. 그들은 이탈로 칼비노Italo Calvino가 <보이지 않는 도시>라고 불렀던 것의 일부가 되었고, 나는 <의심 실험실>이 이런 방식으로 일했다고 생각한다.

자명한 이치로, 전시는 일러스트레이션이 아니다. 즉, 과학 박물관이 때때로 중요한 발견이나 결과의 단순화된 버전을 보여 주는 방식으로, 이상적으로 <~에 관한>이라고 칭하는 것을 전시하지 않는다. 전시는 단순한 일러스트레이션이나 재현을 넘어설 수 있고 또 그래야 한다고 나는 믿는다. 전시는 <스스로 현실을 만들어 낼 수 있다.> <실험실>은 이를 실천하기 위한 시도였다. 과학자들을 초대하여 결과를 요약하게 하거나 또는 예술가들을 초대하여 작품을 가져오게 하기보다는, 창작의 과정과 이러한 실천이 뿌리내리는 토대를 탐구하고자 했다. 이런 토대 중 하나는 물론 공간적인 것이다. 과학자의 실험실과 예술가의 스튜디오는 특정한 종류의 활동이 수행되는, 형식적으로는 대조적인 공간이다. 그러나 그것들은 또한 역사적으로나 사회적으로 구성되었다. 똑같이 특정한 시기의 산물이다. 이것은 누군가는 경험을 했고, 따라서 실수가 만들어진 전시였다. 공간적 또는 시간적 차원의 혁신이 결여된, 너무 고정되어 있는 전시 형식을 종종 발견한다. 큐레이터는 끊임없이 이런 관습에 의문을 제기하고 게임의 규칙을 바꿔야 한다.

미래를 큐레이팅하다

1968년, 스튜어트 브랜드Stewart Brand는 첫 번째 『지구 백과』를 출간했다. 새로운 삶의 방식을 만드는 데 관심이 있는 모든 사람에게 유용한 제품을 판매하고 정보를 전파하는 반문화 DIY 개론이다. 콘퍼런스를 조직하고 전시를 만드는 큐레이토리얼한 인물인 브랜드는 개인용 컴퓨터에 거대한 사회 혁신의 가능성이 있다는 것을 일찍부터 인식했다. 스탠포드 컴퓨터 과학자들이 최초의 비디오 게임 중 하나인 스페이스 워 게임을 하는 것을 목격했을 때인 1962년 이를 직관했다고, 그는 나에게 말했다. 브랜드가 자신의 유명한 도록에서 설명하길 컴퓨팅을 <도구에의 접근>의 또 다른 형태로 보았다. 최근 그는 나에게 큐레이팅이 <인터넷에 의해 민주화되고, 그래서 어떤 의미에서는 모두가 큐레이팅을 한다. 블로그에 글을 쓴다면, 그것은 큐레이팅이다. 그래서 우리는 편집자와 큐레이터가 되어 가고, 그 둘은 온라인에서 섞이고 있다>라고 믿는다고 했다.

그러나 전시 분야에서는, 디지털 삶이 갖는 잠재력이 이제 막 탐구되고 있다. 파올라 안토넬리Paola Antonelli는 최근 MoMA를 위한 대규모 전시를 최초로 온라인에서 기획했으며, 이플럭스 같은 웹사이트는 글로벌 디지털 네트워크가 갖는 소통의 가능성을 탐구했다. 하지만 더 젊은 개인들의 새로운 세대는 현대 미술과 문화에 참여하기를 시작했다.

소설가 더글러스 코플랜드Douglas Coupland는 디지털 시대에 태어난 이 그룹을 <다이아몬드 세대>라고 말했고, 이들은 저작권과 문화적 유산이라는 전통적인 관념에 반감을 가지고, 그들의 작업에서도 이를 명백히 드러낸다. 그들은 즉각적인 지식과 기술적 노하우를 가지며 그들의 새로운 생각과 문화적으로는 인습 타파적인 접근을 디지털 소셜 플랫폼에 의지한다. 유명한 젊은 예술가 라이언 트레

카틴Ryan Trecartin은 다음과 같이 말했고 인용된다. <1990년대 태어난 사람들은 놀랍다. 나는 그들이 모두 예술을 만들 때까지 기다릴 수 없다.> 2014년의 창조적인 풍토는 트레카틴의 열정을 입증하며, 급진적이고 매력적인 예술 태도를 가진 새로운 세대가 무대에 막 등장하기 시작한다.

1989년은 패러다임을 바꾸는 몇몇 이벤트로 기록된다. 베를린 장벽의 붕괴는 포스트 냉전 시대의 시작을 알리는 반면, 천안문 광장은 학생들의 항의와 대량 유혈로 얼룩졌다. 러시아군은 9년간의 점령 끝에 아프가니스탄을 떠났고, 최초의 글로벌 위치 확인 시스템(GPS) 위성이 지구 궤도를 돌기 시작했다. 아마 가장 중요한 것은 팀 버너스리Tim Berners-Lee가 월드 와이드 웹이 될 무언가에 관한 자신의 개념을 적은 개략적인 제안서를 작성했다는 것이다. 이런 역사적 발전 이전의 세계를 결코 경험하지 못했던 첫 세대가 커가는 단계를 우리는 이제 보기 시작했다. 그러한 세계적 사건과 젊은 예술가, 저자, 액티비스트, 건축가, 영화 제작자, 과학자와 기업가들의 창조적 생산 사이에 어떤 관련이 있는가?

큐레이터 시몬 케스테츠Simon Castets와 함께 나는 1989년 이후 출생한 이들의 작업을 분류하는 연구를 시작했다. <89 플러스> 프로젝트라고 부르는 이것은 콘퍼런스, 책, 정기 간행물과 전시 등을 포함한 다양한 플랫폼을 통해 이러한 세대적인 변화의 발전을 국제적으로 연구하는 형태다. 글로벌한 연구는 2013년 1월 뮌헨에서 열린 콘퍼런스에서 8명의 패널들로 처음 소개되었다. 그 후 지속적인 연구, 전 세계로부터의 추천 그리고 계속되었던 오픈콜은 젊고, 지구적으로 연결된 동료들의 네트워크의 성장을 조명했고, 이렇게 커가는 네트워크는 <89 플러스> 웹 사이트에서 시각화되었다. <89 플러스>는 한 세대를 발견하고, 이상적으로 힘을 실어 주는 시도로, 그들이 국경을 넘나들고 전 세계적 아이디어 커뮤니티를 육성하려 한다. 그 목적은

사실상 모든 지역에서 온 젊은이들에게 세계 무대에서 자신들의 생각을 듣고, 보여 주고, 구현할 기회를 제공하는 것이다.

경제학자 존 케네스 갤브레이스John Kenneth Galbraith는 <변화는 남자와 여자가 마음을 바꾸는 데서 오는 것이 아니라, 한 세대에서 그다음 세대로의 변화에서 온다>라고 쓴 적이 있다. 이것은 사실인가? 이런 종류의 변화를 어떻게 추적할까? 덧붙여, 우리는 새로운 세대가 그들의 특별한 역사적 환경을 활용하도록 도울 수 있을까? 이제야 목소리가 들리기 시작한, 그들의 실천만큼이나 출신지가 다른 개인들을 함께 모으면서 <89 플러스> 프로젝트의 연구가 가졌던 질문이다. 이러한 의미에서 이 프로젝트는 젊은 세대의 담론이 그들이 구축한 네트워크를 통해 구성되는 방법을 이해하는 독특한 기회를 제공한다.

2013년 10월 런던에서 막 문을 연 자하 하디드의 서펜타인 새클러 갤러리로 이 네트워크를 가져와서 토크, 강연, 발표, 인터뷰와 퍼포먼스로 구성된 <89 플러스> 마라톤을 개최했다. 우리는 이미 디지털 큐레이팅의 예지적인 행위들을 목격하기 시작했고, 디지털적인 도구들을 가지고 태어난 한 세대가 새로운 형식을 개발하면서 큐레이팅은 확실히 바뀔 것이다. 이 세대는 완전히 새로운 세계에서 성장했다. 그들로부터 배우면서, 우리는 우리의 미래에 대해 무언가를 배울 것이다.

감사의 말

이 책을 을 만드는 데 커다란 지혜, 열정, 인내와 우정을 빛낸 아사드 라자Asad Raza에게 매우 특별한 감사를 표한다. 평생 동안 함께 일하고 대화하고 영감을 얻은 예술가들에게 감사드린다. 그들이 내 활동의 이유가 되었다. 또한 다음 분들에게 감사를 전한다. 카를로스 바수알도, 클라우스 비센바흐, 다니엘 번바움, 스테파노 보에리, 프란체스코 보나미, 존 브록먼, 시몽 카스테츠, 비체 쿠리거, 스테피 체르니, 오쿠이 엔위저, 케이트 파울, 후 한루, 도로테아 폰 한텔만, 옌스 호프만, 마야 호프반, 구정아, 샘 켈러, 카스퍼 쾨니히, 발터 쾨니히, 렘 콜하스, 베티나 코렉, 군나르 크바란, 카렌 마르타, 케빈 맥게리, 이사벨라 모라, 엘라 오브리스트, 수잔 파제, 필리프 파레노, 줄리아 페이턴존스, 알렉스 풋스, 앨리스 로스손, 베아트릭스 루프, 앙리 살라, 티노 세갈, 낸시 스펙터, 리크리트 티라바니자, 로레인 투와 다샤 주코바. 추가로 이 책의 편집자이자 훌륭하고 지나친 인내심을 가진 헬렌 콘퍼드, 책 에이전트이자 언제나 변함없는 케빈 콘로이 스콧. 책 카피 편집자 리처드 메이슨. 그리고 이 프로젝트를 시작한 샤를 아르센앙리에 감사를 전한다. 리서치에 도움을 준 많은 이들에게 감사드린다. 나탈리 베이커, 로라 보이드클로우스, 클로이 케이프웰, 퍼트리샤 레녹스보이드, 로베르타 마르카치오 그리고 맥스 섀클턴. 『세계를 만드는 법*Ways of Worldmaking*』에서 넬슨 굿맨은 예술과 과학은 모두 세계의 다양성을 이해하는 데 가장 중요하다고 썼다. 이 책의 제목 <Ways of Curating>은 그의 책에서 영감을 받았다.

주

a 에두아르 글리상Édouard Glissant, 『카리브해 담론: 선정된 에세이들 *Caribbean discourse: selected essays*』 (버지니아 샬러츠빌: 버지니아 대학교 출판부, 1989).

b 1990년대 후반의 협업 정신은 <상상의 조합>이라는 큐레이터들의 연합을 만들었고, 나 역시 참여했다. 공식 목표는 <큐레이터들 사이의 토론과 협업을 촉진>하는 것이었다. 큐레이터의 실천과 역할을 점진적으로 이해시키고자 했다. 또한 문화의 모든 단계와 정도에서 균질화와 도구화에 맞서 싸우는 것이다.

c 마르쿠스 하인젤만Markus Heinzelmann, 『자국: 묵상의 대상으로서 게르하르트 리히터의 겹쳐 그린 사진*Verwischungen. Die übermalten Foto- grafien von Gerhard Richter als Objekte der Betrachtung*』에서 다른 기술을 자세히 설명한 부분을 함께 보라. 게르하르트 리히터, 전시 도록 『겹쳐 그린 사진 Gerhard Richter: Übermalte Fotografien』(레버쿠젠: 모스브로이 미술관, 핫체칸츠, 2008), pp. 80-88, 여기서는 p. 84.

d 마리오 메르츠Mario Merz의 유명한 인용구.

e 나는 1991년 처음 고든을 만났다. 그는 협업에 대해 새로운 의지를 가진 젊은 세대의 예술가였다. 첫 만남에서 그 특유의 대담함으로 1990년대는 난잡한 협력의 10년이 될 것이라고 내게 말했다. 이것은 완벽한 사실로 판명되었다. 고든은 도시에 대한 내 이해를 변화시키는 데 도움을 주었다. 그의 고향인 글래스고에 있는 <트랜스미션> 예술 공간의 강연에 나를 초대했다. 그곳에서 나는 세계 어느 대도시만큼이나 글래스고에서 예술이 중요하다는 사실을 깨달았다. 1990년대 현대 미술계는 확장되었고, 예술은 더 많은 곳에서 생산되었다.

f 한 예로 그의 작업 <물건 더미>에서 관객은 오프셋 인쇄물 더미를 집에 가져갈 수 있었다. 곤잘레스토레스는 예술가와 미술관 관객 사이의 사회적 계약을 재정립했고, 관객을 엄격하게 통제하는 대신 관대하게 대했다. 이는 대중을 환영하는 포용을 새롭게 보여 주는 은유적 태도가 되었다. 그는 포스터로 공간을 사라지게 하거나 장식하기 위해, 빛 가랜드로 공간을 표시하거나 불안정한 <더미>를 놓고 공간을 표시한다. 이때마다 곤잘레스토레스의 작업은 관객이 진짜 행위를 하게 만든다. 그는 관객/대상이 라포르를 계속 시험하게 하는 형태로 변주를 만들며, 개념적이고 최소한의 관습에 의식적으로 접근한다. 가까이 있는 것부터 시작하여, 이미 존재하는 것을 다른 방법으로 바라본다. 다음 세대에 끼친 그의 영향력은 대단하다.

g 2007년 뤽 상테Luc Sante가 『세 줄짜리 소설』 책을 컬렉팅했다.

h 나는 많은 사람들을 잠깐이나마 만났고, 이것이 지금까지 진행 중인 대화의 시작
이었다. 이는 내 작업 방법에서 가장 주체적인 방법 중 하나가 되었다. <키친>
전시처럼, 처음 2주 동안은 정말 비밀스럽고 은밀했다. 전시의 첫 몇 주 동안, 위
층에서 무슨 일이 일어나고 있는지 전혀 모르는 포터는 호텔 전화로 방문객들을
이렇게 알리곤 했다. <여기《고객》이 도착했습니다.> 그러나 스위스의 작은 마
을 장크트갈렌에서 열린 나의 <키친> 전시와는 달리, 이곳은 파리였고, 3주째부
터는 그 친밀감이 점차 사라졌다. 『리베라시옹』과 『르 피가로』에 리뷰가 실
렸고, 전시의 마지막 날까지 사람들은 전시에 들어가려고 길에서 줄을 섰다. 전
시되었던 예술 작업은 엽서로 재생되고 전시 책자와 함께 인쇄된 노란 슬립 케이
스에 담겼다.

i 엘리자베스 보니톤Elizabeth Bonython과 앤서니 버턴Anthony Burton이 콜
의 전기 『위대한 전시가: 헨리 콜의 삶과 업적』에 썼듯이, 1843년 빅토리아 시
대의 런던에서 크리스마스가 주요한 휴일이 되면서 콜은 최초의 상업용 크리스
마스 카드를 발행하여 판매했다. 하지만 <펠릭스 서머리>는 글쓰기를 멈추지 않
았다. 1846년 서머리 이름으로 그는 차 세트 디자인에 제출해서, 예술, 제조업과
상업 장려 협회가 후원하는 대회에서 우승했다.

j <태도가 형식이 될 때>는 2013년 베니스에서 토머스 데만트Thomas Demand와
렘 콜하스의 대화에서 큐레이터 제르마노 첼란트Germano Celant에 의해 <태
도가 형식이 될 때 : 베른1969 / 베니스 2013>로 재현될 정도로 영향력이 컸다.

k 오랫동안 파레노의 생각은 영감을 주는 제안이었지만, 이를 적용하는 전시를 개
최하지는 못했다. 다른 문맥 안에서 다양하게 개최할 수 있었지만, 우리는 그런
프로젝트를 기꺼이 주최할 오페라, 극장이나 미술관을 찾을 수 없었다. 그런 다
학제 간의 많은 노력을 시행하려는 기관들이 그다지 없는 것 같다. 하지만, 2007
년 맨체스터 국제 페스티벌이 설립되었다. 이 비엔날레 페스티벌의 목표는, 세르
게이 댜길레프의 바로 그 정신을 기리며 음악, 오페라, 연극과 시각 예술 등을 한
자리에 모으는 것이다. 창립 감독인 알렉스 풋스가 나를 초대했고, 우리는 그때
까지 실현되지 못했던 프로젝트를 실현했다.

l 바니는 <《크리매스터》 시리즈 중간에, 관객이 목격할 수 있는 거의 완벽에
가까운 상황이 있었지만, 그렇게 하지 못한 것은 실패 때문이라고 늘 느꼈다.>
라고 말했다.

m 파빌리온을 설계한 전체 리스트는 다음과 같다. 자하 하디드(2000), 다니엘 리
베스킨트 Daniel Libeskind (2001), 도요 이토Toyo Ito(2002), 오스카 니마이

어(2003), 알바루 시자Álvaro Siza와 에두아르두 소투 드 모라Eduardo Souto de Moura(2005), 세실 발몽, 에이럽Arup과 함께한 렘 쿨하스(2006), 하디드와 패트릭 슈마허Patrik Schumacher(2007), 올라푸르 엘리아손, 세실 발몽과 케틸 토르센Kjetil Thorsen(2007), 프랭크 게리(2008), *SANAA*(2009), 장 누벨 Jean Nouvel(2010), 페터 춤토르(2011), 아이 웨이웨이와 헤어초크 앤드 드 뫼 롱 (2012), 그리고 수 후지모토Sou Fujimoto(2013)

n 스테파노 보에리Stefano Boeri와 함께 나는 도시의 초상을 제작하는 것이 불가 능하다고 생각하곤 했다. 우리가 보르도에서 <변이> 전시를 했을 때, 도시는 너 무 복잡했고 도시의 종합적인 이미지를 제작하는 것이 불가능하다고 고민했다. 고故 오스카 코슈카가 지적했듯이, 도시의 초상을 만들 때, 그것이 완성될 때쯤 이면 도시는 이미 변해 있다. 어떻게 도시의 종합적인 이미지를 만들 수 있는가? 인터뷰 마라톤에 대한 당시의 생각은 이미 알고 있는 것에 대한 부분적인 초상이 었다. 사람은 도시이고, 도시는 사람이다. 그리고 이 모든 현재의 실천가들을 통 해 도시의 악보라는 개념을 만들 수 있다. 어떤 사람들은 밤에 오고, 어떤 사람들 은 낮에 오고, 어떤 사람들은 마라톤 기간 동안 계속 머문다. 우리는 슈투트가르 트에서의 마라톤 이후, 많은 저녁식사 자리가 하나의 계기가 되었다는 것을 알게 되었다. 물론 나는 마라톤 행사에 앉아 있었기 때문에, 저녁식사 자리에는 없었 다. 많은 사람들이 새벽 2시쯤 밖으로 나가, <밥 먹으러 가자, 아직 열려 있는 식 당은 어디일까?>라고 말한다. 마라톤 이후 열려 있는 유일한 레스토랑에서 이 모 든 사람들이 서로 만났다. 방문객은 서로를 알며 단지 강의를 소비하고 집으로 가는 것이 아니기 때문에, 이는 커뮤니티를 만드는 것과 유사하다.

o 연사 명단: 마리나 아브라모비치, 오라델 아지보예 뱀그보예Oladele Ajiboye Bam gboye, 스테파노 보에리, 존 캐스티John Casti, 그레고리 카이틴Gregory Chaitin, 융 호 창Chang Yung Ho, 올라푸르 엘리아손, 세리스 윈 에번스, 에 블린 폭스 켈러Evelyn Fox Keller, 카르슈텐 횔러, 시아 추조Hsia Chu-Joe, 다 카시 이케가미Takashi Ikegami, 렘 쿨하스, 샌포드 크윈터Sanford Kwinter, 마크 레너드Mark Leonard, 윌리엄 림William Lim, 사라트 마하라이Sarat Maharaj, 미야케 아키코Miyake Akiko, 겐이치로 모기Kenichiro Mogi, 한 스 울리히 오브리스트, 이스라엘 로즌필드Israel Rosenfield, 사스키아 사센 Saskia Sassen, 뤽 스틸스Luc Steels, 지엔웨이 왕Wang Jianwei, 안톤 차일링 거.

옮긴이 후기

1985년 어느 날, 열여섯 살 소년 한스 울리히는 바젤 쿤스트할레에서 페터 피슐리와 다비드 바이스의 전시를 보고 큰 충격을 받는다. 몇 달 후 오브리스트는 취리히의 피슐리와 바이스 스튜디오에 전화를 건다. 두 작가는 이 당돌한 소년의 방문을 수락한다. 오브리스트는 피슐리와 바이스의 스튜디오에서 <새롭게 태어나며> 큐레이터가 되기로 결심한다. 이후 그는 야간열차를 타고 서유럽 전역을 누비며 피슐리와 바이스에게 소개받은 많은 예술가들과 만나고 대화한다.

서유럽 미술사는 오브리스트의 큐레이터로서의 성장에서 가장 기본적인 배경이다. 이 책에서 그는 국가라는 유일한 권위로부터 벗어나 처음으로 공공 전시를 열었던 인상주의 예술가에서부터 68 운동의 반체제적 태도까지, 예술을 둘러싼 새로운 권위를 만드는 일에서 큐레이팅의 역할을 말한다. 국가주의에 머물던 미술관의 컬렉션을 개혁하고, 관객 친화적인 전시 디자인을 새롭게 만들어 내며, 예술가들의 작업을 재해석했던 선구자들을 소개한다.

그는 또한 예술가들과의 대화에서 비롯되어 큐레이팅한 전시들을 말한다. 자신의 작은 부엌에서 만든 첫 전시에서부터 전시 공간과 전시 방식에서 기존의 전시 문법을 해체하고자 했다. 파리의 한 호텔방에서 예술가가 날마다 지시한 행위를 큐레이터인 그가 수행하는 전시를 열거나, 기타큐슈 교외의 외진 곳으로 저명한 예술가, 과학자, 건축가들을 초대하여 사흘 동안 학회를 뺀 학회를 조직하는 등등 그가 명성을 얻으면서 그 자신이 제도가 되어 간다. 그의 전시는 더욱 거대해지고 그 제작 비용은 높아진다. 2012년 아를에 있는 유명 관광지인 로마 원형 경기장을 수 톤의 모래로 채우는 필립 파레노와 리

암 길릭의 작업을 큐레이팅하고, 오브리스트는 생태주의를 목표로 이 모래를 현대 미술 센터의 건설에 재사용한다. 2013년 10월 자하 하디드가 설계한 서펜타인 새클러 파빌리온이 오브리스트가 기획한 <89 플러스>와 함께 개관하면서 책은 마무리된다.

이 책은 1990년대부터 2014년까지 15년간의 특정한 시기 속 서유럽 현대 미술 씬을 조망하게 해준다. 큐레이터가 유물을 관리하는 역할에서 벗어나, 동시대 예술가의 예술적 실천을 돕는 역할로 바뀌는 과정에서의 여정이 담긴다. 오브리스트는 2009년 『아트 리뷰』의 <세계 미술계 파워 인물 100인>에서 큐레이터로서 처음으로 1위에 선정된다. 이는 큐레이터라는 직업이 미술계에 갖는 새로운 영향력을 드러내는 계기가 된다. 이 책은 예술가들과 교유하며 현대 예술이라는 담론을 만들어 간 한 개인의 역사이며, 동시에 서유럽 현대 미술사이다.

큐레이터를 꿈꾸는 이라면 꼭 읽어 봐야 하는 책이다. 하지만 이 책을 읽어야 하는 이유는 오브리스트가 현대 미술의 중심인 서유럽에서 명성과 권위를 가졌기에 그의 큐레이팅 실천을 배우거나 답습하기 위해서가 아니다. 그를 존경하는가 스승으로 삼는가와 무관하게, 그는 우리에게 배우고 극복할 것을 요구하는 실천 사례이다. 그를 통해 서유럽 지역의 실천들이 앞으로도 <주류>여야 하는지 비평적으로 질문하고, 한국을 기반으로 활동하는 우리의 예술적 실천은 무엇이어야 하는지 질문해야 한다.

오브리스트의 전시는 현대 미술사 및 현대미술계의 중요한 한 단면을 만들어 냈다. 예술가와의 사교와 비정형적 담론, 관객의 참여를 예술 작품 안에 포함시키는 행위 등이 그가 만들어 낸 단면에 포함된

다. 하지만 동시에 그는 예술이 갖는 현실 전복성이나 정치적 급진성을 예술 안에 순치한다는 비판을 받아 왔다. 2014년에 출판된 이 책에는 물론 그 이후의 상황은 언급되지 않는다. 최근 벌어지고 있는 미술 기관의 후원 기업이 갖는 윤리 문제나 신자유주의 이후 현대 예술 제도에 대한 비판적 문제의식은 그의 큐레이팅에서 발견하기 어렵다.

예술은 그 어떤 것의 도구도 아니다. 그러나 현대 예술은 현실 사회에서 미학적으로 인식적으로 실재하는 변화에 끊임없이 연루되어야만 한다. 이 책이 뿌리 깊은 서유럽 중심 관점이나 예술 제도와 자본의 관계에 대한 예술적 실천과 비평에 자극과 도움이 되길 기대해 본다. 소년 오브리스트와 많은 예술가들의 만남이 그러했듯, 개방적 태도와 포용적 관점은 언제나 우리 모두의 것이다.

WAYS OF CURATING
한스 울리히 오브리스트의 큐레이터 되기

1판 1쇄 펴냄 2020년 2월 29일
1판 4쇄 펴냄 2023년 8월 8일

지은이 한스 울리히 오브리스트, 아사드 라자
옮긴이 양지윤

편집 김미정, 조숙현
편집디자인 민준기

발행인 조숙현
펴낸곳 아트북프레스

출판등록 2018.12.10 제 2018-000138호
주소 서울시 송파구 문정로 83 106-501

대표메일 artbookpress@gmail.com

ISBN 979-11-969535-1-5 03600

ART
BOOK
PRESS

아트북프레스는 현대 미술 전문 서적과 아트북을 출간하는 출판사입니다.
@artbookpress